国家级非物质文化遗产保护专项资金资助项目

安徽省宿州市泗州戏剧团 编
张友鹤 编著

泗州戏声腔艺术研究
SIZHOUXI SHENGQIANG YISHU YANJIU

苏州大学出版社

图书在版编目（CIP）数据

泗州戏声腔艺术研究/张友鹤编著；安徽省宿州市泗州戏剧团编. — 苏州：苏州大学出版社，2018.9
国家级非物质文化遗产保护专项资金资助项目
ISBN 978-7-5672-2524-4

Ⅰ. ①泗⋯　Ⅱ. ①张⋯　②安⋯　Ⅲ. ①徽剧—声腔—艺术评论　Ⅳ. ① J825.54

中国版本图书馆CIP数据核字（2018）第174960号

书　　　名：	泗州戏声腔艺术研究
编 著 者：	张友鹤
编　　　者：	安徽省宿州市泗州戏剧团
责任编辑：	洪少华
装帧设计：	吴　钰
出 版 人：	盛惠良
出版发行：	苏州大学出版社　（Soochow University Press）
社　　　址：	苏州市十梓街1号　邮编：215006
网　　　址：	www.sudapress.com
E - mail：	sdcbs@suda.edu.cn
印　　　装：	苏州市深广印刷有限公司
邮购热线：	0512-67480030　　销售热线：0512-65225020
网店地址：	https://szdxcbs.tmall.com／（天猫旗舰店）
开　　　本：	787×1092　1/16　印张：12.5　字数：260千
版　　　次：	2018年9月第1版
印　　　次：	2018年9月第1次印刷
书　　　号：	ISBN 978-7-5672-2524-4
定　　　价：	58.00元

凡购本社图书发现印装错误，请与本社联系调换。
服务热线：0512-65225020

卷首语

一鞭残照里,开口即拉魂。

拉魂腔被誉为淮海大地的"长调",她是那样的迷人,那样的勾魂摄魄。男腔悠扬敞亮,豪放高亢;女腔则抒情华丽,清澈甜润,热浪袭人,更具迷人的风韵。

在中国戏曲史上,泗州戏是具有鲜明地方特色的地方戏优秀代表,是淮河中游及广大皖北大地人民群众劳动生活在艺术上的反映,它记录了当地的历史变迁和社会发展。

植根于淮海大地和皖北平原的沃土,反映火热的劳动生活,是泗州戏艺术风采和魅力的源泉,也是泗州戏活力四射、光彩照人的缘由。

目 录

拉魂一曲动淮海（代序） ··· 海 涛 1

第一章　泗州戏的起源·· 1
第二章　泗州戏传承谱系··· 8
第三章　泗州戏建团及历史变迁·· 11
第四章　泗州戏音乐唱腔结构和特点······································· 17
第五章　泗州戏的基本腔·· 28
第六章　泗州戏常用的的板式结构··· 32
第七章　泗州戏的特色唱腔结构·· 34
第八章　泗州戏的飞板·· 39
第九章　泗州戏女腔花腔种种·· 43
第十章　泗州戏男腔花腔种种·· 51
第十一章　演员所订泗州戏唱腔的快慢节奏····························· 57
第十二章　泗州戏的哭腔··· 59
第十三章　泗州戏男女共用腔范例··· 63
第十四章　泗州戏的起板··· 67
第十五章　泗州戏的定调··· 82
第十六章　泗州戏的语音与词格·· 86
第十七章　泗州戏常用的曲牌·· 93
第十八章　泗州戏与柳琴戏唱腔风格的区别····························· 98

第十九章　泗州戏的传统剧目简介·················124

第二十章　改编、创作的泗州戏剧目简介··············126

第二十一章　泗州戏之未来····················132

第二十二章　泗州戏名家一览···················134

第二十三章　泗州戏名段欣赏···················139

后　记····························张友鹤　188

拉魂一曲动淮海（代序）

海 涛

 我们脚下的这一方黄土地，是中华民族民间艺术的摇篮。这一方广袤的冲积平原，是母亲河黄河馈赠给我们的沃土。坦荡的千里平野曾给我们带来了数不清的欢乐，同时也给我们带来了数不尽的灾难……

 往日，古老的黄河曾经在这里放荡不羁地张扬过她的威力。那时候，她浊浪排空、滚滚东去，震耳欲聋的波涛声如沉雷轰鸣，惊天动地，直到今天这方黄土上仍然呼啸着她那悠远的历史回声。由于黄河在流经西北黄土高原时携带着大量泥沙，因而进入中州平原与淮北平原后，其流速突然变缓，泥沙沉淀，河床淤塞。随着河床逐年抬高，黄河最终成为一条悬河。这样一条高出地面的大河，溃堤决口，势在必然。黄河决口南泛夺淮的最早记录，始见于汉武帝元光三年（公元前132年）。2000多年来，因黄河溃堤决口造成的重大灾难，在史志记载中比比皆是，不胜枚举。河决之日，沿河一带惨不忍睹。在那些不堪回首的历史岁月中，任性的黄河一次又一次用她那不可阻挡的惊涛骇浪，轻而易举地将高高的千里长堤和两岸的沃野，化为一片泽国水乡。

 年复一年，日复一日，黄河就是这样一次又一次地重复着她的历史。

 清咸丰五年（1855年）夏季，黄河又突发洪水，在中游的铜瓦厢（今河南省兰考县西北黄河东岸）突然冲塌黄河北堤，折转东北方向去寻找新的入海口了……从这一刻起，黄河命运发生了历史性的重大转折。这一次的黄河改道，使得辽阔的豫东平原、千里淮北平原以及低洼的苏北平原变成了一片广袤无垠的黄泛区，曲曲折折的河道，也被称为黄河故道。

 黄河是一条性格复杂的河流，往日那波浪滔天的滚滚洪流不见时，我们的母亲河似乎在这里沉沉睡去，又似乎化作了一片片广阔的茫茫沙原……大漠孤烟，长河落日，忠实地记录着黄河跳动的脉搏，记录着那一条条涓涓细流如何变成一条汹涌澎湃的大河。青海长云，万仞雪山，深情地凝望着黄河流过蛮荒，流向文明，而最终又另辟蹊径，在山东省的东营找到了新的入海口，注入了浩瀚的大海。

 有了九曲十八弯的黄河，便有了独具丰采的黄河文化。由于黄河流域特殊的地理位置，她被历史赋予了传播黄河文化、发展黄河文化的特殊责任。于是中国的南北文化在这里汇聚，在这里碰撞，在这里互相交融，最后终于衍生出一种崭新的艺术形式。她既有杏花春雨江南的绮丽婉约，又有白马秋风塞上高亢粗犷的艺术色彩。这便是后来被我们称为泗州戏的一种戏曲艺术形式。

泗州戏是安徽省地方剧种之一，但她却发端于江苏省的海州（今江苏连云港），起源、发展并成熟于今宿州市泗县，流行于皖北一带。初始时期的泗州戏，以她顽强的生命力，大胆地向周边地区辐射，把流行区域拓展到南至长江以南，北至黄河，西至河南商丘，东至滨海的广大地区。在这一片以宿州市、蚌埠市为中心的广大区域之内，泗州戏根扎大地，渴饮甘泉，一步一个脚印地开始了她光辉的生命之旅，终于成长为一枝独秀的奇葩。

由于其特殊的生命轨迹，泗州戏与江苏、山东的柳琴戏、淮海戏有着较亲密的血缘关系。有资料显示，泗州戏自起源至今已有200多年的历史。有传说称，清乾隆年间（1736—1795年），在江苏海州一带有邱、葛、张三姓老农，他们非常爱好民间音乐艺术，常于农闲时间编唱山歌，名曰"太平调"，亦称"猎户腔"，后经不断充实和丰富发展成为具有简单人物故事的小戏。由于唱腔优美，又有摄人魂魄的艺术魅力，往往使得听众如痴如醉，不思饮食。演唱者虽转场异地，观众仍紧随其后，好像魂被拉去了一样，因此，老百姓便给这种演唱形式起了一个生动而又形象的名字——拉魂腔。萌芽时期的拉魂腔，实际上是一种沿门乞讨、养家糊口的手段。每逢灾年，这些自尊心极强的艺人，就会成群结队地背井离乡，外出谋生。他们羞于为了向地主老财们讨要一碗半碗剩饭而叫上一声"老爷"，而是抱起一把能诉说心中喜怒哀乐的土琵琶，弹上一曲，唱上一段，倾诉生活的艰辛，诉说心中的哀怨。这些堪称东方"吉卜赛人"的流浪艺人们，用他们艺术的触角去控诉人间的不平，可以说拉魂腔从诞生的那天起，就是一棵根植于百姓心中的苦菜花！

泗州戏初创时期的演出活动大多是以家庭为单位的，这就自然形成了一个又一个的家班，如邱家班、葛家班、张家班。这三个戏班就是三个小型的文艺团体，张姓戏班在海州一带卖唱为生，后来发展成为淮海戏；葛家戏班流浪于苏北、鲁南一带，后来发展为柳琴戏；而邱姓戏班则流落在泗县一带，一边传艺，一边卖唱，后来发展为泗州戏。从海州走出来的这三路人马，就演变成后来泗州戏的北、中、南三路的雏形。

生活的道路仍然充满艰辛，这些民间艺人仍然在苦难中挣扎前行。但是，他们对生活的信心并没有丧失，他们坚信大寒过后，就是立春！

立春的日子终于来到了！

1948年11月至1949年1月的淮海战役，是黄淮海大平原上发生的震惊世界的历史事件，隆隆的炮声化作了共和国奠基的礼炮，漫天烽火化作了欢庆中华人民共和国即将诞生的漫天礼花……淮海大捷真正改变了拉魂腔艺人们悲惨的命运。1952年，人民政府有关部门为了突出地方戏曲的区域性特征，正式决定将拉魂腔定名为泗州戏，同时，一批专业剧团和民营剧团也如同雨后春笋般相继成立。从此，泗州戏走上了快速发展的康庄大道，开始了她的金色年华。

在这里，我们还必须提及拉魂腔的那段光荣历史。在抗日烽火熊熊燃烧的岁月里，新四军第四师在师长彭雪枫将军的领导下，与日伪顽军在津浦铁路东西两侧的广大地区展开了殊死的搏斗。新四军的健儿们在这里与敌人浴血奋战，收复了大片的沦陷国

土。彭雪枫师长是一位深受人民爱戴的儒将。他文武双全，先后创办了《拂晓报》、骑兵团和拂晓剧团。当时，皖东北根据地的军民，把这些威震敌胆的武器称为彭师长手中的"三件宝"。让我们感到自豪的是，在那时的拂晓剧团中，不仅有新四军战士的身影，同时，在油灯闪烁的简易舞台上，还曾经响起过高亢的拉魂腔和激越昂扬的土琵琶……也就是说，在那些兵车辚辚、战马萧萧的风雪清晨，在那些烽烟滚滚、杀声震天的血色黄昏，英勇的拉魂腔文艺战士，与祖国同命运，与人民共呼吸，共同战斗在抗日的最前沿。这是泗州戏的光荣，也是泗州戏的骄傲。因为在《新四军军歌》雄浑壮阔的旋律中，也有拉魂腔艺人怀中的土琵琶弹奏出的嘹亮音符！

这是一支有着光荣革命传统的文艺队伍，一代又一代的艺人们，用自己的智慧和对祖国、对人民的一腔忠诚，用精湛的拉魂腔艺术，在这条战线上不断地建立着新的功勋，使得泗州戏这朵艺术奇葩青春常驻，花香四溢。在漫长的艺术实践中，泗州戏得到了很大的发展。她在苏、鲁、豫、皖四省接壤地区的群众基础尤为雄厚。从海州走出来的拉魂腔分三路之后，北路的人马主要向宿州、泗县、灵璧、濉溪、蒙城、涡阳、永城、商丘、夏邑、徐州、枣庄、临沂一带发展，南路的人马向蚌埠、五河、凤阳、怀远、明光、滁州、来安、凤台、太和、颍上、利辛、霍邱、淮南一带发展，东路的人马则向苏北的海州一带发展，大有故土难移之势。虽然拉魂腔兵分三路，可是相互之间的渗透、借鉴和学习从来没有停止过。所以，拉魂腔有不少演出剧目都是共同拥有的，难分先后，如《鲜花》《鱼篮》《四屏山》《八盘山》《点兵》《四告》《大花园》等。南路与北路、北路与东路及南路与东路等的交流，培养了大批在艺术上卓有成就的著名演员。如北路的厉仁清、相瑞先、张金兰、徐宝琴、吴学勤，南路的李宝琴、周凤云、霍桂霞、包桂珍、何兰英、张立本，东路的赵天玉、王宝霞等。这批著名演员是从艺术实践中摔打出来的精英，每一个人都有着自己鲜明的艺术特色，各人都有各人的"戏迷"。他们的艺术造诣很深，各有千秋。有的以扮相俊美著称，有的以声腔甜润而著名；有的精于唱念做打，有的精于滑稽诙谐。拉魂腔观众心目中各有自己的偶像，他们常常看戏看得如痴如醉，茶饭不思。他们在长期追捧名角的过程中，还给各自心目中的著名演员起了一些外号。这些外号形象而又生动，比如"小白鞋""万人迷""满口甜""一汪水""火车头"等。

在泗州戏长期的发展及艺术实践中，大家得出一个结论：一个剧团要想健康发展，必须有自己的戏。有了自己的好剧本才能有好的音乐、好的舞美，这样才有可能培养出一批优秀的演员。否则，老是演别人演过的剧本，剧团是很难发展下去的。

在这一点上，宿州市泗州戏剧团深有体会。

2004年3月，著名编剧周德平写了一部大型泗州戏《秋月煌煌》。剧团一拿到剧本，立刻产生了浓厚的兴趣。经过紧张的筹备之后，历经数月的辛劳，终于把这部戏排了出来。《秋月煌煌》得到了戏剧界的较高评价，从艺术效果来看，这个戏是成功的。这个戏整齐的演员阵容，使得舞台上的每一个演员都有了鲜活的生命。第一轮演出之后，

该戏便被称赞是近年来泗州戏的扛鼎之作。不管是男演员还是女演员，都进入了剧作家设计的角色，表演得认真而深刻，圆满地完成了导演的意愿。特别值得一提的是《秋月煌煌》的戏曲音乐。

《秋月煌煌》是一部描写人性的成功剧作。剧中人物在心灵深处碰撞出的火花艳丽而又多彩，细腻而又动人。这一特点对音乐的要求是十分严格的，但同时也给音乐创作提供了一个广阔而又复杂的空间。作者在充分掌握了泗州戏男女唱腔的鲜明特点之后，便在丰富的泗州戏乐汇之中纵横驰骋，游刃有余。喜爱男腔的观众，可以在剧中欣赏到高亢粗犷、异峰突起的旋律；喜爱女腔的观众，则可以在婉约、清丽的旋律之中，尽情地去享受那摄魂夺魄的"拉魂"之音。原创音乐在这部戏中所占的比例相当大，彰显了戏曲音乐作者的功力。作者张友鹤 12 岁便加入泗州戏这支充满欢乐和汗水的队伍，至今已到古稀之年，却仍然笔耕不辍，在他深深热爱的五线谱上寻觅心中美妙的旋律。正是因为有了他这样的"戏痴"，才会有泗州戏今日的辉煌。张友鹤凭借着他的长期积累，大胆地将南路和北路的泗州戏、柳琴戏唱腔熔为一炉，并经过反复对比、拼接和再创作，终于让这部戏的音乐创作达到了一个较高的程度。《秋月煌煌》音乐创作的成功，给张友鹤带来了荣誉，也给他带来了更多的惊喜——他被安徽宿州学院聘为泗州戏专业教师。

改革开放如春风化雨，泗州戏也如鱼得水，一批年轻的、才华横溢的知名导演和管理人员应运而生，一批优秀的传统戏剧目和表现新生活、新人物的现代剧目，如春花朵朵一片锦绣。宿州市泗州戏剧团不仅新戏数量蔚为壮观，而且在质量上也有明显提高，一个又一个作品先后获得各种较高层次的奖项。春种秋收，春华秋实，泗州戏正步向成熟，收获一个充实的金秋！

作为中华民族传统文化的重要组成部分，非物质文化遗产蕴含着中华民族特有的精神价值、思维方式和文化意识，体现了中华民族的生命力和创造力。2006 年，经国务院批复，泗州戏被列入国家级非物质文化遗产名录。2008 年，文化部命名宿州市泗县为中国民间文化艺术"泗州戏之乡"。只有"名正"才能"言顺"，泗州戏在"名正"之后，接下来的工作重点就是传承问题了。宿州市泗州戏剧团对这一工作十分重视，决定编写这部《泗州戏声腔艺术研究》理论专著。一个特色鲜明的优秀剧种，其音乐唱腔是如此丰富多彩，要想让她薪火相传，编写一部全面介绍泗州戏剧声腔艺术的专著功莫大焉。本书的作者就是那位将青春年华全部奉献给泗州戏音乐唱腔艺术创作与研究的戏曲音乐工作者张友鹤，宿州泗州戏剧团的领导对此事也给予了大力支持。

根深才能叶茂，叶茂才能花荣。我们衷心祝愿泗州戏这朵开放在黄淮海千里平原上的奇葩更加花团锦簇。

（海涛，中国作家协会会员，原安徽省作家协会主席团成员，安徽省戏剧家协会会员，原宿县地区文联副主席）

第一章 泗州戏的起源

安徽省的东北部与江苏省、山东省交界,西部与河南省接壤。一条长江、一条淮河把安徽省分割成南、北两大自然区,即皖北和皖南。安徽省是徽文化的发源地,徽文化是安徽人依托于安徽独特的地理环境,历经几千年创造出来的。皖南多山,且多名山,如黄山、九华山、大别山、天柱山。皖北则是一望无垠、一马平川的大平原,沉积的黄河故道与古老的淮河自西往东奔流不息,千年流淌,孕育出灿烂的淮河文化与文明。

安徽省是明清时期中国戏曲的摇篮之一。明代时这里产生了徽州腔、青阳腔,清初时产生了二黄腔,继而又孕育了黄梅调、采茶戏。泗州戏与鲁南的柳琴戏、苏北的淮海戏同属拉魂腔族系,流传于淮河两岸及黄淮海地区。

徽文化孕育了安徽戏曲,也孕育了古老而又重要的地方戏代表——徽剧。明代时在我国南部已形成了几个声腔代表,如海盐腔、余姚腔、弋阳腔和昆山腔。昆山腔西移入皖,并以徽州、安庆为主要流传地,经过长期演变和发展,再加上一些艺人的不懈努力,才在徽州生根发芽,最终形成徽昆腔,即现在的徽剧前身。

昆山腔主要流传于士大夫的华堂之中,而余姚腔和弋阳腔则流传于乡村草台,她们都吸收了当地的民歌小调元素,如《银绞丝》《凤阳歌》等,经过几代人的不懈努力,最终创造出了徽剧。徽剧在当时是最优秀的戏曲代表,在中国戏曲史上占有重要地位。随后清代时"四大徽班"进京,融合了高腔(时称京腔)、秦腔及汉调等各种地方戏曲剧种精华,为徽剧向京剧衍变奠定了基础。因此,清乾隆年间"四大徽班"进京被认为是京剧诞生的前奏,在京剧发展史上具有重要意义。

黄梅戏则起源于以湖北黄梅县、安徽宿松县为中心的皖、鄂、赣三省交界地区,从最初的"采茶调"发展为"采茶戏",后来在以石牌为中心的安庆这片土地上发展繁荣起来。

安庆地处吴头楚尾,又与江淮毗邻,交通便利,商业发达,自清代中期到抗战时期,一直是安徽的省会,为安徽的政治、经济文化中心。黄梅调较早受到城镇小调的影响,加之安庆从明代以来是戏曲的昌盛之地,枞阳腔、青阳腔、徽池雅调、徽调都曾在这里孕育成长,这为黄梅戏的发展提供了良好的土壤。黄梅戏至今约有二百多年的历史。她在安庆吸收了青阳腔、徽调等戏曲元素,同时又吸收了流行于安庆地区的

高跷、旱船、推车、走马、采茶等民间歌舞的表演形式，并受到桐城歌等安庆民歌的滋养，后逐渐发展成长为现在的黄梅戏。

庐剧原名倒七戏，它主要流行于淮河以南的六安、合肥、巢湖、芜湖等地。庐剧形成发展的年代大约在清同治年间。庐剧在清同治、光绪年间吸收了当地流行的戏曲艺术元素，其曲调皆为一剧一曲专用。如《打桑》以"打花石调"一曲到底，《讨学钱》以唱"杨柳青调"一曲到底。演唱特点为一唱众和，以锣鼓伴奏，不用丝弦。庐剧唱腔主要有"担水调""采茶调""杨柳青调""铺床调"等等。清光绪三十年（1904年），庐剧已进入城市，在皖中和江苏等地受到群众的喜爱，发展至今已有一百多年的历史。

清朝中期，在皖北同样也有这样一枝艺术奇葩正含苞待放，它的诞生填补了皖北戏曲史的空白，也对徽文化的南北呼应产生了深远影响，那就是泗州戏。

宿州戏曲是我国地方戏的组成部分之一，其历史悠久，成果辉煌，泗州戏则是皖北戏曲的优秀代表。它同徽剧、黄梅戏、庐剧被列为安徽省四大剧种之一，在安徽戏曲史中，占据着重要的地位。

唐宪宗元和四年（809年）时设宿州，符离、蕲县、虹县、临涣（铚县）均属宿州治。

悠久的历史给宿州留下了丰富的人文遗产。崇尚孝道的闵子，大泽乡农民起义，垓下古战场，临涣古镇传奇，"东方庞贝古城"泗州城和伟大的淮海战役，这些都书写着宿州这片热土的传奇。也许是水淹泗州城造成的历史悲剧，从此赋予了泗州人"腔叫拉魂"的歌唱天赋。在皖北大平原的古老土地上，地方戏泗州戏就是这样诞生的。

泗县在古时候称为泗州，历史上曾管辖虹县、五河、盱眙、天长及泗洪、洪泽等地。从苏北到皖北，泗州戏（拉魂腔）深受当地人民的喜爱。泗州戏唱腔自然优美，尤其是女声花腔更是具有皖北特点，婉转悠扬、千娇百媚、拉人魂魄，故名拉魂腔。许多出了名的泗州戏表演艺术家大多都是泗县、泗洪一带的农家子弟。他们既继承了拉魂腔的优秀传统，又结合了皖北、泗州一带民间风俗习惯，为泗州戏风格的最终形成，做出了卓越贡献。

安徽的泗州戏流传区域以淮河为中心，向四周扩展，西到河南境内，南至长江北岸，覆盖安徽北部至江苏北部；向东则越过京沪铁路、陇海铁路，跨过京杭大运河，直至山东南部。

在民国初年的淮河两岸，有许许多多以家庭为单位的拉魂腔演唱班子，他们的演唱以蚌埠、宿州为中心，足迹遍及安徽、山东、江苏、河南的山山水水。他们从这些地区的语言及民间艺术中汲取营养，融会贯通，使得泗州戏得到长足的发展。

至于泗州戏的起源及年代，根据多方的研究、考证和同行们的探索、调查、论证，大约在清乾隆年间（1736—1796年）。笔者曾于2005年撰写泗州戏申报国家级首

批"非物质文化遗产保护项目"报告文本时，也做了全面而细致的调查论证工作。虽然历史上没有留下确切的文字资料，但根据在世老艺人的回忆和《中国戏剧志·安徽卷》中所刊资料以及山东、江苏拉魂腔业内同仁们所提供的资料来看，大家一致认为起源年代距今已有二百余年。

至于泗州戏的起源地，现存几种说法：一说为苏北海州（现江苏连云港市）；一说为山东临沂；一说为江苏徐州九里山等等。虽众说纷纭，但都有一些道理。从清乾隆年间至嘉庆、道光、咸丰、同治年间，拉魂腔是如何发展和流传至今的，目前仍无确切的历史文献记载。据老艺人许良志先生回忆，他的祖父即泗州戏名艺人许步俊（安徽泗县大庄人）出生在清末光绪年间（1898年），他的祖母魏月华（江苏宿迁人）也是出生在清末光绪年间（1900年）。据许良志说，他祖父年幼时跟随魏月华父母的"义和班"学艺，后来与魏月华结婚。魏月华的父母去世后，许步俊成为"义和班"班主。据许良志祖母讲，她们家祖上两代人都是唱拉魂腔的。他们从苏北迁徙到安徽皖北一带，以演唱拉魂腔作为谋生手段。这样来推算，魏月华上几代都是唱拉魂腔的艺人，其父母、祖父母从艺时间可上溯到清嘉庆和道光年间。而泗州戏起源于苏北一说也是可信的。

追溯起源，要从泗州戏的唱腔说起。旧时的泗州戏（拉魂腔）是以说唱的形式发展起来的。她的唱腔风格有一个非常重要的特点，那就是乡土气息浓郁。在清中期和清后期，黄河曾多次决口，夺淮改道，使淮海地区及淮北地区成为一片泽国，大量的民众举家逃亡、迁徙，遍地流民。为了谋生，拉魂腔艺人挨门乞讨，唱起了哀怨但又好听的调子。这种唱腔很有地方风格与韵味，所以说拉魂腔仿佛是从东北方水上漂来的迷人调，也是有道理的。二百多年前，社会上最底层的民众，如农民、猎人和船工等，在劳动生活中和休息期间，为了抒发内心的情感，哼出来或者吼出来的腔调是那么敞亮、高亢。他们为了将内心的喜怒哀乐和厚重的情感表达出来，选择了一种古老苍凉而又十分有韵味的腔调。

业内人士称，"海州冒（mǎo）子"是拉魂腔东路的一支，起源于苏北。20世纪60年代，宿州市泗州戏剧团和蚌埠市泗州市戏剧团许多艺人的祖籍都是苏北。

拉魂腔以临沂、徐州、宿州、蚌埠为中心，互相交流，互相融合。旧时说唱形式的拉魂腔带有明显的地域特点，可以说她带有古泗水、古黄河、淮河和隋唐大运河的印记，因而受到这一带老百姓的喜爱。

拉魂腔通过水路从东北方传到安徽后，在淮河两岸站住了脚跟。涡河、西淝河、汴河、浍河、沱河均属于淮河水系，在此广袤的区域内，拉魂腔艺人大胆吸收并融合了当地的民间小调、劳动号子，通过艺术的处理、美化，最终便有了泗州戏的唱腔雏形。

所以说，泗州戏唱腔有水一样的柔美，其腔调是那么的优美、流畅。

泗州戏唱腔的优美敞亮、委婉迷人与安徽北部的地理环境是分不开的。在清末民

初，淮河、涡河、浍河、汴河沿岸有许多的水运码头，像大柳巷、临淮关、凤阳府、小蚌埠、龙亢、河溜、马头城、常家坟、五河、口子镇、孙町集、临涣、义门、涡阳、铁佛寺、永城等等。在沿河的码头上，清晨和黄昏时，到处都能听见泗州戏（拉魂腔）的音调。拉魂腔始终伴随劳动人民的生活，从来没有分离过。

完艺舟先生在《从拉魂腔到泗州戏》一书中也明确指出："泗州戏不是本省土生土长，而是外省流传过来的，但却在安徽淮北这块土地上扎下了根。"安徽泗州戏老艺人许步俊、蒋怀昌、陈宝林、李宝琴、霍桂侠等人都说自己是"丘门腿"（丘的徒嗣），也证实了安徽境内的拉魂腔是从苏北民间艺人丘家班传到安徽北部地区的。传到皖北以后，又经过几代拉魂腔艺人的努力，并吸收了淮河两岸花鼓灯的演出形式，融入了花鼓灯的舞蹈和表演语汇，如花鼓灯舞蹈身段、凤阳歌、小车舞等，使泗州戏丰富了表演形式，拓宽了艺术表演空间，增强了观赏性。

花鼓灯发源于淮河岸边，是流传于蚌埠、怀远、颍上、凤台等地的民间舞蹈。花鼓灯在这一带非常流行，它不仅仅是舞蹈，还边舞边唱，唱的内容都是当地风土人情、时事趣闻，非常贴近生活。花鼓灯表演时满台锣鼓，靠一副鼓架子指挥。它是集舞蹈、灯歌、锣鼓、小戏于一体的汉族民间艺术，影响较大，被誉为"东方芭蕾"，很受当地人民群众喜爱。泗州戏的流行区域与花鼓灯重合，所以两者之间交流融合是顺理成章的事。泗州戏从花鼓灯舞蹈中借鉴的舞蹈形式最有代表性的就是"压花场"了。拉魂腔传到皖北以后，为了招揽观众，不再单一挨门唱曲，而是一个人或两个人在场上边唱边舞，这就叫作"压花场"。"压花场"的舞蹈动作欢快、热烈，极具观赏性，分"单压花场"（一人）和"双压花场"（二人，小生、小旦），或一生二旦，或丑生丑旦，一起对舞对唱。

泗州戏唱的是娃子（八句子式）和羊子（十二句式），先由一个花旦伴随着音乐锣鼓节奏舞起来，做不同的动作，走出不同的步法，舞一段，唱一段；紧接着小生、小旦再舞上来，而后双双起舞做同样的动作，特别要求手、眼、腰、腿、步等各个部位和谐匀称、配合统一。像这样的身段、步法能够叫出名字的就有几十种，如整鬓、顿袖、叉腿、双蹉步、伸懒腰、门歪窝、旋风式、四边静、剪子股、仙鹤走、蛇蜕皮、顶碗、十字转身、燕子拔泥、扑蝶、浪子踢球、白鹅亮翅、苏秦背剑等，十分丰富，有些舞蹈技巧堪称绝技。现在一些泗州戏的剧目中都有"压花场"舞蹈动作，如《懒大嫂赶会》《拙大姐》《拾棉花》《走娘家》《四换妻》等。这些戏的角色各有各的绝活，如《打干棒》一剧中张四姐从天上下凡来到人间，圆场中有一段"压花场"舞蹈"四边静"，慢舞时如春风杨柳，快舞时疾速如风。演员四个台角都要走到，舞蹈时衣服随风飘动，状若出水芙蓉，甚是好看。

"燕子拔泥"则要求演员仿佛把脚下"泥块"从身后拔起，再从头顶上飞过去。正

因为"压花场"在泗州戏表演中的重要性，所以皖北泗州戏演员在从师学艺时就要求学唱"八句子"，并开始学练"压花场"。

李宝琴先生在20世纪50年代和泗州戏名丑吴之兴合演了一出现代小戏《两面红旗》，就是以花鼓灯"压花场"为基础来表演的。其时，一老一少在舞台上表演推车、拉车，做上坡、下坡、转弯、陷坑、出水、负重、轻释等舞蹈动作，舞姿潇洒飘逸，"压花场"功夫十分了得，令人叫绝。

陶万侠在《四换妻》的"跑驴追场"表演中，就是用"压花场"动作，而且很有现代气息，他把"太空舞"舞步糅进舞蹈，有了新的突破。

1957年5月，安徽的泗州戏剧团在京演出时，京剧艺术大师梅兰芳先生设宴招待剧团的主要演员，泗州戏名演员李桂花席间表演了"压花场"，深受梅先生的赞誉，当时梅先生还跟着学了一些手式、步法。不久，李桂花受中国人民解放军空政文工团聘请赴京教授"压花场"两月有余。

"压花场"舞蹈源于民间，源于淮河两岸的"花鼓灯"，把"压花场"引入泗州戏是自泗州戏流传到皖北以后的一次重要变革，后来发展为泗州戏的表演基础。"压花场"融入泗州戏后，为泗州戏艺术带来新的活力。

古老的淮河从河南流入安徽后顺流而下，直奔东南，经淮南、怀远、蚌埠、凤阳、五河进入江苏境内。这段淮河黄金水道及其流域也是泗州戏发展、流传的重要区域。二百年来，淮河两岸一代又一代的拉魂腔班社，演绎出淮河两岸的民风、民俗、民情及时代的变迁。淮河文化的深厚底蕴，孕育了泗州戏刚柔相济、粗犷而又妩媚的艺术特质，表现了淮河流域南北交融的历史史实。

皖北另一条重要的河流是古浍河。浍河发源于河南商丘境内，经夏邑、永城后进入安徽石弓、临涣、孙疃、南坪、蕲县、固镇、五河，这一区域也是泗州戏的发源地和成长地之一。

浍水在古老的宿州大地已流淌几千年了，浍河北岸有座历史长达数千年的古城，那就是临涣。据有关史料记载，临涣古城的历史可以追溯至4000年前新石器时代晚期，而有文献记载的历史，则始于公元前11世纪。临涣以濒临古老的涣水（即浍河）而得名。古城临涣之所以誉满江淮，就因为这里名人辈出，东汉时期的"竹林七贤"之一嵇康就是临涣人。嵇康（223—262年）不仅是玄学家、文学家、书法家，更是杰出的古琴演奏家、音乐理论家。他通晓音律，尤爱弹琴，他的音乐理论著作《琴赋》《声无哀乐论》，是我国音乐史上重要的理论著作。他还作有《风入松》，他创作的《长清》《短清》《长侧》《短侧》四首琴曲，被称为"嵇氏四弄"，一直流传至今。他还对著名琴曲《广陵散》做了加工润色，使《广陵散》誉满天下。另外，还有著名的政治家蹇叔，东晋军事家、音乐家桓伊以及戴逵、戴勃、戴颙，西晋的嵇含，金代的武楫、武亢，近

代早期革命家朱务平、徐笑风、刘之芜等都是临涣人。

临涣古城浍河北岸，现在依稀可见当年的繁华。一条南北老街尽头就是浍河码头"南阁码头"。千百年来，浍水东流，千帆争流，曲曲弯弯，奔流不息。浍河流经宿州土地，经淮河流入洪泽湖，客商运走许多北方土特产，过长江、经京杭大运河到扬州，再到苏杭。回来时客商带来杭州绸缎、苏州刺绣、江南瓷器与茶叶。历史已过千年，临涣古镇上曾经茶馆林立。茶客品茗时，听着迷人的拉魂腔，笑谈古今，成为皖北一带一道不为多见的亮丽风景线。

也许是这一古老大地钟灵毓秀的缘故，进入21世纪，浍水旁古城边，出现了几位明星和艺术大家，他（她）们虽然不能与出生于这一方土地上的历史人物相提并论、同日而语，但在当今泗州戏艺术领域造诣匪浅，艺术成就已达到很高境界，在安徽省文化艺术界赫赫有名，甚至在整个拉魂腔界内，也是名声大震，如雷贯耳。他们分别是出生在临涣古城的陈若梅、出生在青疃镇的李书君和出生在涡河岸边的陶万侠，他们都是国家顶尖的艺术人才，是影响泗州戏艺术发展的拔尖人物。

陈若梅是继李宝琴、周凤云、霍桂霞之后在安徽泗州戏艺术领域中出现的又一位杰出代表，是拉魂腔著名艺人王玉花（艺名"一汪水"）的弟子。她扮相俊美，表演稳重大方，嗓音甜美，演唱委婉动听，表演千娇百媚。2008年，陈若梅被评为"泗州戏非物质文化遗产项目代表性传承人"。

李书君，嗓子高亢洪亮，字正腔圆，表演飘逸洒脱，质朴大方。他在继承前人优秀唱腔风格的基础上，又拓宽了自己的表演风格，影响了泗州戏的后人。

陶万侠，集众家之长，唱腔别具风格，悠远绵长，回味无穷。其表演惟妙惟肖，泼辣中见细腻，细腻中见妩媚。

民国时期，流行于涡阳、蒙城、宿州的拉魂腔孙家班小有名气。班主孙化贤，出生于清末宣统三年，16岁时师从杨玉同，年轻时就出了名，观众送给他一个外号叫"万人迷"。据后人讲，他的上两代人都唱拉魂腔。同辈兄长孙化君也是拉魂腔艺人，后人孙美玲、孙化贤的儿子孙洪波也是泗州戏艺人，再往下传到了孙明潭，再传到孙勇、孙梅，已是第五代人了。

根据陶家班班主陶克祥回忆，他的师父冯金玉（1910年生）为清末人，冯的师父祝冠宝，出生在清咸丰或同治年间。陶家班活动地域在涡河两岸和浍河之间，西至阜阳，南至颍上，北到濉溪，东到宿州、蚌埠等地。陶家班在涡河和浍河两岸很有名气，直到20世纪七八十年代仍在这块土地上演出，影响很大。

清末民初，拉魂腔还有一个比较活跃的王大昌班。王大昌是砀山县人，属北路泗州戏艺人，随师父丁吉玉来皖北涡河、浍河两岸区域流动演出，西到永城、夏邑、虞城、商丘等地，东到淮河流域。王大昌的后人中，一个儿子王玉金（1930年生）

和两个女儿均是拉魂腔艺人。大女儿王素梅，1933年生，艺名"大洋马"；二女儿王玉花，艺名"二洋马"；王大昌的徒弟王素琴，艺名"里外黑"。王大昌班与当地孙化贤班是这一区域比较受欢迎的班社。他们常演的剧目有《休丁香》《白玉楼》《鱼篮记》《牧羊圈》《吴汉杀妻》《四告》《观灯》，尤其是王素梅的《观灯》和《四告》最为拿手，一个人在台上一唱就两个多小时。她字正腔圆，赶板夺词、踩句、连环演唱自如，如行云流水，深受这一地区人民的喜爱。

中华人民共和国成立初期，以上几个班社的主要演员分别参加了徐州、濉溪县和宿县的专业泗州戏剧团。

据陈若梅的父亲陈钦山回忆说，他师父相昌文是跟江苏丰县一位清代拉魂腔艺人李宝德学艺的，相昌文随师父以跑坡、卖艺为生，到了皖北，活动于浍河两岸以及蒙城、涡阳、濉溪、永城一带，演出剧目也都是传下来的段子、篇子，后来演出过一些较大型剧目，如《四告》《大书观》《观灯》《休丁香》等。现在陈若梅兄妹六人都是泗州戏艺人，仍在唱泗州戏。

据李书君介绍说，按照族谱传承关系，到他这一代，泗州戏传承已是第五代了。他母亲名叫吕彩侠，1945年生，是泗州戏艺人，出生于艺人之家。吕彩侠的母亲（李书君外祖母）吴月华，出生于1925年，艺名"小巧"，在浍河、涡河两岸及蒙城、涡阳一带大有名气，她的拉魂腔演出水平堪称一绝。她扮相俊俏，闪板夺词娴熟，慢板好听，花腔优美，快板字正腔圆，是一代名艺人。吴月华的丈夫吕学忠（李书君的外祖父），也是这一地域的拉魂腔艺人，吴月华的父亲是清代艺人吴香山，吴香山的父亲就是吴家第一代传人吴玉来。

吴家班活动区域主要在浍河、涡河两岸，西到利辛、太和、永城、夏邑、蒙城、涡阳一带。

进入20世纪七八十年代，以上几家班社（现在称民营剧团）仍在这一带活动，很受群众喜爱。一批有艺术潜力的青年人，随着时代的进步，也都纷纷加入国家的专业团体。陈若梅1976年考入淮北艺校，毕业后被分配到濉溪县泗州戏剧团，1982年调来宿州市泗州戏剧团；李书君、陶万侠于1987年考入宿州市泗州戏剧团。进入专业团体后，他们的艺术天赋和艺术才华都得到了充分的展示和体现，他们已在各个行当各领风骚几十年，有的已成为安徽省泗州戏艺术大家，有的已经成为领导者，当上了泗州戏剧团的领头人。真可谓是长江后浪推前浪，江山代有人才出。

第二章 泗州戏传承谱系

李宝琴谱系

一代：王廷贵（李宝琴之父）　男
　　　李桂枝（李宝琴之母）　女
二代：李宝琴　女　1933年生
三代：王艺峰　男　1962年生

霍桂侠班谱系

一代：霍为金（霍从德之父）　男
二代：霍从德　男　1922年生
　　　霍桂霞　女　1928年生
三代：霍丽琴　女　1949年生

陈金凤班谱系

一代：陈奇标（陈金凤之父）　男
二代：陈金凤　女　1937年生
三代：李金琴　女　1950年生
四代：小华子　女　1964年生

包桂珍班谱系

一代：包玉福（包宏山之父）　男
二代：包宏山（包桂珍之父）　男
三代：包桂珍　女　1933年生
　　　吴之兴　男　1931年生

许步俊班谱系

一代:许步俊　男　1898年生
　　　魏月华　男　1900年生
二代:许彩云(许步俊之女)　女　1920年生
三代:许良志(许步俊之孙)　男　1939年生

王大昌班谱系

一代:丁吉玉　女　1876年生
二代:王大昌　男　1900年生
三代:王玉金(王大昌之子)　男　1930—2008年
　　　王素梅(王大昌之女)　女　1933—1997年
　　　王玉花(王大昌之女)　女　1938—2005年
四代:陈若梅(师父王玉花)　女　1964年生

陈家班谱系

一代:李宝德(江苏丰县人)　男　1882年生
二代:相昌文(师父李宝德)　男　1918年生
三代:陈钦山(师父相昌文)　男　1942年生
四代:陈若梅(陈钦山之女)　女　1964年生
　　　陈晓梅(陈钦山之女)　女　1966年生

陶家班谱系

一代:祝冠宝　男　1881年生
二代:冯金玉(师父祝冠宝)　男　1910年生
三代:陶克祥(师父冯金玉)　男　1939年生
四代:陶万侠(陶克祥之女)　女　1964年生

吴家班谱系

一代：吴玉来（山东曹八集人）　男　1874年生
二代：吴香山（吴玉来之子）　　男　1900年生
三代：吴月华（吴香山之女）　　女　1925年生
四代：吕彩侠（吴月华之女）　　女　1945年生
　　　李景洲（吕彩侠之夫）　　男　1944年生
五代：李书君（李景洲之子）　　男　1965年生

孙家班谱系

一代：杨玉同　男　1880年生
二代：孙化贤（师父杨玉同）　男　1911年生
　　　孙化君（师父杨玉同）　男　1908年生
三代：孙洪波（孙化贤之子）　男　1949年生
　　　孙洪涛（孙化贤之子）　男　1940年生
　　　孙美玲（孙化君之女）　女　1938年生
四代：孙明潭（孙洪涛之子）　男　1958年生
　　　刘　超（孙化贤外孙）　男　1965年生
五代：孙　梅（孙明潭之女）　女　1978年生

第三章　泗州戏建团及历史变迁

民国时期，流行于淮河两岸的拉魂腔班社很多。流传区域主要在五河、明光、固镇、灵璧、泗县、泗洪、怀远、涡阳、蒙城、颍上、太和、萧县、濉溪、宿县、凤阳、滁州、临淮关一带。沿淮河两岸流动着许多以家庭为单位的班子，如许步俊班、李如道班、李桂花班、蒋怀昌班、张圣贤班等。民国九年（1920年）以后，有些班社先后由小变大，有了简单戏装和行头。到后来，演出由农村走向城市郊区，演出剧目也初具规模。小戏、大戏都能演了，班社之间人员互相交流，也搭班（班与班联合）演出大型剧目。此时泗州戏的主要剧目有《四屏山》《八盘山》《鲜花记》《鱼篮记》《点兵》《四告》《观灯》《大花园》等。

1950年，流动演出于嘉山、临淮关、滁县、凤阳、五河一带的班社有许步俊班、李如道班、张圣贤班、蒋怀昌班。最初建团人员有许良志、王宝侠、王宝莲、蒋荣花、邵开银等，他们被当时嘉山镇文化馆馆长刘合会看中，接纳成立了最初的嘉山镇拉魂腔剧团。不久嘉山设县，随即成立了嘉山县（今明光市）人民剧团，创始人除以上班社人员，另有泗州戏艺人张立本。1952年至1953年，嘉山县人民剧团为了扩大剧团人员规模，又吸收了民间班社艺人刘子明、刘子珍、杨桂荣、何兰英、张克俊、刘兰云等。泗州戏在定名前与江苏、山东等地称谓是一样的，都叫拉魂腔。在安徽境内演唱拉魂腔且最受群众喜爱的名演员有许步俊、李桂花、李宝琴、霍桂侠、包桂珍、陈金凤等，他们都是出生在古泗州（今泗县）一带的演员，故1952年安徽的拉魂腔定名为泗州戏（见《现代汉语词典》1981年版，1080页）。

1953年年底至1954年年初，滁县专区举办首届戏曲会演。嘉山县人民泗州戏剧团参加了演出，引起了滁县专区领导的重视，不久该团升格为滁县专区泗州戏剧团。据老艺人许良志说，当年嘉山建团时他才十来岁，1954年他15岁时滁县排了一出大戏，名叫《张羽煮海》。这部戏当年的角色分布他还能记得，如杨桂荣饰张羽、张圣贤饰龙王、王顺宝饰小龙王、王宝莲饰龙王三公主，等等。

中华人民共和国成立初期，宿县有一个泗州戏劳动剧团，主要演员有周凤云、孙化贤、张香莲、李魁玉、王顺宝、孙化君、王素琴（艺名"里外黑"）等。1955年，滁县、宿县两团合并，周凤云等人到了滁县专区泗州戏剧团。

1954年，上海举办了首届华东戏曲观摩演出大会，泗州戏在全省选拔优秀剧目和优秀演员参加，当年入选的演员有李宝琴、周凤云、霍桂侠、李宝凤、何兰英、王宝

莲等，演出剧目有《拾棉花》《拦马》《打干棒》《王二英思盼》等。特别是生活小戏《拾棉花》演出后，曾轰动一时，它那载歌载舞的表演形式以及优美动人且具有鲜明地方特色的音乐唱腔，深深地吸引了观众。当年，著名音乐家贺绿汀先生看过泗州戏演出后评价道："（泗州戏）唱腔和表演都充满着泥土的芳香。"当时《拾棉花》剧中的玉兰由李宝琴扮演，翠娥由王宝莲扮演。

　　1955年，蚌埠专区在专员刘建中同志的倡议和具体指导下，在怀远县成立艺术培训班和怀远县泗州戏实验剧团，专为泗州戏培养新一代青年演员。就是这么一个艺术学校性质的培训班只办了一年就结束了，十分可惜。当年在学习班学习过的学员有蒋永良、张立新、李莲、单桂岭、任世凤等。1956年，安徽省成立了两个全民所制的泗州戏剧团，即蚌埠市泗州戏剧团（即蚌埠市淮光泗州戏剧团）和蚌埠专区泗州戏剧团（该团人员主要来自滁县专区和宿县专区）。

　　1957年"五一"节前，泗州戏和庐剧共同组成"安徽省晋京戏曲艺术演出代表团"进京汇报演出。在首都舞台上，演出了泗州戏传统剧目《三蹉寒桥》《四告》《樊梨花》和小戏《拾棉花》《打干棒》《走娘家》《王二英思盼》等。演出后，北京文艺界专家们很感兴趣，专门在中国戏剧家协会主持召开泗州戏演出座谈会。在座谈会上，田汉、赵树理、吴祖光、孟超、代不凡、丘杨等文艺界知名专家，就泗州戏演出的剧目、表演、音乐唱腔以及今后如何传承、革新、发展等各个方面，提出了不少有益而中肯的意见。作家赵树理在《人民日报》第八版上以《谈生活小戏》为题，对泗州戏进行了评论并给予赞誉。丘杨同志以《礼失而求诸野》为题，在《中国戏剧报》上对泗州戏演出的《三蹉寒桥》进行了全面剖析和评论，并给予了热情鼓励和好评。

　　同年5月7日，泗州小戏《打干棒》参加了在中南海怀仁堂的招待演出，由李宝琴、马方元主演，《王二英思盼》由周凤云主演，毛主席和周总理等党和国家领导人观看了演出，毛主席和周总理上台接见了演职人员，并和大家握手合影留念。周总理十分关心安徽文化艺术事业，询问了许多情况，并作了重要指示。

　　晋京参加演出的主要演员有李宝琴、周凤云、张立本、陈宝林、杨桂荣、何兰英等；青年演员有蒋荣花、李莲、马方元等；乐队有张克俊、许良志、张立新、谢吉武、蒋永良等。

　　1958年的下半年，蚌埠专区和蚌埠市领导为了加强对泗州戏的领导工作，更好地发扬泗州戏的优秀传统艺术，更好地总结、推广泗州戏的艺术经验，研究和探索泗州戏各个方面的艺术问题，决定成立蚌埠市泗州戏剧院。剧院下设办公室、表导演艺术研究室、剧目研究室、音乐研究室等。剧院下设三个剧团，剧院一团主要以蚌埠市泗州戏剧团为主（即原蚌埠淮光泗州戏剧团），主要演员有李宝琴、霍桂侠、陈金凤、包桂珍、魏广云、吴之兴等；剧院二团以原蚌埠专区泗州戏剧团为基础，主要演员有周凤云、何兰英、张立本、张圣贤、杨桂荣、刘子珍、刘子明、王宝侠、王宝莲，青年

演员蒋荣花、苏婉琴、李莲、任世风等；剧院三团以蚌埠专区泗州戏剧团和蚌埠市泗州戏剧团的青年演员和学员组成，后因种种原因剧院三团没有成立。

1959年春，以原蚌埠市泗州戏剧院一团为基础，成立了"安徽省泗州戏剧团"，成立后仍驻蚌埠，原剧院二团又回到蚌埠专区，成为蚌埠专区泗州戏剧团。

20世纪50年代后期，在蚌埠明光剧场成立了一个蚌埠艺术学校，招收一大批学员在校学习，泗州戏班学员有周成福、王家飞、周贤彬、王玉华、柳学勤、丁文保、许世平、刘文山、翟立芝、杨保家、赵明、张岭等人。到了1961年，由于各种原因和师资力量不足，这个艺校也停办了。以上学员则被分到宿县专区泗州戏剧团，后来都成为剧团的中坚力量。蚌埠艺术学校是当时蚌埠专区专员兼宣传部部长刘建中同志倡导创办的。艺校分为两个班，一个为泗州戏班，另一个为梆子班，泗州戏班教学的老师有王宝侠、何兰英，李宝琴有时也去艺校教学。

1959年下半年，安徽省人民政府组织赴边疆慰问演出团，由副省长王忠带队，以蚌埠专区泗州戏剧团为基础，一行数十人赴新疆慰问演出三个多月，演出剧目有《樊梨花》《三跨寒桥》和小戏《卖甜瓜》《走娘家》等。此时一批青年演员也已崭露头角，在舞台上担当了主要角色，像苏婉琴、李莲、蒋荣花等。

1961年春，因蚌埠专区区域过大，又划分出两个专区，一个是滁县专区，一个是宿县专区。原蚌埠专区泗州戏剧团划归宿县专区，更名为宿县专区泗州戏剧团，也就是现在的宿州市泗州戏剧团。

此时的宿县专区管辖怀远、五河、固镇、泗县、灵璧、宿县、濉溪、萧县、砀山九个县，除了萧县、砀山外，其余几个县都在中华人民共和国成立初期成立了泗州戏剧团，各团也相继涌现出一批著名的泗州戏演员，如五河县的李宝凤，泗县的马方元、朱广华、吴佳英、杨慧华，怀远县的何兰英，灵璧县的马素真、孙献芳、金士元，濉溪县的王素梅、王玉花、吴长品、魏胜云、赵天玉等，濉溪县泗州戏剧团在当时的阵容比较整齐强大。濉溪县泗州戏剧团成立于中华人民共和国成立初期的1952年4月，演员分别为来自山东、江苏、安徽等地的拉魂腔艺人，如山东滕州的吴学勤一家（女儿吴长凤，女婿洪振邦，儿子吴长品），还有山东峄县的王景文，枣庄的张孝友，滕州的杨善玉，江苏邳州的赵天玉，安徽砀山的王玉金、王素梅、王玉花兄妹三人，宿县专区固镇桥的魏胜云一家（父亲魏长明，儿子魏元胜、魏元利），符离集的张香莲。这种南北两路艺人的汇集，造就了濉溪县泗州戏剧团的与众不同，唱腔的不同风格特点在这里互相碰撞、互相融合、互相吸收、互相借鉴，最终使得濉溪泗州戏剧团在当时的安徽北部和宿县专区各县中独树一帜，非同凡响。这里主要介绍当时濉溪县泗州戏剧团声腔的特点和演员阵容。

王素梅，身高马大，主唱青衣，兼唱老生，艺名"大洋马"。她拿手的剧目有《四告李彦明》中的皮秀英，《观灯》中的赵美蓉。在演戏时，她经常一个人在台上唱两个

多小时，运腔自如，如流水行云，真可谓是绕梁三日不绝于耳。王素梅的妹妹王玉花也是个有天赋的拉魂腔艺人。她年轻时非常美貌，并擅于钻研，受北路拉魂腔唱法的启发，结合她本身的嗓音条件，创立了许多新式唱腔，如《白玉楼》中的李三姐、《懒大嫂赶会》中的懒大嫂，至今仍是久唱不衰。她擅于揣摩角色的人物性格，分析剧情，用心表演，形成别具一格的表演风格。由于深得戏迷的喜爱与追捧，人们送她艺名"二洋马"和"一汪水"。

笔者于20世纪60年代初12岁时就加入了濉溪县泗州戏剧团，在长期的乐队工作中，有幸接触到南北两路的拉魂腔艺人，两路不同流派、不同风格的唱法让我印象深刻，特别是赵天玉。赵天玉是安徽、江苏、山东地区最有影响的泗州戏大生艺人，他生于1926年，自幼丧母，从小随祖母学唱拉魂腔。他天资聪慧，凭着自身的好嗓子和表演潜质，在祖母的口传心授下，学会了许多大型剧目的唱腔，如《四告李彦明》《朱子龙盘堂》《三跷寒桥》等。

赵天玉可谓泗州戏中的奇才，他除了吃饭、睡觉，其他时间全部用在唱戏或研究泗州戏唱腔上，他的代表剧目《四告李彦明》唱了半个世纪。他在继承传统的基础上，又有了新的突破，他饰演的李彦明，气度不凡，风流倜傥。上百句的唱腔，如《四支状》《十二个月》《庄农歌》，经过他几十年的用心打造现已成为泗州戏的精华唱段。他在演唱中的腔调始终不走样，板式、唱法、节奏、运腔始终如一，难能可贵。另外，在传承、教学上他更是用心良苦，兢兢业业，濉溪县泗州戏著名演员郜业龙、旦角演员高登英都是他的得意门生。

泗州戏在皖北生根发芽，戏中的内容大多是发生在老百姓身边的故事，因而深受人民群众的喜爱，他们给很多泗州戏艺人起了许多贴切的艺名，如"万人迷"（孙化贤）、"大金牙""二金牙"（"大金牙"和"二金牙"是徐州柳琴戏剧团的艺人）、"里外黑"（王大昌的徒弟）王宝侠、"咬牙恨""满口甜""小白鞋""喻倒山""一汪水"，等等。

南路艺人魏胜云，年轻亮丽，身材好，嗓子又十分甜润，她的表演风格和演唱方法深受泗州戏皇后李宝琴的影响。她自身条件优势明显，独领风骚，在濉溪泗州戏剧团占有不可撼动的地位。二十余年来她主演了许多重要角色，如杨八姐、樊梨花、白玉楼、郭丁香等。

濉溪县泗州戏在其发展历史中，由于南北两路的风格在此融合，演出质量上乘，逐渐引起宿县专区文化主管部门的重视。后来，在专区领导的指示下多次与宿县专区泗州戏剧团进行艺术交流并联合排演剧目，如现代戏《蛙鸣湖》《洪河湾》《智取威虎山》等。

吴长品则是名噪一时的名丑，他善于观察生活，揣摩人物的心理活动，塑造了许多有血有肉的角色，如《胭脂判》中的毛大、《白玉楼》中的周大赖，这些都是有口皆碑的角色，观众印象深刻。

20世纪中后期，濉溪县泗州戏剧团相继涌现出名噪一时的泗州戏表演艺术家，如郑子良、郜业龙、张彩侠、魏元利等。

泗县的马方元是在泗县、泗洪、灵璧一带很有名气的小生演员，他曾与李宝琴共同演出小戏《打干棒》，1957年在北京怀仁堂招待演出时受到毛泽东主席及其他党和国家领导人的亲切接见。

1964年，宿县专区泗州戏剧团和濉溪县泗州戏剧团联合排演了由嵇培武、张国用编剧的现代戏《蛙鸣湖》，曾参加安徽省首届现代戏调演，获得了许多演出奖项。

十年动乱期间，泗州戏受到了巨大冲击，全省的泗州戏剧团都被迫撤销，演职人员下放农村。连当时的安徽省泗州戏剧团也未能幸免，人员被迫解散，下乡安家落户，李宝琴等一批名泗州戏演员被纷纷下放原籍安家劳动。1972年，宿县专区泗州戏剧团为了排演现代戏《龙江颂》，把李宝琴先生从泗县草沟镇借调上来，来宿县后除了演出《龙江颂》以外，又主演了《杨八姐救兄》、小戏《两张发票》等剧目。1976年粉碎"四人帮"以后，蚌埠市泗州戏剧团恢复建制，李宝琴先生又回到了蚌埠。

1969年下半年，宿县专区为了排演现代戏《智取威虎山》，专区领导决定以泗州戏为核心主导，从九个县剧团中抽调精兵强将，汇集宿县参加"泗州戏大会战"。又从安徽艺校聘请多位专家来宿县指导工作，如导演程功恩、黄昌国，舞美付景合，作曲徐代泉等，各路人马浩浩荡荡，几百人云集当时的符离农校（即现在的宿州专业技术学院），历时三个月，1970年年初，一台质量上乘，唱、念、做、打俱佳的现代戏《智取威虎山》在宿县上演了。

当时，泗州戏《智取威虎山》的首演可谓是空前绝后、轰动一时。不久到省城合肥演出更是引起省城艺术界的强烈反响，省城有些艺术专家评价说，"一个地区级的地方剧种能排演出质量这么高的剧目，真是不简单，令人刮目相看"。

在这次全区的泗州戏大会战中，泗州戏在音乐方面遇到了前所未有的挑战。20世纪初，泗州戏的唱腔伴奏基本处于"怡心调"阶段，演员随便唱，乐队随便伴奏。从1969年的《智取威虎山》"大会战"以后，泗州戏的音乐唱腔结构与伴奏都发生了极大的变化。

首先，乐队配制方面，有了铜管、木管、弦乐、弹拨乐，此外还增加了低音贝司、长号、圆号、长笛、小提琴等其他西洋乐器。其次，谱面进行了规范，一律订腔、订谱。这样通过几个月的训练，演员和乐队从不习惯、别扭到后来得心应手。当时从全区各县剧团乐队抽调上来的演奏员都是各团骨干，又有省级音乐专家的认真指导，在后来的演出中几十个人的乐队现场伴奏，场面非常宏大。乐队各个声部按配器演奏，按照京剧现代戏《智取威虎山》的音乐结构，对泗州戏的旋律结构进行了大胆改革，从此，泗州戏从唱腔到乐队伴奏都发生了前所未有的变化。省城的艺术界专家看了泗州戏《智取威虎山》演出后，惊呼"太不可思议了，太美了，泗州戏太好听了"。

善于借鉴吸收使泗州戏的音乐发生了巨大变化，像"导板""摇板"四四拍节奏都有了创新和发展，将老腔老调进行了规范，泗州戏在音乐唱腔上产生了质的飞跃。

《智取威虎山》剧中由张立新、徐代泉创作的常宝的唱段《只盼着深山出太阳》和杨子荣的唱段《管叫山河换新装》，如今已成为泗州戏经典唱腔。在剧中，泗县的朱广华饰杨子荣，灵璧县的金士元饰少剑波，五河县的马锦华饰小常宝，座山雕由青年演员柳学勤扮演，栾平由荣爱坡扮演，李勇奇由方建林扮演，李母由蒋荣花扮演。随后该剧又到各县进行了慰问演出。

1975年，泗州戏《智取威虎山》中的"深山问苦"一场，随安徽省戏曲晋京汇报演出团又一次进京演出，受到领导和首都艺术界专家们的高度赞扬，这次的主要演员有周贤彬、张岭等。

1986年，中国唱片社上海分社一行十余人动用两台车拉来录音设备，专场录制泗州戏的精品剧目小戏，录制的剧目有《走娘家》《卖甜瓜》、古装戏《吴汉杀妻》选场、《樊梨花》选场、《诉唐》《梁山伯与祝英台》《休丁香》《孟丽君》（上、下集），总计录制了二十多个小时的节目，后制成唱片、盒带发行全国及东南亚地区。《休丁香》的影响非常大，在当时可谓是风靡一时，主要演员陈若梅与周贤彬因这部戏成为家喻户晓的演员。陈若梅饰演的郭丁香唱腔优美甜润，勾人魂魄。周贤彬饰演的张万仓唱腔高亢委婉，如行云流水，特别是张万仓家境破败后的那段唱腔更是让人动情，受到业内人士的赞扬。

2000年，宿县地区撤地建市，原宿县地区泗州戏剧团更名为宿州市泗州戏剧团。

2004年，本地著名编剧周德平应约为宿州市泗州戏剧团创作了《秋月煌煌》，可以说是专门为团里的主要演员量身打造的。据他本人介绍，这部戏是根据很久以前的真实故事为基础创作的，描写的是民国初年一个爱情悲剧。旧社会，一些农村流行"拉偏套"的习俗，如果妇女自家的男人（丈夫）丧失劳动能力，不能养家糊口，村里族长可以给她再找一个临时丈夫，帮助她养家渡难关，这种习俗叫"拉偏套"。

该剧在省城演出后引起了强烈反响，并获得很高的奖项。2007年，该剧在山东枣庄柳琴戏演出周中的演出又获得巨大成功，2008年中央电视台戏曲频道将该剧进行多次播放。

这部戏的成功之处是剧本好、演员好、唱腔好，时任安徽省艺术研究院院长的李春荣观后发表了专题文章《谁言本地无良材？》，评价这部戏的成功之处。李院长的评价非常客观，她说该剧从编剧、导演、演员、作曲、配器及舞美，无一外请，全凭本团的集体智慧成功打造，给我们树立了榜样。正如安徽省委宣传部非遗专题《泗州戏》专辑中说的那样，《秋月煌煌》是2006年泗州戏入选首批国家级非物质文化遗产保护项目后宿州市泗州戏剧团打造的一部扛鼎之作。

第四章　泗州戏音乐唱腔结构和特点

泗州戏唱腔结构为上下对句式，各种词格以此为主，还有在对句基础上变化出来的三句式和四句式。三句式是将四句唱词中相邻的两句合并。在音乐上用一个上句或下句曲调演唱，形成二上一下或一上二下的结构，在"娃子"词格中十分常见。如：

例1：

《鱼篮记》金美容唱段

（谱例略）

上两句合并，第三句在音乐上是终止式。又如下例，男腔的三句式。

例2：

《休丁香》张万仓唱段

（谱例略）

以上两例是标准的三句式。

四句式是将两个对句连在一起，句间不留过门，并使第二句落在不稳定音上，到第四句时才落在主音上（宫或徵），有终止感。如下例：

例3：　　　　　　　　　　　　　　　　　　　　　　《休丁香》丁香唱段

当唱腔形成对句式、三句式、四句式结构单位时，总要出现"拉腔"，这时的"拉腔"具有结构上的意义，构成音乐段落上的完整性和段落终止式。这个终止式有特定的曲调（男、女腔的拉腔落在主音上，宫或徵）、唱法和衬字等，这个终止式是段落的终止，不是唱段终止。

这种（娃子）（羊子）词格，一说与清代山东柳子戏中【耍孩儿】（即"娃子"）、【山坡羊】（即"羊子"）词格相同。一说是源于明清俗曲。笔者认为山东柳子是一个古老剧种，历史上早就有"南昆""北弋""东柳""西梆"之说，"拉魂腔"曾经流行山东南部一带，受柳子戏的影响可能性较大（主要剧目词格相同）。山东的柳子戏起源于明末清初，流行区域为山东南部和苏北、豫东一带交界处。据有关史料记载，柳子戏受安徽的"徽池雅调"的青阳腔影响很深，现在的柳子戏曲牌中仍有"原板青阳""一板青阳""二板青阳""三板青阳"和"二板转三板青阳"等曲牌。柳子戏是曲牌体，泗州戏则是不受任何约束的"怡心调"和不规范的板腔体。泗州戏是从皖北一带的民歌小调、号子、妇女哭腔等基础上发展起来的，据历史考证，泗州戏与徽调、青阳腔没有任何承袭关系。泗州戏与柳子戏在音乐结构上有无关系，有待进一步研究论证。笔者认为，泗州戏与柳子戏在音乐唱腔上没有承袭关系。据北路艺人吴学勤老先生讲："柳子戏在滕州、济宁还行，再往南就吃不开了，因为柳子戏唱腔多用'唉'字，一句'唉'唱半天，不懂调门的人硬是听不懂。"

历史上，代表着"青阳腔"的徽班沿着大运河进京，在苏北、鲁南、徐淮地区多次与柳子戏相遇，互相学习借鉴也是必然。柳子戏中有"青阳腔"也就顺理成章了。

进入现代，除了掌握传统词格的编剧者及演出传统剧目外，很少有人再用传统词格来写唱词了。因为"娃子"有着严格的对句组合形式，是八句唱词，也称八句子，54个字。其中上两句是"帽子"，第三句是"上撑"，第四、第五句是"身子"，第六句是"下撑"，第七、第八句是"坐子"。也有前两句词格是三三分逗，中间四句，词格四三分逗，后两句是三四分逗。这种词格讲究严格统一，只要是"娃子"都是这种结构。"羊子"是十二句词，也称"公羊子"，106个字，前四句称"帽子"，四句中的后两句称"楚儿"，再往下两句称"身子"，后四句则称为"下帽子"。传统词格比较复杂、严谨，而且不能变动，所以现代剧作者很少用它了。"羊子"去掉两句"楚儿"只有十句唱词称为"母羊子"。

泗州戏的音乐唱腔结构由基本腔、花腔调门、专用小调和当地一部分民歌组成。组腔方式一是基本腔变化、反复组成唱段；二是以基本腔为主，插入花腔调门；三是一些专用民间小调和通俗的民歌，即民间小调、小曲组成唱段。

这几种唱腔结构的变化，是由节奏调节速度快慢来完成的。

例4：

《白玉楼》李三姐唱段

这段唱腔的结构构成先是轻声无节奏吟唱，在泗州戏中叫哈弦，它有三种用途：

一、拉魂腔时期演员演唱没有调式的概念，由演员根据自身嗓音条件和当时的情绪先哼起来，再由琴师（柳琴）迅速调整音高，找到演唱者音准的调高就算定调了（一般为C、D、♭E调）。

二、招徕观众，聚集人气。

三、正式开唱前的过渡和准备。告诉观众来的人不少了，我要开唱了，希望大家找地方就座，叫卖声压低。

一句唱完后，又加一句白口。白口根据情绪而定，基本上是三个字或一句话，如"你看我""想起来""说的是"等。到了吟唱的最后一句（第四句），乐队先入板（节奏），然后拉腔进入主题音乐，这就是泗州戏的基本腔了。这种腔板运用是非常随便和自由，由演员来掌控乐队，基本是四句式结构，也有两句式和六句式结构。这种唱腔结构和板式是泗州戏特有的风格，也称"连板起"，是其他剧种所没有的。如下例男腔的哈弦：

例5：

《摔猪盆》大成唱段

接下来接唱泗州戏的男声基本腔。

泗州戏男、女基本腔的构成有许多种类，在长时期的发展过程中形成了泗州戏的鲜明特色。下例是男腔基本腔的一种。

例6：

《秋月煌煌》刘柱唱段

不论男女腔，开始都是平铺直叙，板式平稳，唱腔优美，引人入胜（男、女基本腔后文还要具体论述）。

花腔调门是在行腔中的一个个插入性的旋律片段，大到一个唱段，小到一两个乐句，或者是一个完整的乐汇。如下例：

例7：

《秋月煌煌》桂姐唱段

1=D 2/4
慢板

（乐谱略）

这种花腔调门多用在慢板中，并融入基本腔，其旋律优美、俏皮、华丽，主要表现含蓄、害羞、欲言又止的情绪。这种花腔调门在泗州戏的唱腔中有许多种，可分为两大类：第一类，色彩专用腔，如"扬腔""射腔""立腔""叶里藏花""哈弦""一哟调""雷喑调"等。第二类，专用腔，如"起板""连板起""起腔""大调板""停腔""清唱"等。这些专用花腔调门极富情感色彩，和基本腔有机结合，是泗州戏唱腔中的闪光部分。

专用小调多为完整结构的曲牌，是从民歌小调、姊妹剧种吸收而来，作为插入性片段，用在特定场合。下例为冒调：

例8：

《三审奇石》选段

1=D 2/4

杜 鹃演唱

中慢速

| 1̇6̇1̇3 2̇3̇7̇6̇ | 5 — | 5.321 535 | (6523 535) | 0 1̇ 1̇ 6 5 |

二人小 轿 颤 悠 悠， 轿里坐着

| 5̇3̇2̇6̇ 2̇3̇1̇ | 0532 123 | 0 6 1̇ 6̇5̇2̇3̇ | 535 0 | (6523 535) |

俏丫 头。 都说灵璧 奇石美，

| 0 3̇ 2̇ 1̇6̇5̇3̇ | 2323 2326 | 1̇ — | 0 3̇ 2̇ 1̇6̇5̇3̇ | 2.1 212 | 0. 3̇ 2327 |

不如满头（唵 哎呦）桂花 油， 哎

| 6̇5̇6̇1 5 | 335 21 | 335 21 | 561 561 | 7653 1̇ | 1̇ — ||

嗯哎 嗨呦 嗯。

这是传说中从苏北海州流传过来的冒调（笔者略有改动）。这是一种完整的花腔调门，主要用于表现思念、欢快、向往的情绪。下例为民歌小曲：

例9：

《秋月煌煌》桂姐唱段

1=D 2/4 1/4

陈若梅演唱

♩=30 慢板【平板·宿州调】

渐慢

| (4561 2.532 | 1.327 654 | 6̇1̇6̇1̇ 352 | 1 0̇6̇ 561) | 5 5 1 2̇1̇ |

东湾的

| 6̇6̇5̇ 42 | 4.5 1276 | 5.(4 245) | 0 6̇ 432 | 1243 2 | 5 65 4532 |

春地 要他 耕， 西岗的 麦子要他

| 1.(6̇ 5̇6̇1̇) | 2.412 4 | 5.645 1̇ | 5 1̇6̇ 6553 | 2(1 6̇12) | 2̇6̇12 4 |

撒。 北坡上 等他 种油 菜， 南洼里

| 4.2 1̇6̇ 564 | 6.161 5332 | 1(6̇ 5̇6̇1̇) | 0 3̇ 2̇ 261 | 1̇6̇1 231 |

等 他 把 肥 拉。 他还要 再做一个

| 1̇1̇45 6̇1̇2̇ | (6165 4321 | 6161 212) | 0 6̇1̇ | 0532 121 |

大熟 年， 哎， 让梁家

| (1232 121) | 0 2̇ 6̇6̇1̇ | 2 2̇6̇1̇ | 1̇1̇6̇ 1 4 | 4 6̇1̇ 5632 | 1̇ — ||

让梁家的 日子（哎呦）更发达 嗯。

这段唱前四句主要吸收、借鉴了皖北一带民间小调的音乐素材，通过进一步加工，使它和泗州戏唱腔有机结合，听起来自然清新、优美抒情，且又适合主人公的形象刻画。四句唱腔只有一句闪板开唱，其他三句全是顶板起唱，手法新颖，打破了泗州戏以往的唱腔结构，创造出另一种唱腔结构。后面两句则是泗州戏的基本腔模式。

　　泗州戏在漫长的发展过程中，唱腔风格和结构都发生了很大的变化，甚至是脱胎换骨的变化。像江苏的淮海戏，虽然它与拉魂腔同宗同源，但是据现在看来两者只有血缘关系。

　　拉魂腔传到安徽后，通过几代艺人的努力，现在已经演化为带有安徽皖北地方特色，并深受皖北人民喜爱的地方剧种了。笔者认为，就目前现况来看，泗州戏与柳琴戏唱腔风格特点还是有很大区别的（后文叙述）。

　　泗州戏唱腔结构变化是靠节奏来完成的，这种节奏又靠击板的快慢来实现。泗州戏板式不复杂，分慢板、二行板两大类，二行板又分"慢二行""快二行"等。

　　调板主要是在唱腔中完成的，特别是在大段演唱中越唱越快，快到一定程度时，演员用一种腔式就把板（节奏）调整过来（调慢）。泗州戏是板腔体的戏曲剧种，但又是在板腔体中不太规范和未能达到完善的板腔体剧种。拉魂腔在形成的初级阶段是没有板的，一个人抱着一把琴，挨门演唱，这时拉魂腔的板腔体系还没有形成，后来经过几代人的加工、提炼、发展、完善才形成真正具有板腔体形式的地方剧种。

　　总之，泗州戏唱腔结构的形成是"先有腔，后有板"。

　　泗州戏唱腔结构与其他兄弟剧种唱腔结构有着很大区别，泗州戏唱腔结构在某些地方显得随意性很强，所以人们又称它为"怡心调"。演员可随心所欲来演唱，随时可上板也随时可掉板。有时唱腔结构不完全用唱来完成，而是唱中带说。如下例：

例10：

　　　　　　　　　　　　　　　　《二小赶脚》王小唱段

$1=D$ $\frac{4}{4}$

　　　　　　　　　　　　　　　　荣爱坡演唱

二行板

| 0 X | X X | X 0 | X X | X | X. X | X 0 | X X | X 0 0 X | 0 X | X X |
今 天 本 是　年 初　六， 大 姑 娘　小 媳 妇　　头　上 梳 得

| X X | X 0 | X X | X X | X X | X 0 | 3 5 1 2 | 3 0 | (3 2 1 2 | 3 2 3) |
亮 亮 的，　身 穿 大 红 花 布 衣，　回 娘 家

| 5 1 | 2 | (1 2 3 5 | 2 1 2) | 0 3 | 3 5 | 6 1 1 1 1 1 | 6 | 5 3 3 2 | 1 | 1 ‖
走 亲 戚，　　　　　　赶 脚 的 都 把　毛 驴　骑。

在唱不能表达特定情绪时,由说来补充,最后又突然唱了起来。听起来俏皮、新鲜、不牵强,又有整体感。

例11:　　　　　　　　　　　　　　　　　　《三审奇石》张钟灵唱段
　　　　　　　　　　　　　　　　　　　　　　　陈若梅演唱

张钟灵的祖传奇石被贪官强行掠去,状告无门,公堂上还被严刑拷打。此时张钟灵叫天天不应,呼地地不灵,一个弱女子用内心的愤怒低声呼号,用生命在抗争。虽然这段女腔音域不高,但用强烈悲愤的情绪来演唱,句句铿锵有力,凸显出张钟灵一身正气、不畏强暴的坚强性格,在气势上压倒了县令。这段唱腔结构在泗州戏唱腔结构中很少见,它既展示了剧情,同时又收到了意想不到的艺术效果。

例12:　　　　　　　　　　　　　　　　　　《秋月煌煌》桂姐唱段
　　　　　　　　　　　　　　　　　　　　　　　陈若梅演唱

这一唱段有十二小节的强烈、快速的长过门，把演员的情绪推向高潮。在快速行进中突然调慢，转入泗州戏女声基本腔。桂姐一家面临绝境，族人给她找来一个"拉偏套"（临时丈夫），他们两人由陌生排斥到相识相爱，最后"拉偏套"无奈离去，桂姐心灵受到严重的创伤。

两个极强的延长音，再加上锣经，开头就把音乐推向了高潮，再由桂姐用大段的吟唱来抒发情绪。

例13：

《秋月煌煌》桂姐唱段
陈若梅演唱

$1=D$ $\frac{2}{4}$

慢板

（乐谱）

中间三小节的二胡独奏后再转入慢板。

这种唱腔和板式结构在泗州戏唱腔中经常采用，要求与情绪表达相吻合。

例14：

《秋月煌煌》桂姐唱段

（乐谱）

笔者刚开始设计这两句唱时（例13）总感觉哪儿不过瘾、不够味，情绪也不太对，虽然好听但总感觉还是缺点什么。经过苦思冥想，终于思考出一种唱腔处理方法，即拉开音乐语汇、音符多字少的结构设计，大胆创新。于是，推翻了前一稿，写出了新的唱腔（例14）。此段由原来的十一小节扩展为现在的二十一小节，音乐语汇变得丰富了，旋律也显得更流畅完整，更适合主人公的情感宣泄，同时又创立了一种新腔，使演员能更好地发挥她们的演唱水平。

例15：

《秋月煌煌》桂姐唱段
陈若梅演唱

这是改良后的连板起唱腔结构。一个"6"的延长音，悲悽、无奈地唱出"亮儿哀声放"，吟唱拉腔后过门先快再转慢，起到情绪上的变化。这段唱是《秋月煌煌》开场头一段唱。当时和演员沟通设计这段唱时，几种方案都不理想，要么情绪不对，要

么板式不对，后经过反复推敲、商讨，最后才确定了这种唱腔结构。当合唱最后一句唱完时，即进入该段唱。

《郎爱妹来妹爱郎》为淮北民歌主题，音乐突出主旋律，由桂姐无奈地吟唱，第二句时就上板了。四小节短跺句转平推式演唱，达到了预期的效果。

例16：

《秋月煌煌》桂姐唱段
陈若梅演唱

1=D 4/4

♩=140 快二行

(乐谱略)

牛不喝水强按头，

生拉硬拽难脱身，

转紧打慢唱

想又想 （衣大大）

他他他他他是 谁？

情绪的变化推动着音乐旋律和节奏变化（例16），先由快二行连续闪板开唱。两句后转入紧打慢唱板式来抒发主人公内心无奈的情感，最后一句散板结构则是表现桂姐的迷茫和内心的呼唤。

第五章　泗州戏的基本腔

所谓基本腔，就是指泗州戏男、女腔常用的唱腔结构。通常是指最基本的男、女四、六、八句的唱腔。

例17：

《拾棉花》翠娥唱段
李宝琴演唱

1=D 2/4

（工尺谱略）

七月里来(哎)　　哎哟)十七八　十七八　唉,

一家子老少　　(哎哟)忙的忙庄

稼,　忙庄稼　喁　　唉　　咦呦哎

嗯。　　　　　　　　　　　俺嫂子南湖

摘绿豆,　　　　　　　俺的哥

俺的哥北湖里　锄秫　茬。

俺翠娥哪 能 闲 得 住，

我 要到 东 湖　　　　　 拾 棉 花，

拾 棉 花　　　 嗯。

（本段有删节）

例18：

《梁山伯与祝英台》选段
苏婉琴演唱

三 月 里　 春光好天 气 艳 阳，

女 儿 家　　　 锁 深 闺 愁 闷 难

当。　　　　　　　 信步儿来 到

这　　　　 百 花 亭 上，

桃 红 柳 绿　 争 艳 斗 芳　 嗯 哎 嗯。

这是女腔常用的、最具有代表性的基本腔，平和、华丽，慢慢行进，女腔二句拉腔、四句拉腔都可以。

例19：（男腔的基本腔）

《梁山伯与祝英台》选段
荣爱坡演唱

1=D 2/4
慢板

| 0 1 6 4 | 4 — | (4.5 3 2 1 2 4) | 0 5 3 2 1 | 6 7 6 5 4 2 4 5 |
前 几 天　　　　　　　　　　　与 英 台 几 番 争

| 6 7 6 6 (7 7 | 6 7 6 5 4 2 4 5 | 6. 5 4 5 6) | 0 6 1 6 2 | 7 6 1 1 (2 4 | 1. 2 7 6 5 6 1 |
吵，　　　　　　　　　　　　　　不 由 我

| 0 6 2 1 | 3 1 2 3 5 3 | 3 5 3 2 1 | 6.1 2 3 2 6 1 | 1. (2 | 4 5 6 1 5 6 5 4 |
不 由 我 祝 公 远　愁 上 眉 梢　啊 咿。

| 3 4 3 2 1 2 1) | 0 6 6 1 | 4 2 1 6 | 6 4 4 2 1 | 6. (6 1 | 2 3 2 3 2 1 6 1 |
　　　可 叹 我 年 半 百　后 世 无 靠，

| 4 2 4 5 2 1 6) | 0 2 7 6 | 7. 6 7 2 | 7 2 7 6 5 3 5 6 | ³1 — | (0 2 3 7 6 7 2 |
　　　眼 睁 睁 绝 了 我　祝 家 根　苗。

| 7 6 5 6 1 6 1) | 0 6 6 1 | 1 3 3 5 | 1 6 6 5 | 3 2 3 3 (3 5 | 6 1 6 5 3 5 3 2 |
　　　为 后 代　我 也 曾 朝 山 拜 庙，

| 1 6 1 2 3 2 3) | 0 2 2 4 | 2 1 6 5 6 4 | 4 2 5 3 2 | 5 6 1 2 5 3 2 | 1 — ‖
　　　为 后 代 我 也 曾　补 路 修 桥 啊 咿。

例20:

《孟丽君》黄甫少华唱段

李 莲演唱

1=D 2/4

慢板

0 6̣ 4 4 | 4 — | 0 6 5 4545 | 5132 171 | (4.56 1̇ 5654 |
三 年 前　　桃花 三月　笑春 风,

2532 121) | 1235 321 | (1232 121) | 0532 123 | 0 6 5 4561 |
在 这 里　　　　　　　结识 小姐 孟丽君

654 453 | 3 21 6123 | 216 1 | (456 1̇ 2̇654 | 3432 121) |
哪, 孟 丽君 哪 咿。

0 2 4 2 4 | 2.165 654 | 4532 561 | (6165 3561 | 6532 121) |
花园 三箭 结 秦 晋, 实指 望

0 4　3 | 2.123 | 5. 3 | 2.345 | 3321 | 1 — ‖
联 诀 比 翼 度 芳 春 哪。

以上两段男腔的基本腔差别不大,在演唱中演员可根据剧情和本人的嗓音条件调整,也可以高昂激越些,也可以委婉低沉些。但它的板式结构是板跟腔走,要求"四平八稳"。

第六章　泗州戏常用的板式结构

例21：（导板）

（男腔）

（乐谱）

这种唱腔结构和板式在拉魂腔时期是没有的，近几十年，由于剧种的发展需要，才从京剧的板式中借鉴过来的。

紧打慢唱（京剧称"摇板"）这种唱腔结构的出现，要比导板早一些。

例23：

例24：

[行板（女腔）乐谱]

[紧打慢唱乐谱]

上下句是泗州戏的唱腔结构中的最小单元，最短小的唱段不能少于四句，有"四、六、八句，压花场"之说。

第七章 泗州戏的特色唱腔结构

例25：

《三审奇石》县官唱段
李书君、王 浩演唱

$\frac{1}{4}$转$\frac{2}{4}$（男腔）

慢　　　　慢
(6 5 3 2 | 1 2 1 | 1 2 3 2 1 5) | 0 1 5 1 1.3 2 1 | 3 3 2 1 0 6 1 2 | 3 (3 3) |
　　　　　　　　　　　　　　　　狗官儿我 知道, 普天之下 皆王　土。

0 1 5 1 1 3 2 1 | 3 3 2 1 2 5 3 2 | $\overset{3}{1}$ (1 1) | 0 6 6 1 1 2 3 | 0 5 2 1 6 (6 6) |
狗官儿我 知道, 卒士之滨 皆王　臣。　　　卓儿木叛 变 北边 境,

0 2 7 6 5 6 7 2 | 2.5 3 2 1 (1 1) | 0 3 6 1 1 2 3 5 | 0 5 2 1 6 (6 6) |
造反了侗 寨　南 苗 兵。　就因为 天赐版图 未归 位,

6 4 3 2 1 2 1 | (1 2 7 6 5 6 1) | 0 3 6 1 | 1. 2 3 2 3 | 0 6 6 5 |
流落 在　　　　　　　　流落在民 间　不利

4.5 6 1 5 6 4 | 4 5 3 2 1 | 6 1 2 3 2 6 1 | 1 — ‖
我 大 清,　我 大 清 哎 咿。

例26：

《三审奇石》张钟灵唱段
陈若梅演唱

（女腔）
$\frac{2}{4}$ 0 3 2 1.2 5 3 | $\overset{23}{2}$ — | (5.1 6 5 4 3 2 | 1 2 3 2 1 5) | 0 6 6 5 4.5 6 5 |
（哎哟）太 爷 呀,　　　　　　　　　　　　　　　　　　太爷 若 是

0 4 5 6 5 4 2 0 5 3 2 1 2 4 | 0 5 1 2 4 | 0 6 1 6 1 6 2 3 1 |
真判案, 就该 拘来 王 白 石。 太爷若有 真学 问,

0 7 6 5 6 7 6 | 5.6 7 2 6 5 4 | 0 6 1 2 3 2 1 | 1 1 4 5 1 7 6 | 6 5 4 3 2 3 2 |
当该相信 苏学 士。 纵然太爷 都不信, 难道说

(2 3 2 1 6 1 2) | 0 2 6 1 2.3 2 6 | 6 6 1 1 4 | 4 1 6 5.6 | 3 2 1 | 1 — ‖
难道说不 信 你自己 哎　　　　　　嗯?

以上两例唱腔和板式结构，泗州戏叫"跺句子"，它的特点是音符多、唱词也多，基本是四句式、六句式为终止，极个别地方才会用八句式终止。这种板腔结构也是泗州戏一大特点，用于表现叙事、说教、叙述等情节，节奏较慢。

下例为双起腔，接大调板（男腔）。

例27：　　　　　　　　　　　　　　　　《四告》李彦明唱段
1=D 4/4　　　　　　　　　　　　　　　　　李书君演唱

二行板（双起腔）

（此处为简谱曲谱，含唱词：我光是埋怨没有用，我要到更衣房里去更衣。李王子（唉）后堂把衣换，啊，换上了六年前的赶考衣嚎。六年前衣服全换好啊，我就在穿衣镜前照自己，李彦明。中间穿插锣鼓经："衣大衣仓才来才仓"、"仓才仓才仓才令仓衣令仓 0 才台仓"、"仓才衣才仓"、"衣大 大大 仓才 仓才…………仓才令仓 衣 衣才仓" 等。板式标记：转紧打慢唱、转快板、突慢）

这是男腔双起腔，也叫"双要锣"，就是同一角色在场上唱两个起腔，由演员自己发挥，用于特定情绪和转场中，腔调高昂舒展，主要用于宣泄、烘托、抒发情绪。女腔也有起腔，但双起腔很少用。如小戏《卖甜瓜》中的李迎春唱腔、《拾棉花》中的玉兰、翠娥上场唱腔都是用起腔，也称单起腔。这种唱腔结构很有特点，是泗州戏唱腔结构中的精彩段落。如下两例：

例28：

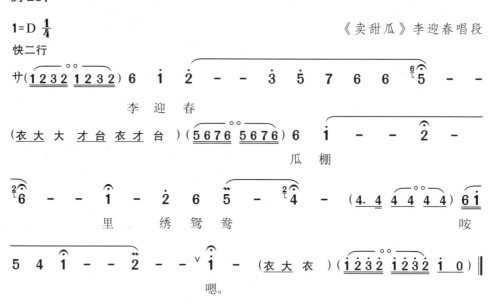

《拾棉花》起腔中又加了立腔，立腔是泗州戏专用小调，主要用于起腔中的华彩乐段（后文叙述）。男、女的起腔可用于唱段的开头，也可用于唱段中间，主要起情绪转换的作用。

起腔是泗州戏声腔中较为光彩的部分，也常常是唱腔的高潮部分。如《梁山伯与祝英台》中梁山伯去英台家求婚时，上场就用幕内起腔。

例29：

另外一种起腔为男声唱完起腔下场（留口），女腔在内又唱一个起腔，我们谓之起腔接起腔。如下例：

例30：

1=D 4/4　　　　　　　　　　　　　　　《卖甜瓜》王宝安唱段

3 2 1 2 | 3 | (3 2 1 2 | 3 2 3) | 6 1 | 2 | (1 2 3 5 | 2 1 2) | 0 3 | 3 5
瓜 儿 甜　　　　　　　　　瓜 儿 香,　　　　　　　　　吃 瓜

6 1 | 1 3 | 3 6 | 5. 3 | 2 6 1 | 1 | (6 1 6 5 | 3 5 1 | 6 5 3 2 | 1 2 1)
要 比 喝 水 强 哎 咿。

0 3 | 3 3 | 5 3 | 3 5 | ヰ 6 6 - 5 - - 6 6 5 4. 5 6 1 6 5
王 宝 安 一 奔 大 路 （哇）　　哎,

4 - - 4 6 5 4 3 2 1 2 3 5 2 - - (2 3 2 1 2 3 2 1) (衣大 大大 仓才

衣才仓 0) 3 5 6 - 6 1 2 2 1 2 3 5 - 2 - (衣冬 冬冬 仓才 仓才)‖
走 下 去。

下接李迎春内唱起腔再上场。

例31：

　　　　　　　　　　　　　　　　　《卖甜瓜》李迎春唱段

ヰ (2 3 2 1 2 3 2 1) 6 1 2 - 3 5 - 7 6 6 5 - (衣大 衣 才台 衣才才 0)
李 迎 春

6 1 2 - - 2 6 - - 1 2 6. 6 5 4 - - 6 1 5 4 1 2 - 1 -
瓜 棚 里　　　绣 鸳 鸯　　　　　　　　　　　嗯。

　　　　　　　　转慢板
(1 2 3 2 1 2 3 2) (衣大 大台) | 1 2 | 3 3 3 3 2 3 2 1 | 6 1 2 3 1 6 1 | 6 1 6 5 3 5 6 1 | 6 5 3 2 1 6 1)‖
(台台 台台)

这种起腔在泗州戏中经常出现，男腔唱完下场或女腔唱完下场，另外一角色接唱起腔后再上场。起腔是泗州戏中的专用腔调，是唱腔中的华彩部分，有一整套起腔锣鼓衬托、烘托气氛，以达到完美的表演效果。起腔板式节奏一般都是快二行板。

例32：

《四告》李彦明唱段

李书君演唱

(白)要是不认她，我的良心何在呢？ 廾 0 3 2 2 2 5 $\overset{5}{1}$ - ($\overset{\frown}{1\ 1\ 1}$)
　　　　　　　　　　　　　　　　　　　　清唱
　　　　　　　　　　　　　　　　　　　我 拍 拍 公 案 桌

(白)虎胆—— 2 2 $\overset{2}{1}$ - (白口)皮氏把京进。2 2 2 $\overset{3}{2}$ $\overset{5}{3}$ -
　　　响 刷 刷，　　　　　　　　　　　我 认 她 不 认

$\overset{\frown}{1}$ - (白口)我要是不认她……我要是认她……后宫小千岁……我把实情对她
她

$\overset{5}{1}$ - ($\overset{\frown}{1}$ -) | 除去杀和刮，也不过按在地上一顿打。0 3 2 $\overset{\frown}{2}$ - 5 3
啦。　　　　　　　　　　　　　　　　　　　　　　　我 还 是 要 认

上板
($\overset{\frown}{2\ 6}$ 1 $\overset{\frown}{2\ 5\ 3\ 2}$$^{\vee}$ | 1 - (0 2 | 4.5 6 1 5 6 5 4 | 2 5 3 2 1 2 1 | 7 6 5 6 1 6 1) ‖
她 啦 咹　　咿。

这段唱腔词有八句之多，第八句才上板，但听起来没有松散的感觉，风格独特，有说有唱，口语直白，有快有慢，节奏自由，说唱结合，像和朋友在拉家常，也像自言自语，生活气息很浓。

这种板腔结构在泗州戏的唱腔中随处可见。泗州戏的唱腔随意性很强，"怡心调"的称谓也十分贴切。有位戏曲专家说"音乐是戏剧的灵魂"，笔者认为节奏（板）则是戏剧音乐的灵魂。泗州戏板式简单不复杂，但是变化甚多，不易掌握。笔者通过多年实践体会到，泗州戏唱腔不规律，板式更是不规律，基本上是有板无眼，$\frac{2}{4}$、$\frac{3}{4}$、$\frac{4}{4}$节拍都可以击$\frac{1}{4}$拍。比如在$\frac{2}{4}$拍节奏中，如果是按一小节击一板，但在行进中不知不觉节奏就倒置了，就没有板了。此时司鼓必须在中间掭上一板才能调整过来。在什么地方掭一板、什么时候抽一板，需要司鼓和乐队默契配合。所以要求泗州戏司鼓必须熟悉泗州戏唱腔总体结构和特点，掌握它的基本规律，才能打好鼓，才能使演员唱起来舒服。

第八章　泗州戏的飞板

泗州戏的飞板唱腔在腔源中占有很大比重，几乎在每一出戏中都会出现。当一切唱腔的板式均无法表达角色情绪时，就用飞板来完成。飞板很快，它与"紧打慢唱"有区别。"紧打慢唱"是字随腔走，可长可短；飞板则是以说唱为主，节奏短而急促，无音高，宜用于表达痛斥、悲愤等激烈的情绪。如《四告》中，皮秀英告完四支状后，反过来告自己，就是用这种板式。

　　皮秀英告罢四支状，转过脸来告自己。
　　头支状告阁老告错了，我就该死无葬身。
　　二支状告知县告错了，我就该扒皮抽筋。
　　三支状告错了，我就该双剜二目。
　　四支状告丈夫告错了，我就该刀割舌根。
　　皮秀英泪洒洒告罢四支状。

以上的唱词全用快速的节奏演唱。

飞板的旋律简单，但速度很快，每分钟250—280拍。每句后没有过门，只使用锣鼓来营造气氛，但飞板结束时最后一句要用长高音拉腔结束。

如《三审奇石》张钟灵在公堂上怒斥县官的一段唱也是这样的。

例33：　　　　　　　　　　　　　《三审奇石》张钟灵唱段

演唱飞板要求演员有很高的演唱水平，要求掷地有声，刚劲有力，把每句唱、每个字都送到听众的耳朵中去。

例34：

《清廉石》张守蒙唱段

（谱例：快二行板 …… 处斩凶犯刻不容缓，天大罪过我承担。监斩官你从这边看，（仓才衣才仓）午时已到斩凶顽。）

上例飞板唱腔节奏很快，一板一音，表现主人公信心满满，当机立断处斩凶犯的情景。

例35：

《周凤云》周凤云唱段

杜　鹃演唱

（谱例：1=D 2/4 …… 闯码头声声啼血难糊口，颠沛流离度春秋。你要问流浪艺人有多苦，恰似那 恰似那淮河滔滔向东流，向东流。）

例 36：

《陈寔遣盗》陈寔唱段

代 兵演唱

1=G 2/4

慢板

(5.643 2123 | 5. 3 235) | 2 76 5356 | 1 — | 2 03 2317 | 6.(5 356) |
　　　　　　　　　　　　　我是颖　川　　　地　方　官，

1. 7 653 | (6.767 653) | 1. 7 6561 | ³2. 32 | 1 03 27 | 6. 1 |
邑有流亡　　　　　　　愧俸　钱，

6765 4323 | 5 (3532 | 1653 21276 | 5.643 235) | 1. 6561 |
愧　俸　钱。　　　　　　　　　　　　尽 职 体 恤

3. 5 2317 | 6.(5 356) | 2 56 675 | (5643 235) | 0 3 23 | 51 76 |
民　间 苦，　民 间 苦，　　　　　　同舟 共

5 — | (0 3 2356) | 161 321 | 2. 27 | 6135 6276ᵛ | 5 — ‖
济　　　　　　　渡 难　关 咹　　　　　　　　咿。

闪板和连续切分节奏造成泗州戏唱腔中节奏变化频繁，给人以不稳定感，这是泗州戏音乐特点之一。这种特别的节奏形态在演唱中不易被掌握，甚至会使人有"找不着板"的感觉。若有人一连几小节或几句都顶板唱，会被内行认为没有唱功，戏称"对角板"。例35、36打破了泗州戏传统唱腔规律，一连几句都是顶板开唱，但听起来却不感到别扭，而且很好听，也很新鲜，很顺畅。这是泗州戏唱腔创编的一种尝试，正确与否让时间去检验吧。

例 37：

《三审奇石》张钟灵唱段

陈若梅演唱

快

ᴝ(1̇ 1̇ 1̇ 1̇) 5̂ 4̂ 5 — 1̇ 2̇ — 1̇ 1̇ 1̇̂ 6 — — 2 6 — 65
恩人本　　领大，　　　　　　　　千 年

²⁄₄ — (衣大 大) (3 2321 6123 424 2412 424) 0 1 0 1̇
　　　　　　　　　　　　　　　　　　　　　　千 年

上例为女腔大调板（也称掉板），表现的是兴奋激动、心花怒放、热烈奔放的情绪，中间有雷嘚调和花舌音。这种唱段是检验泗州戏演员演唱水平的试金石。

第九章　泗州戏女腔花腔种种

例38：

1=D 1/4　　　　　　　　　　　　　《小二姐做梦》二姐唱段
慢板　　　　　　　　　　　　　　　　　李宝琴演唱

[乐谱略]

这是李宝琴先生的经典唱段之一。本唱段中使用了花腔，为连续重复和叠句组成的一种花腔结构，适合表现十八九岁的小姑娘的内心活动和憧憬美好未来的心愿，俏皮、活泼而又风趣。

例39：

1=D 2/4　　　　　　　　　　　　　《三审奇石》张钟灵唱段
慢板

[乐谱略]

以上两例唱法称为花腔"叶里藏花"。例38较为欢快活泼，例39含蓄、抒情，两种花腔风格略有不同。

例40：

1=D 4/4

《三审奇石》张钟灵唱段

二行板

[乐谱]
只要 随 了 先人 愿，

[乐谱]
蒲柳 之身 随后 家， 那个呀哈

[乐谱]
嗯哎 咿哟哎 嗯。

例41：

《拾棉花》选段

二行板

[乐谱]
陪俺说话 到天亮（咪咿）到是到天亮，我的 嗯哎 呦我的

[乐谱]
嗯哎 唉 嗯。

此段花腔唱段添加了很多虚字，如"我的""咪咿""嗯哎"等，目的是增加行腔的韵味，常用于表现兴奋、愉快的情绪。

例42：

《三审奇石》选段

快二行板

[乐谱]
灵璧县妇和孺 皆知缘 由，

[乐谱]
皆知缘由 嗯。

这种唱法称为"射腔"，表现激越高昂的情绪。

例43:

《拾棉花》玉兰唱段
李宝琴演唱

1=D 2/4

慢二行板

| 0 3 6 3 2 2 1 | 1 1 6 1 1 1 | 1 6 6 6 1 | 6 5 3 1 2 | 1. (5 6 |
到 秋后　五谷杂　粮　收的(哇)到　　　家,

| 1 2 1 6 5 6 1 2 | 6 5 3 2 1 2 1) | 0 X X X | (0 1 2 3 2 3) | 0 X X X |
　　　　　　　　　　　　　要 吃 饭　　　　　　　清 晨 起,

| 3 1 6 3. 5 1 1 | 3 5 5 3 2 3 2 | (1 2 3 5 2 1 2) | 0 1 6 3 2 1 | X X X X |
我给他烙上油饼卷鸭蛋哪,　　　　　　　到晌午　白米干饭(那)

| 6. 1 6 1 6 | 1 1 6 5 | 3 1 2 1 | (3 2 3 5 6 5 6 1 | 6 5 3 2 1 2 1) | 0 X X X |
热上咸　鸡还有咸　鸭。　　　　　　　　　　　　　　　　到晚上

| X X X X X X X | 5 5 3 5 5 6 5 | 3 5 5 5 3 2 26/ | (6 5 3 5 2 1 2) | 3 1 6 6 6 3 |
我给他只顾炖上　四两烧酒　还有　两碟子菜呀,　　　　　吃的俺女婿

| 3 6 1 6 5 3 5 | 3 1 2 6 1 | 6 5 3 2 3 1 2 | 2 1 6 3 | 2　5 3 5 |
(哎)笑哈　哈,　(哎)笑哈　哈,　嘚哎嗨　呦 哎

| 3 2 1 6 1 2 | 1 - | (1 2 3 2 1 1) | 3 7 6 | (2 3 2 7 6 5 6) | 1 1 6 5 4 |
咿　　嗯,　　　　　　笑哈哈,　　　　　　才把我来夸,

| 0 3 6. 1 6 1 | 3 2 1 1 4 5 | 1 1 1 6 1 1 | 6 5 3 1 2 3 2 | 1 - ‖
(哎)我的我的　妹　妹　夸我 玉 兰会是会当　　　家。

这一唱段既有连续切分和闪板,而且唱中夹说,说中带唱,还伴随着许多花腔,旋律变化丰富多彩。

例44：

《拾棉花》玉兰唱段

李宝琴演唱

[曲谱：2/4拍]

这种"叶里藏花"的花腔主要用在女腔上，常用于表现含蓄、害羞、欲言又止的情绪。李宝琴先生的演唱驾轻就熟，自成一体，已达到很高的境界和水平。

例45：

《三婆媳》婆婆唱段

陈若梅演唱

二行板

[曲谱，含"叶里藏花"标注]

（衣大衣）

这一段花腔由重复、叠字、叠词组成，连续切分的闪板节奏，演唱时反复运用花舌音，欢快活泼。巧妙运用"叶里藏花"的花腔，而且陈若梅在唱法上也有突破。

例46：

《三审奇石》王百石唱段
孙立海词

二行板（男腔连续后半拍结构）

$\frac{1}{4}$ (1 2 3 2 | 1 2 1) | 0 3 | 3 5 | 3 5 | 5 3 5 | 5 6 | 5 |
　　　　　　　　　　　　　　　　八　　洞　又　名　八　　极　　洞，

5 6 | 6 5 | 4 3 | 3 2 1 | 1 2 3 | $\overset{6}{1}$ | 1 ‖
流　　水　潺　潺　　洞　　洞　　通。

例47：

《拾棉花》玉兰唱段
李宝琴演唱

1=D $\frac{2}{4}$

慢二行

0 3 1 1 6 1 | 1 1 6 5 4 5 | (5 6 5 3 2 3 5) | 0 4 6 6 1 1 | 1 2 4 4 1 1 |
(哎呦) 我　　看　他　　　　　　　　　　　　　　他　那　人　慈　善(咪)　脾

1 1 5 6 4 | 5 6 3 2 1 2 1 | (1 6 5 1 6 5 4 | 5 6 3 2 1 2 1) | 2 1 6 1 6 5 4 |
气　好呦　哎，　　　　　　　　　　　　　　　　　　　　　　俺　们　两　个

叶里藏花

(4．5 3 2 1 2 4) | 0 6 6 6 1 | 2 2 1 3 1 | 1 6 1 5 6 4 | 0 2 1 1 2 1 |
情(那) 投　意　合　才　把　话(哎)　　　(哎呦)　才　把

1 6 1 5 6 4 | 4 2 4 2 4 | 1．6 5 6 3 2 | 1 - ‖
话　　(咪 哎)　　　拉　　　　　　　嗯。

上例连续切分的花腔显得十分俏皮。

例48：

《三审奇石花》张钟灵唱段

1=D $\frac{1}{4}$

二行板

0 1 | 6 1 | 3．2 | 3 1 | 1 6 | 6 1 | 6 1 | 1 6 | 6 6 | $\overset{3}{3}$ | (3 5 3 2 | 1 2 3) ‖
民女的　奇　石　　八　十　八　斤　八　两　　重。

以上几例凸显了泗州戏的唱腔和板式特色。连续的闪板和切分节奏极具不稳定因素，但泗州戏的演员们对此驾轻就熟，演唱起来活泼跳跃，具有浓厚的地方风格。

例49：

《摔酒壶》选段
高　侠、王　浩演唱

上例中连续闪板后转成大调板，速度突然慢一倍。两人对唱，女腔欢快跳跃，花腔热浪袭人，男腔平稳抒情。这段唱腔结构的变化很大，要求演员具有很成熟的演唱功力。

例50：

《篇子》选段

```
         回原速                          突慢一倍  转 2/4
 3 2 | 2 6 | 6 1 2 | 5 3 | 2 6 1 | 1   6 5 3 3  2 3 1 | (6 5 3 2  1 2 1 | 7 6 5 6  1 6 1 ) |
            正  本   提,          说 的 是

 0 3    3 | 7 7 7 6  6 5 6 2 3 | (3 5 3 2  1 2 3 5 | 6 5 3 2  1 2 3) | 0 5    3 |
 昔 日  有  个  汉       张 良,                                        辅    佐

 2 3 5 1 | (1 2 3 2  1 2 1) | 0 6   5 1 | 6 5 3 2  2 6 | 6 1 2  5 6 5 3 | 2 6 1 1 ‖
 高 祖                        定 家 邦,    定   家   邦            哎咿。
```

这是男腔用的大调板（掉板），它没有女腔大调板那样丰富多彩，但它的节奏很快，连续闪板和切分节奏增加了演唱难度。要求演唱者闪板夺词，张弛有度，一气呵成。只有这样才能完美地演绎泗州戏男腔的艺术魅力。

这种板式主要用于情绪转换和故事情节变化时。一般在第三句时进入慢板，慢板就是四平八稳的男声基本腔。

男腔中还有一种风格独特的唱腔结构，那就是扬腔。如下例：

例 51：

1=D 4/4　　　　　　　　　　　　　　　　　《卖甜瓜》王宝安唱段

稍快　二行板

```
(1 2 3 2 | 1 2 1) | 0 7  7 7  6 1 | 1 3  3 5 | 7̇ 6  (6 7 6 5 |
                    烈 日  当 头  热 难  当,

 3 5 6) | 0 6  6 6  6 3 | (3 5 3 2 | 1 2 3) | 0 5  5 3 | 7̇ 6 | 6 |
          筹 办 喜 事                          赶  路  忙  哪

 6 | 6 6 5   5   5 | (1 2 1 6  5 6 1 2 | 6 5 2 3 | 5 3 5) ‖
 昂    嚯。
```

也可以用另外一种方法唱扬腔。如下例：

第九章　泗州戏女腔花腔种种

例52：

《陈寔遣盗》陈寔唱段
代 兵演唱

1=D 4/4
稍快

[谱例：男腔扬腔唱段]
常言道：人 穷 志 不 短，困 难 压 顶
腰 不 弯 哪 昂 嚎，(大.大 大 大 衣.大 大
仓) 腰 不 弯 唉 咿。

上例的扬腔比例51的情绪更激昂一些。扬腔是男腔专用腔，并且多用于唱腔上下场。它与起腔的区别是中间没有完整的锣鼓衬托，只靠演唱。这种唱腔经常会用在男腔基本腔里，也可起到起、承、转、合的重要作用，适于表现激动、喜悦、愤怒、悲壮等感情。

下面谈谈女腔的"立腔"，先看实例：

例53：

1=D

(立腔)
又 来 了， (唉)
(啊) 姐 妹 两 个 (哎 呦)两 朵
花， (哎 呦)两 朵 花 嗯。

"立腔"是女腔的专用腔，主要用于起腔，适于表现兴奋、愉快、惊喜等情感。"立腔"音区非常高，往往令人望而生畏，一般要唱到D调的高音"$\dot{6}$"上，没有一副好嗓子和较高水平的演唱技巧，一般的泗州戏女演员很难胜任。

第十章　泗州戏男腔花腔种种

泗州戏男腔花腔虽然没有女腔花腔那样丰富多彩，但也各具特色。先看下例：

例54：

《王小赶脚》王小唱段
荣爱坡演唱

1=D 4/4
二行板

(乐谱略)

啊，王小今年刚十七，没爹没娘没亲戚，小毛驴是我的老伙（哎）计，我的老伙计，我为哥来它为弟。俺有两个脚丫子，它有四个小黑蹄，小辫子忙得直直的哎，

6̲1̲65 | 3̲5̲3̲2̲ 1̲2̲1̲) | (略) 0 3̲ | 3̲3̲ 0 3̲ | 3̲3̲ 6̲5̲ | 艹6 - 1̂ - 5 -
忙 把 毛 驴 来 备 好, 直 奔

6 -. 6̲5̲ 4̲.5̲ 6̲1̲ 6̲5̲ 4̲5̲5̲ - (衣 大 衣 仓 才 衣 才 仓)
(哪　　　　　　　嚎)

6 6 - 6 6 | 2. 4̂ - - 2 6 - 5̲5̲. - - (仓 才 仓 才) ‖
大 道　　走 下 去　　　啊 嚎。

上例中使用连续的快速闪板和高腔,唱中夹说,说中夹唱,节奏明快,情绪热烈奔放。要求演唱者嘴皮快,喷口好,吐字清晰,行腔快速多变。

例55:

《四换妻》马古驴唱段
荣爱坡演唱

1=D 2/4
慢二行

1̲2̲3̲5̲ 2̲3̲1̲ | (1̲2̲3̲2̲ 1̲2̲1̲) | 0 5̲ 3̲3̲ 3̲2̲ | 3̲2̲1̲2̲ 5 |
我 这 里　　　　　　　　晃 动 鞭 子 (呦

5. 3̲2̲ | 1̲2̲3̲2̲ 1̲2̲1̲ | (6̲1̲5̲ 1̲6̲1̲) | 0 6̲ 5̲1̲ |
哎 哎)　　　　　　　　　　　　好 得

6̲5̲3̲2̲ 1̲6̲ | 6̲1̲2̲ 5̲6̲5̲3̲ | 2̲6̲1̲ 1 | (6̲1̲6̲5̲ 3̲5̲6̲1̲ | 6̲5̲3̲2̲ 1̲2̲1̲) ‖
意, 好 得 意 哎 咿,

可这样唱,如: 1̲2̲3̲5̲ 2̲3̲1̲ | (1̲2̲3̲2̲ 1̲2̲1̲) | 0 5̲ 3̲ | 2̲ ³6̲1̲ | (1̲2̲3̲2̲ 1̲2̲1̲)
我 这 里　　　　　　　　晃 动 鞭 子

0̲ 3̲2̲ 1̲2̲3̲2̲ | 1̲2̲1̲6̲ 6̲ 6̲ | 6̲ 5̲1̲ 6̲5̲3̲2̲ | 2̲ 1̲6̲ 6̲3̲5̲3̲2̲ | 1. 3̲ 2̲6̲1̲ | 1 - ‖
(哎　 哎) 好 得 意, 好 得 意 哎 咿。

上例与例54大同小异,演唱者可根据唱腔情绪自由发挥。

例 56：

《四换妻》马古驴唱段
荣爱坡演唱

廿 0 3 0 3 3 | 1 - - 3 - 232 2 - 1 3 2 - - 6 1 2 - (0 3 3
越　看越美，　　　越美越　　看，

2 3 2 1 6 5 6 1 2 0)（白）不用说（多）X X X X X X | X X X X | X X X X |
（白）白白的红红的　白里透红 红里泛白，

X X X | 0 5 3 | 3 3 2 6 1 | 3 2 5 5 | 1 | 1 | 0 1 |
美美的（唱）看　的我心里　（那个）痒痒　的　　　　哎

稍慢
0 1 | 0 3 2 | 1 2 1 6 | 0 6 1 | 6 1 6 5 | 4. 5 | 6 1 6 | 5 4 3 2 |
哎　　哎　　　　　哎

回原速　　　　　　　　　稍快
5 6 1 | 2 5 3 2 | 1 | 1 | (5 1 1 1 | 6 1 6 5 | 3 5 3 2 | 1 0) ‖
咿。

上例为速度稍快的男式花腔。

例 57：

1=D 4/4

《三审奇石》乾隆唱段

(1 2 1 6 | 5 6 1 2 | 6 5 3 2 | 1 2 1) | 0 3 3 5 | 5 7 7 6 | 6 1 1 3 3 5 |
果然是　石 头 能 歌《明　君

7 6 (7 2 | 6 7 6 5 | 3 2 3 5 | 6 5 6) | 0 6 6 6 | 7 6 6 6 6 6 5 | 4. 5 |
颂》，　　　　　　　　字　字 句 句 惊 朕 躬

6 | 6 | 6 5 | 5 | 5 5 3 3 2 1 | 6. 3 2 6 1 | (6 1 6 5 |
嚎，　　　　惊　朕　躬。

3 5 6 1 | 6 5 3 2 | 1 2 1) | 0 6 6 6 2 | 4 | 1 6 5 | 6 4 | (6 1 6 1 |
石　头　本　为 天 说　话，

《三审奇石》剧情说的是乾隆皇帝下江南,路过安徽灵璧县,当地正在断一桩奇石案。结案后,他深知百姓疾苦,震惊之余有感而发。这段唱腔表达了乾隆皇帝的心情,一个花腔连着一个花腔,将剧情推向高潮,随即乾隆皇帝为灵璧石题字:"天下第一石"。

例58：

《拿鱼篮》选段

1=D 4/4

| 0 6̇ | 6̣ 3 | 2 3 1 | (1 2 3 2 | 1 2 1) | X X X | X X X | X X X X | X X X |
请　　来　了　　　　　　　　干打棍　湿打棍　雷公雷公　闪电娘，

| 0 2 1 | 1 5̣ 5̣ 1 | 2̇ 1̲ | 1 | (1 2 3 5 | 6 5 6 1̇ | 6 5 1 2 | 1 2 1) ‖
还有　老　龙　　王。

上例是典型的老腔老调，花腔很有特点。快速的跺句，再加上闪板夺词，韵味十足。

例59：

《周凤云》郑立唱段
王　浩演唱

1=D 4/4

中速 二行板

(1̇ 2̇ 1̇ 6 | 5 6 1̇ 2̇ | 6 5 3 2 | 1 2 1) | 0 3 | 3 5 | 0 7 | 6 6 | 6 6 | 6 3̲5̲ | 7̇ 6 |
　　　　　　　　　　　　　　　　　　　　　　新中国　迎朝阳　红旗　漫　卷，

(7̇ 6 7 2̇ | 6 7 6 5 | 3 2 3 5 | 6 5 6) | 0 6 | 6 6 | 6 6 6 | 6 5 3 | (6 1̇ 6 1̇ | 6 5 3) | 0 6 |
　　　　　　　　　　　　　　　　　　　放眼望　好一派　　　　　　　　　　　明

| 6 6 5 | 4. 5 | 6 | 6 | 6 | 6 6 5 | 5 | 5 | 5 | 5 |
媚春　天　　　　　　　　　昂　　嚎。

(1̇ 2̇ 1̇ 6 | 5 6 1̇ 2̇ | 6 5 2 3 | 5 3 5) | 0 2 | 2 6 5 | 4 | (4 5 3 2 | 1 2 4) | 0 2 |
　　　　　　　　　　　　　　　　　　　　　　旧　世　界　　　　　　　　　旧

| 2 4 | 4. 5 | 6 | 2. 6 6 5 | 4 | (6 1̇ 6 1̇ | 2 3 2 1̇ | 6 1̇ 6 5 | 4 2 4) |
世界被我　们　彻底　砸　烂，

| 0 5 | 5 3 | 3 2 3 | 5 5 | 1 | (1 2 3 2 | 1 2 1) | 3 5 1̇ 2̇ | 3 | 3 2 | 2 4 5 |
无　产者　翻身　做主　　　　　　　　　　　展笑　颜，展笑

| 6 5 4 | 4 | 4 5 3 | 2 5 3 2 | 1 | 1 | (6 1̇ 6 5 | 3 5 6 1̇ | 6 5 3 2 | 1 2 1) ‖
颜　　哪　啊　咿。

例 60：

《秋月煌煌》刘柱唱段

李书君演唱

1=D 2/4 4/4

中速 二行板

[乐谱]

喜气洋（咪）喜气洋， 春夏已过迎秋光，迎秋光咿。

谷子弯腰豆子老， 山洼里山洼里熟了（呦） 红高粱咿。

（哎） 农家抢收景是乐，车轮滚滚日夜忙嚎。

以上两个唱段很有特点，都是二行板，速度稍快，主要在男腔中高音区行腔。连续的切分音、装饰音和闪板，欢快活泼的动感旋律，表达了农民翻身做主和喜迎丰收的喜悦。这两个唱段中，例59要打 1/4 拍节奏，例60则要打 2/4 拍节奏。

第十一章　演员所订泗州戏唱腔的快慢节奏

例 61：

《陈寔遣盗》陈寔唱段

代　兵演唱

1=D

自由的

力 5. 3 2 6̂ － 1̂ － － . 5 3 2 1 5 7̇ 1̂ － －　慢板
　　　　　　　　　　　　　　　　　　　　　（5. 1̇ 6 5 3 2 1）‖
人　生　之　　初　　　　性　皆　善，　　　　　　（多）

例 62：

《懒大嫂赶会》懒大嫂唱段

陶万侠演唱

1=D 2/4

　　　　　　　　　　　　　　　　　　　　上板
(白)我下了床沿 1̇ 1̇ 3. 5 6 1̇ | 6 1̇ 3 2 6̇ |（1 2 3 5 2 1̇ | 6 5 4 3 2 1 2）|
　　　　　　　揉　揉　　　眼　喽，

0 1̇ 6 1̇ 1̇ 6 5 | 5 6 1̇ 3̇ 1̇ | 6 5 3 5 3 1 2 3 2 | 1 － ‖
少　精　无　神（那）　我　的　腰　发　　　　　　酸。

懒大嫂好吃懒做，刚起床，家里乱七八糟看啥都烦。例62先清唱几个字，再上板接唱，寥寥几句就把人物刻画得活灵活现。

例 63：

1=D 2/4

《拙大姐》公爹唱段

　　　　　　　　　　　　　　　　　　　　　　上板
(白)这……这……这三只袖的褂子……是个…… | 5. 3 2 1 5 6 1̇ |（5. 1̇ 6 5 3 2 1）‖
　　　　　　　　　　　　　　　　　　　　新　式　样。

上例的唱腔结构是松散无节奏的吟唱，一句台词念白结尾处转唱，并订了节奏。这也是泗州戏唱腔的独特风格，要求司鼓和伴奏跟着演员走，一切听演员的。例32李彦明的散唱第八句结尾处就突然上板了，这种板腔体唱腔也是泗州戏独有的一种风格。

例64：

《三审奇石》县官唱段
王　浩演唱

1=D 2/4

(白)现如今来钱路…… 6　5 3 2 1 5̇ 6̇ 1̇ － |上板 (5̇ 1̇ 5̇ 6̇ 3 2 1 |
　　　　　　　　　　　　　　　多　种　多　样，

1 2 3 2 1 2 1) | 0 3 2 3 | #1. 3 2 | 0 6 6 2 | 6 5 4 4 5 3 |
　　　　　　　　　 进 现　钱 太 容 易　 难 免 荒 唐　哪

2̣ 6̣ 1 2 5 3 2 | 1. (2 | 4 5 6 1̇ 5 6 4 | 3 5 3 2 1 2 1) ‖
唉　　　　　　　咿。

演员根据自己订的节奏演唱，后进入大段的基本腔。

例65：

《贫女泪》赵大高唱段
荣爱坡演唱

1=D 1/4

⁵3 | 2 3 5 3 | 3 ⁵3 | 0 1 1 2 | ⁴5 3 | 0 5 3 2 1 ½ |
我　 的 儿　要 有　 好 和 歹，　 儿　 啦，

2 － － ²1 － － (衣大 衣大大 倾仓 才倾仓)(1 2 3 2 1 2 3 2)

0 3 2 3 2ⱽ 5 5 5 5 4 | 5̈ － 2̈ － 1 2 1 6̇ － (6̇ 7̇ 6̇ 7̇)
对不起　儿 的　娘 亲，

5 3 2 1 2 2̈ － － ²1 － (1 2 3 2 1 2 3 2) ‖ (白)我的苦命的儿啦……
儿　　　 啦！

上例为男声哭腔（后文还要具体论述）。

第十二章　泗州戏的哭腔

例66：

《借娘记》余丽唱段
马小岭演唱

1=D 2/4
慢板

(2424 5654 | 31253 121) | 5 43 2#12 | #4 5 5 45 | 5.1 5 43 | 2.412 1̈ |
　　　　　　　　　　　现如今　生面已经　做成饼，一生的

5 2 2 4565 | 5552 1.6 | 5.643 2 | 2.412 1 | 0 1 2 5 4/5 |
一生的美梦　化作春　风　咦。　　我好比　风筝断线

4545 1.6 | 2765 4.3 | 2.412 1 | 1253 2 | 555 555 | 54 5 25 |
挂树顶　咦，　　飞不起　落不　下，飞不起落不下 悬在半空，

5. 3 | 232 25 | 321 025 | 321 025 | 321 612 | 1 - ‖
嗯咦　咿呀咦　咿呀咦　咿哟咦　嗯。

泗州戏流传到皖北一带以后，在长期演变发展中，又吸收了皖北当地的小调、小曲、号子、哭腔、八缸调等音乐元素，经提炼加工后形成了带有皖北地方特色的剧种。所以，泗州戏的哭腔（也称"哭皮"）也是泗州戏唱腔结构中十分重要的组成部分。它有许多种，例66为女腔"哭皮"，边唱边哭，近似劝说，很像当地哭丧仪式上的哭法。

例67：

《秋月煌煌》桂姐唱段
陈若梅演唱

1=D

快速　紧打慢唱

廾(2 2 2 2) 5 5 2̇ - 1̇ - 6 - 5 - 1̇ - 4̇ - (4 4
　　　　　　　山难拦　阻　　　　　　　　　　　　（衣大仓仓

4 5 6 1̇ 2̇ 7 6 5 4 - 4 4 4 4) 5 5 - 1̇ 1̇ - 3̇ -
仓　仓　仓才衣才仓）　　　　山　难　隔　咦。

2.3 6 6 - 3̇ - 2 - 2323 1̇ - (1232 1232)(衣大大仓)‖

例 68：

1=D

（男女同）紧打慢唱

（乐谱）

啊，我的 儿啦 呀 呀。
啊，我的 爹爹 呀 呀。

这是《贫女泪》中父女俩见面时所唱的"哭皮"。还有下例"哭皮"也很有特点，只有一句唱腔。

例 69：

1=D 《马古驴换妻》

（乐谱）

我 的个 娘来。

为了烘托气氛，增强悲剧的效果，有的哭腔中又加上成套打击乐，使它的音乐结构更加合理、完整和规范，增强了悲剧效果。

例 70：

《休丁香》张万仓唱段
周贤彬演唱

1=D 2/4
慢板

（乐谱）

倘若要 有 丁香在呀，娘 子 啊，
（1232 1232）（仓才 衣才 仓）
我怎会 流 落 到 这样下 场哪。

（白）丁香！
（大八 空仓 大八 空仓）

我的 苦命的 娘子，

上例为男腔哭腔。张万仓休了丁香，家业一败涂地，只落个四处讨饭为生的下场。想想当初，看看今日，他悔恨交加，唱了一段思念丁香的"哭皮"，情真意切，感人至深。

例71：

《清廉石》张守蒙唱段
孙 浩演唱

1=D 2/4

这是一段经过改革的男腔"哭皮",节奏变化较大。当张守蒙见到女儿被贼人所害,惨不忍睹时,他唱的第一句"见云儿浑身刀痕,血肉朦胧"是由慢至快的清唱。第二句几个"让"字应处理为断开唱,增加悲愤情绪。"让为父肝胆裂"是急切上板,加上"哭皮"锣的敲打仿佛重击着人们的心灵。唱到"痛不欲生"时是一个男腔高腔D调高音$\dot{1}$,再滑到了3音,把情绪推向高潮。后两句表达的是向往、期盼、悲痛,亲人生死离别,天各一方。这段男腔"哭皮"节奏变化复杂,唱腔音域跨度较大,利用散板的节奏给演员发挥演唱技巧留下了空间,达到了唱腔设计的目的。

第十三章　泗州戏男女共用腔范例

　　泗州戏的唱不分行当，男、女腔都用大嗓（真声）演唱，也有的用真假声结合演唱（如女腔的拉腔），所以在长期的磨合中，男、女腔是可以互相借用的。如：

例72：

《周凤云》周凤云唱段
杜　鹍演唱

1=D 2/4

| 0 2 6 5 3 | 2 6 1 2 4 | 6. 5 4 2 4 5 | 6 — ‖

我　三　岁　离　开　生　身　母。

例73：

《周凤云》周凤云唱段

1=D 2/4

| 0 6 4 3 | 2. 1 2 3 | 5. 3 | 6. 4 3 5 2 | 1 — ‖

声　韵　里　浸　透　着　　丝　丝　甘　甜。

例74：

《周凤云》周凤云唱段

1=D 2/4

| 0 3 6 5 | 6 3 5 6 1 | 5 3 2 1 6 1 2 | 3 — | 0 4 4 3 |

拉　魂　腔　唱　进　中　南　海，　　　怀　仁

3 2 3 5 | 6. 4 3 2 | 3/1. 6 | 2 1 2 3 5 2ᵛ | 3/1 — ‖

堂　里　信　天　游，　信　天　游。

例75：

《周凤云》周凤云唱段
陶万侠演唱

1=D 2/4

0 2 4 1 2 | 6/4 - | 4 6 5 6 4 5 | 5 4 1 4 | 6/4 - |
为 生 计　　　　常 常 要　 四 处 流 浪

4 5 5 2 1 | 7.1 2 7 1 (2 | 1.4 4 4 5 6 5 6 5 4 | 3 1 2 3 2 1 2 1) | 1 2 3 5 2 3 2 |
哎，　　　　　　　　　　　　　　　　　　　　　　饥 一 顿

(6 5 4 3 2 #1 2) | 0 5 3 2 2 6 1 | (1 2 3 1 1 2 1) | 0 6 1 6 5 | 5 4 5 6 6 2 |
饱 一 顿，　　　　　　饥 一 餐 饱 一 顿，

（女腔）

0 1 6 1 | 2 7 6 5 4 5 4 | 0 6 5 4 5 6 1 | 6 5 5 3 2 | 0 5 3 1 2 4 5 6 |
冷 暖 自 尝 哎　　　　　　　　　　哎

5 4 3 2 1 | 1. (1 2 | 2.2 2 2 0 5 3 2 | 1. 6 1 | 2.2 2 2 2 7 6 5 |
嗯。

4 - | 4 2 4 5 6 1 | 5.6 5 4 3.2 | 2 4 5 6 5 4 3 2 | 1 0 6 5 6 1) ‖

例76：

《周凤云》周凤云唱段

1=D 2/4

5.6 3 2 | 1 - | (1 2 3 2 1 2 1) | 5.6 4 3 | 2 - |
莫 绝 望　　　　　　　　　少 悲 愁，

2.1 2 3 | 5 - | 7.6 5 6 | 3/1 - ‖
莫 让 泪 水　　空 自 流。

以上几例是泗州戏《周凤云》一剧中周凤云的唱腔。前四例男腔普遍采用。例76是男声腔调用在女腔上，听起来也非常舒服。

例77：

《秋月煌煌》桂姐唱段
陈若梅演唱

1=D 2/4 1/4

5 53 2321 | 15 1 | 5. 6 5654 | 43 4 4 5 | 1.235 2321 | 7 - |
夫 妻 相 合 成 一 体 嗯，

(4444 2171 | 4444 217 | 1.232 171) | 0 2 6 5 | 4. 5 6 | (6765 456) |
　　　　　　　　　　　　　　　　　出 窑 的 黄 盆

2 6 1 2 | 4 - | 0 5 24 | 5.6321 | (6.121 654 | 5232 121) ‖
早 定 型， 早 定 型。

这段唱腔在设计时第一稿就是如此，唱腔结构基本上是泗州戏的男腔，但用在女腔上也很好听。

例78：

《秋月煌煌》刘柱唱段
李书君演唱

1=D 2/4

（用男腔唱）

(6165 4543 | 2.432 121 | 07656 161) | 4 45 3212 | 4 (532 124) |
　　　　　　　　　　　　　　　　　　　自 从 走 进

0 6 5643 | 23 2 (32 | 1235 2 1 | 6543 212) | 01 27656 |
这 门 里， 老

1 (276 561) | 0 2 4 5 6 - | 0 2 4 6 4 5 - |
弱 病 残 暗 怜 惜

2312 35232 | 1. (2 | 4543 2321 | 7.772 171) ‖
嗯。

这两段男腔的结构基本和例73、例74是一样的，女腔可以用，男腔唱也很好听。

例 79：

1=D 2/4　　　　　　　　　　　　　　　　《秋月煌煌》刘柱唱段

（用男腔唱）

2. 　4｜4.5 6 1　5 6 4 3｜3　—　｜6 1 2 4 3｜2.　5 3｜

藕　　断　丝　连　　　　　　　　　　不　应　当　　唉

2 4 6 1　2 5 3 2｜1　—　｜（4 5 6 1　5 6 5 4｜2 5 3 2　1 2 1）‖

咿。

上例男腔如果用女腔唱，只需要改动最后两小节即可：

例 80：

1=D 2/4　　　　　　　　　　　　　　　　《秋月煌煌》刘柱唱段

（用女腔唱）

2. 　4｜4.5 6 1　5 6 4 5｜3　—　｜6 1 2 4 3｜2.　5 3｜

藕　　断　丝　连　　　　　　　　　　不　应　当　　唉

2 3 2 1　6 1 2｜1　—　｜（4 5 6 1　5 6 5 4｜2 5 3 2　1 2 1）‖

嗯。

诸如此类，不胜枚举。

泗州戏在长期发展过程中已形成了一种固定的唱腔结构，具有一种开阔、奔放的特色，但男、女基本腔和一些特定女腔花腔调门不是固定不变的，演员可依照基本腔的结构随意发挥，形成多变的唱腔旋律。而闪板和连续切分音在花腔中可连续重复，增强了唱腔的跳跃性和动感，这也是泗州戏的唱腔特点之一。拉腔（泗州戏最具特色的唱腔），女腔称"小嗓"，句尾多为小七度上行大跳音程（2—1̇）；男腔又称"拉后腔"，句尾有一个级进音程（6̣—1或2—1̇）；女腔用虚字"嗯"拉腔，男腔用"唉咿"或"唉哪"等。许多音乐元素糅进了泗州戏腔源中，使泗州戏唱腔结构更加丰富多彩，更具有浓郁的地方风格。

一种地方戏的产生不仅需要一定的土壤，而且与这个地方的语言有着非常密切的关系。人常说："百里不同音，十里改规矩"。所以泗州戏演唱时，为了不唱"倒"字，常在演唱中加入许多装饰音，而且应用非常频繁。在演唱中处理说唱性、即兴性、装饰性音调都和当地语言直接关联。

戏曲唱腔旋律的形成多为语言的夸张和发展。有些旋律的音高，是由字音、调值决定的。因为各地方语言、语音的差异，才形成了各不相同的地方戏韵味，才形成了各具特色的地方剧种。

第十四章　泗州戏的起板

泗州戏的起板音乐分为两大类，一类为快板起板，一类为慢板起板。

1. 快板起板

例81：

1=D $\frac{1}{4}$

紧二行

(1) 廾（嘟　仓才　仓才　仓　）｜（6 1 2 3｜1　3｜2 1 6 2｜1　0）‖

(2) 廾（衣大　衣　仓才　衣才　仓　）｜（1. 1　1　1｜6 1 2 2｜1 2 1）‖

(3) 廾（衣大　大　台　）｜（6 1 6 5｜3 5 6 1｜6 5 3 2｜1 2 1）‖

(4) 廾（大大　大大　衣大　衣　台台）｜（3 3 3 3｜2 3 2 1｜6 1 2 3｜1 2 1｜6 5 3 2｜1 2 1）‖

以上几例为表现激动、悲愤、愤怒、惊喜、欢快等情绪的过门。

2. 慢板类起板

例82：

1=D $\frac{2}{4}$

(1)（多）｜（4. 3 2 3 5 1｜6 5 6 3 2 1 2 1｜7 6 5 6 1 6 1）‖

(2)（2. 4 2 4 5 6 5 4｜2. 5 3 2 1 2 1｜7 6 5 6 1 6 1）‖

(3)（0　0 1 2｜3 3 3 3 1 2 1 2 5 3｜2 3 2 1 6 1 2 3 1 6 1 2｜6. 1 6 5 3. 5 6 1｜

　　6 5 6 3 2 1 2 1｜7. 6 5 6 1 6 1）‖

以上几例是抒情类的慢板起板。

3. 较慢的起板

例83：

（1）

1=D 2/4　　　　　　　　　　　　　　　　　　　　　　　　澄清板过门

（扎）(3 2 | 1. 6 | 5 4 3 2 | 1. 6 1 2 | 4. 5 | 1 7 6 5 6 4 3 |

2.3 2 3 2 1 7 6 | 1. 2 5 3 | 2.3 2 1 7 6 5 6 | 1 0 6 5 6 1) | 0 5 4 4 6 5 4 |

　　　　　　　　　　　　　　　　　　　　　　　　　　　　　　丁香　厢　房

4 5 4 4 5 | 2.1 1 1 6 5 4 | 5 4 5 5 5² | (2.1 1 1 1 6 5 4 | 2.1 2 4 5 4 5) |

秀　香　囊　唉。

（2）

1=D 2/4

廾（大大　大大）ᵛ 1 1 2 | 4 2 4 5 | 6. 1 6 5 | 4. 5 3 2 | 1. 6 ‖

（台　　台台衣令台　大七台台）

上例的慢板起板是传统唱腔中传承下来的，优美、抒情的长过门接唱基本腔，非常自然，也非常平直，稳重大方。

4. 加上小锣、夺头的慢板过门

例84：

1=D 2/4

廾（大大　大大）ᵛ (1 1 2 | 4 2 4 5 | 6. 1 6 5 | 4 5 3 2 | 1. 6 |
　　　台

5 4 3 2 | 1 0 6 5 6 1) ‖

《三蹉寒桥》中党母党凤英场内"搭架子"念白："走——哇"就是运用了这种比较慢的过门。

例85：

　　　　　　　　　　　　　　　　　　　　　　　《贫女泪》玉莲唱段
1=D 2/4　　　　　　　　　　　　　　　　　　　　　　　孙　梅演唱

(1　1 2 | 4 2 4 5 | 6. 1 6 5 | 4 5 3 2 | 1. 6 | 5 4 3 2 |
（台　　台台衣仓台　大七台台）

（曲谱）

小小磨棍　　　　　两头齐，

抱在 玉莲　我的怀 里　哎。

紧走几步　嘘嘘喘，　慢走几步　喘吁吁。

上例是玉莲进磨坊推磨的唱段。首先用一个长过门把玉莲此时的境况加以烘托，再唱非常慢的澄清板（每分钟25—55拍），抒情优美、哀怨哭诉，催人泪下。多用于煽情。

5. 男腔导板

例86：

1=D

（1）廿（大台）（曲谱）
（仓　才台仓　仓大卜　嘟）

（2）廿（大台）（曲谱）
（仓　才台仓　仓大卜　嘟）

（3）廿（大台）（曲谱）
（仓.都才台仓　仓大卜）

6. 女腔导板

例87：

1=D

（1）廿（大台）（曲谱）
（仓　才台仓　仓大卜　大　大　大　大）

1=D

（2）廿（大台）（曲谱）
（仓　才台仓　仓大卜　嘟）

导板是从京剧中借鉴过来的，如今泗州戏中经常使用。一般内唱一句后上场，或三击头用四击头、急急风后上场。

7. 慢速散板过门

例88：

[乐谱：1=D，三小段示例(1)(2)(3)]

8. 连板起

在"连板起"和大段唱段中，因情绪和节奏变化的需要，泗州戏大多都采用一个强烈、快速的长过门来完成转换或过渡。

例89：

[乐谱：1=D 2/4，唱词"刘柱儿怎能离开这个家，这个家。"含"突快""突慢"标记]

为了转换节奏，烘托气氛，在唱段中加上一个长长的慢过门，这也是泗州戏常用的一种艺术手段。在长过门音乐的设计中力求做到顺畅、合理，起到推波助澜的艺术效果。

例90：

《清廉石》水月唱段

(乐谱)

这一段唱腔从开始到中间部分使用了三个较长的慢过门，在音乐处理上采用重复音乐主题的手法，目的是为了突出主人公的内心状态，增加戏剧性，烘托舞台气氛，达到预想的艺术效果。

例91:

《清廉石》张守蒙唱段
孙　浩演唱

1=D 2/4

二行板

（乐谱）除奸究　　　除奸究释重负一身　轻松哎。（大.大大大 衣大大 仓0）

例91中的长过门则用在唱腔中间部分,起到起承转合的功能,同时烘托了舞台气氛。

9. 女腔中的"大调板"专用过门

例92:

（乐谱）

上例是过门之后转慢板,也可以转快板。再如下例:

例93:

1=D 1/4 2/4

（乐谱，快……转二行板）

上例过门之后接唱紧二行板。因此,可根据剧情灵活运用,过门之后可以转慢板,也可转快板。

泗州戏在长期的发展过程中,将皖北的民间俚曲巧妙地糅进唱腔中,并结合泗州戏声腔的需要进行加工提炼,创立了新腔。这样不仅拓宽了泗州戏的腔源,也增添了泗州戏的艺术魅力。如下例:

例94：

1=G 2/4　慢板　　　　　　　　　　　　　　　　《借纱帽》郑瑞珠唱段
　　　　　　　　　　　　　　　　　　　　　　　马小龄、陈若梅演唱

(5 05 5555 | 5 05 5555) | 6 3 5 6 | 1. 7 | 6 2 7 6 5 | 3 2 3 |
　　　　　　　　　　　　　　　　　实　难　丢　也　得　丢，

6. 3 5 6 | 1 6 5 3 2.3 2 1 | 3. 2 1 7 6 1 | 5 — | 0 6 7 6 3 |
九　泉　之　下　　　一　笔　勾。　　　舍　下

3 2 3 2 1 | 0 3 5 6 7 2 | 2 6. | 0 3 6 5 | 3.5 3 2 4. 3 | 2 3 2 3 4 3 4 6 |
儿　女　　恩　和　爱，　只　求　清　白　人　间

3 — | 3 — | 3 5 3 2 1 7 | 0 6 3 5 | 1. 2 6 3 5 | 5 — ‖
留，　　　　　　　　人　间　留　哎　咿。

上例本是女声唱腔，但却有男腔的韵味。这段唱腔的音乐素材是从东路拉魂腔的"冒调"和"凤阳歌"中吸收过来的。

例95：

1=D 2/4　慢板　　　　　　　　　　　　　　　　《四换妻》刘翠枝唱段
　　　　　　　　　　　　　　　　　　　　　　　陈若梅演唱

(4 5 6 1 5 6 5 4 | 3 5 3 2 1 2 1) | 0 1 6 1 4 5 | 6 1 6 (2 1 | 6 1 6 5 4 5 6) |
　　　　　　　　　　　　　　　　　几　点　星　星

0 6 1 6 4 | 5 6. 4 | (3 3 2 3 2 1 | 6 2 6 5 4 5 6) | 0 5 6 3 2 | 2.4 6 1 2 3 1 |
眨　巴　眼，　　　　　　　　　　　　一　弯　冷　月

(7 6 5 6 1 6 1) | 2. 1 6 5 | 4.5 3 2 | 6. 1 3 2 | 1. (2 | 4.5 6 1 6 5 3 2 |
洒　银　辉。

1. 6 5 6 1) | 0 5 6 5 6 5 4 | 3 1 2 (2 #1 2) | 0 5 6 5 4 3 | 2 3 2 (4 3 2) |
　　　　　星　光　月　光　　凄　惨　惨，

0 6 2 1 | 1 7 1 | 1 — | 6 2 1 7 6 | 5 4 5. | 4 5. 4 5 5 |
早　亡　的　父　母　　唤　儿　归

5. 6 1 1 6 6 5 | 5 4 3 | 3 2 5 6 4 3 2 | 1 6 1. | 1 — ‖
哎，　　　　　唤　儿　归。

这段唱腔是以皖北的民间小调、唢呐曲牌、哭腔等音乐元素作为素材创作，且每一句都是闪板开唱。

例96：

《秋月煌煌》桂姐唱段

陈若梅演唱

1=D 2/4 1/4

慢板 (♩=30)【平板·宿州调】

渐慢

(4561 2.532 | 1.327 654 | 6161 352 | 1 06 561) | 55 121 | 66 54 2 |

东湾的　春地

4. 5 1276 | 5. (4 245) | 0 6 4 3 2 | 1243 2 | 565 4532 |

要　他　耕，　　　西岗的　麦　子　要　他

1. (6 561) | 2.412 4 | 5.645 1 | 516 6553 | 2 (1612) |

撒。　北坡上　等　他　种　油　菜，

2612 4 | 4.216 564 | 6.161 5332 | 1 (6 561) | 03 2261 |

南洼里　等　他　把　肥　拉。　　他还要

161 231 | 1145 612 | (6165 4321 | 6161 212) | 0 61 | 0532 121 |

再做一个　大熟年，　　　　　　　哎，让梁家

(1232 121) | 02 661 | 226 61 | 1161 4 | 461 5632 | 1 - ‖

让梁家的　日子（哎呦）更发达　　　　　　嗯。

这段唱腔是汲取民歌小调的元素创作的，即平板，板式平稳，唱腔新颖华丽，情绪深情流畅，如歌如吟。

例97：

《周凤云》周凤云唱段

杜　鹃演唱

1=D 4/4

慢

(1235 656 1 | 656 32 121) | 2412 4 - | 5 45656 |

为　什　么　把我当成

```
0 6̲ 1̲ 5̲ 6̲ 4̲ 3̲ | ³⁄ₜ 2 - - - | 0 5̲ 3̲ 2 | 0 4̲ 4̲ 3̲ 2̲ 6̲ 5̲ |
```
黑　五　　类？（衣大　大大）为什么　研究专业

```
5̲ 6̲ 1̲ 4̲ 3̲ 2̲ | 1 - - - | 2̲ 4̲ 1̲ 2̲ 4 - | 5 4̲ 5̲ 1̲ 7̲ 1̇ |
```
行　不　　通？（衣大　大大）为　什　么　对我审查

```
0 2̇ 1̇ 2̲ 7̲ 6̲ | 5 - - - | 5̲ 4̲ 5̲ 6̲ 1̲ 7̲ 1̇ | 2̇. 3̲ 2̲ 1̲ 6̲ 5̲ |
```
又　隔　　离？（衣大　大大）为　什　么　黑　白事

```
4̲ 2̲ 4 - - | 1̲ 4̲ 4̲ 5̲ 1̲ 2̲ 7̲ 6̲ | 5 - - 1̲ 6̲ | 5. 6̲ 3̲ 5̲ 2̲ | 1̇ - - - ‖
```
非　辨　不　清　　嗯哎　　　　嗯？

这段唱腔是把山歌、民间小调巧妙地运用到泗州戏唱腔中的典型范例，只是板式有了变化，采用 $\frac{4}{4}$ 拍记谱，实际和 $\frac{2}{4}$ 拍效果一样，听起来很新鲜。

例98：

《秋月煌煌》桂姐唱段

陈若梅演唱

1=D $\frac{2}{4}$

慢

```
(2̲ 1̲ 2̲ 3̲ 5̲ 3̲ 2̲ | 1. 6̣̲ 5̣̲ 6̣̲ 1̲) | 5 5̲ 3̲ 2̲ 3̲ 2̲ 1̲ | 1̲ 5̲ 1 (5̣ 1) | 5. 1̲ 5̲ 6̲ 5̲ 4̲ |
```
　　　　　　　　　　　　　　　　　人在　难　处　　无　脸

```
4̲ 3̲ 4. | 0 6̲ 2̲̇ 1̇ | 5. 6̲ 7̲ 2̲ 6̲ 5̲ 4̲ | (4̲ 5̲ 3̲ 2̲ 1̲ 2̲ 4̲) |
```
面，　　说什么　情　　义

```
2̲̇ 1̲̇ 7̲ 6̲ | 5 0 | 2̲ 6̣̲ 1̲ 2̲ | 4. 5̲ 3̲ 2̲ | 1 - ‖
```
顾什么身，　　　顾什么身　　　嗯。

这两句唱腔旋律是下行的，表现了桂姐无奈和彷徨的心情，第一句结尾的落音十分不稳定，到第二句结束时便很稳当地落在主音"1"上。

例99:

《秋月煌煌》刘柱唱段

1=D 2/4

李书君演唱

慢板

0 4 4 | 2.4 1 2 4 2 4 | (4 5 3 2 1 2 4) | 5 3 2 1 6 1 2 | ³⁵3 — |
果真是石　头　　　　　　　　　也　发　芽，

0 6 4 3 2 | 1.2 4 3 2 | 2 7 6 5 3 5 6 | 1 0 | 2 4 2 4 5 1 6 |
开出的 也都是　都是那荒 花，　都是那荒

5 5　3 | 2.4 6 1 6 4 3 2 | 1 — | (1.2 7 6 5 6 1 4 3 2 3 2 1 7 6 5 6 |
花呀　哎　　　　咿。

1.6 5 6 1) | 0 5 1 1 | 1.2 5 | 5 5 3 2 3 2 1 | 7.3 2 1 1.6 |
当一天和　尚　撞一天　钟，

(2 3 2 1 6 | 4 2 4 5 2 1 6) | 0 6 5 6 | 3 5 3 0 2 3 0 (0 4 | 3 4 3 2 1 6 1 2 |
刘　柱我(呀哎

3) 6 5 6 | 3 — | 0 5 3 5 | 2 — | (2 3 2 1 7 1 2) | 0 6　5 |
哎　　　　　哎)　　　　　　　　　得　道

慢

4 5 6 1 5 6 4 | 0 2 | 5 6 4. 3 2 | 6.1 6 1 2 5 3 2ᵛ | 1 — ‖
成佛　　不　想　　　　它。

这段唱是在泗州戏基本腔的母体上发展变化而来的。前两句是在泗州戏唱腔中最不稳定音中来回游移，造成情绪不稳定，表现了主人公百思不解、心神疑惑的情绪。最后一句"刘柱我得道成佛不想它"时，则是创作的新腔。作者把唱词彻底拆散，把音乐旋律也尽量拉开，用对比、重复的手法把音乐展开。表现了刘柱欲言又止的含蓄心态，刻画出刘柱复杂思想状态下的内心活动，把人物情绪表现得淋漓尽致。

例 100:

《秋月煌煌》桂姐唱段
陈若梅演唱

1=G 2/4

慢板

(此处为简谱唱段，略)

一个是偏套　　一个是夫君，　一个是 同甘共苦 心相 印，　一个是 多年 夫妻 情谊 深，　我怎能伤了大满情? 我怎能寒了　　刘柱的心，　刘柱 心。

这段唱腔是将皖北民间小调《进花园》和《凤阳歌》作为素材创作的，音乐旋律直抒胸臆又不失委婉曲折。

例 101:

《四换妻》乒氏唱段
陶万侠演唱

1=D 2/4

(此处为简谱唱段，略)

一把拉住买主衣　唉唉，乒氏有家归不得唉，袋瘪坛空无饮米。

中间四句是传统的跺句,风格迥然不同。这一段乓氏的唱腔汲取了皖北一带妇女的哭腔和民歌小调等音乐元素创作而成。七十三岁的乓氏为生活所迫而卖身,被年轻小伙冯立保买去后发现是一老妪,冯氏反悔,乓氏哭求他收留。这段唱腔巧妙地把妇女哭腔进行了加工提炼,形成完整的旋律,听来情真意切,十分感人。在唱腔中以"4、7"作为基本音,更加表现出悲苦情绪,加剧了悲悽的气氛。这是一段非常经典的哭腔旋律,从一个侧面完美体现了泗州戏唱腔的特色。

下面一段唱腔的主要特点是板式变化较大。

例102：

《梁山伯与祝英台》梁母唱段

蒋荣花演唱

1=D 2/4 1/4

慢板

(4.3 2351 | 6532 121 | 7656 161) | 0 3 33 12 | 2 (323 2) 4556 |

　　　　　　　　　　　　　　　　　黄梅未落　　　　　青梅

6654 3 | 4 — | 4 (33 2321 | 6265 424) | 0 3 6 321 | (1276 561) |

落，　　　　　　　　　　　　　　　　　白发人

0 21 2 | 5 13 2157 | 1. 6 | 2 61 2532 | 1. (2 | 4543 2321 |

白发人 送(哇)　　　了　　黑发的姣　　生。

转板

7656 161) | 0 35 | 353 6 | 3 6 | 6 56 | 3 | 31 2 | 2 |

　　　　　　　眼 睁睁梁家 绝 了 后，我 的 儿

2 2 2 2 2 | 1 1 | (1276 | 561) | 0 5 3 | 6 63 | 0 5 3 |

啦，　　　　　　　　　　　　　怎不痛坏　我 这

渐慢

6 3 | 5 | 5 | 4 4 | 3 3 | 2 | 2 |

年 迈　人 嗯　　　　　　　　　嗯，

7 | 7 | 6 6 | 5 5 | (0 6 | 5 6 5 6) |

清唱　　　　　　　慢下来 打住

1 2 — 5 — 4 — 3 — 2323 2 — 1 — 2 1 — — (4.3 21 7656 1 —)

我 的 儿 啦。

这段唱腔只有四句，但却是泗州戏经典的老腔老调。声音呜咽，时强时弱，不稳定的旋律和连续切分、闪板增强了悲怆情绪。最后一句从中音"5"下滑到低音"5"，加强了凄凉感。加上频繁的装饰音和颤音，更增添了悲剧效果。听起来像无节奏紧打慢唱行腔结构，但其实又非常有规律，是一板不多也不少的老旦"哭皮"腔。这是梁母在梁山伯死后白发人送黑发人时悲痛欲绝的一段唱腔。

例103：

《梁山伯与祝英台》祝英台唱段
苏婉琴演唱

1=D 2/4
慢板

(6 1 | 5.6 5 4 3 5 2 3 2 | 1 0 6 5 6 1) | 0 6 5 4 | 4. 6 5 6 4 | (4.5 3 2 1 2 4) |
　　　　　　　　　　　　　　　　　　　　　　自　那　　日

0 6 5 4 5 6 #5 | 5 6 4 4 6 5 | 5 4.　5 6 | 5.　4 3 | 3 2 - (2 3 2 1 6 5 6 1 |
山 伯 兄　　　　　带　病　归，

2) 5 5 2 4 | 5 6 3 2 1 | (4. 2 4 2 4 5 | 6. 2 | 6 2 6 2 6 5 | 4.　3 2 |
祝　英　　台

6 1 6 1 3 5 2 | 1 2 7 6 5 6 1) | 0 5 4 5 | 6.1 6 5 4 5 3 | 2.5 3 2 1 2 1 | (1.2 7 6 5 6 1) |
　　　　　　　　　　　　　　　　　祝 英 台　每 日　里(哎)

0 4 2.4 1 2 | 1 5 6 5 4 2 | 1 - | (3 1 2 3 1 2 1 2 5 3 | 2 3 2 1 6 1 2 3 | 1 6 1 2 |
愁 锁　双　眉。

6 1 6 5 3 5 6 1 | 6 5 6 3 2 1 2 1) | 0 3 2 1 | 1 1 6 1 | 3 2 3 | 3 6 6 3 | 5 6 5 4 3 |
　　　　　　　　　　　　　　　　　　黄 昏 后　对 孤 灯　长 夜　不 寐，

　　　　　　　　　　　　　　　　　　　　　　　　　　　　　慢
2 1.2 3 1 | 2 (6 5 4 3 | 2) 5 3 2 2 6 1 | (1 2 3 2 1 2 1) | 0 5 4 5 | 6. 4 3 2 |
秋 风 起　　黄 叶 落　　　　　　　　　　　　秋 风 起 黄　叶

　　慢　　　　　　　　　　　　　　　慢下来
3 5 1 1 | 6 1 2 3 | 1. (1 | 6 2 6 5 | 4 4 4 4 4 4 4 3 | 2 1 7 6 5 6 | 1 -) ‖
落　暗 自 伤　悲。

这是速度很慢但很优美的一段唱腔，表现了祝英台愁绪满怀、独对孤灯的情景。这段澄清板唱腔，没有任何花腔，平铺直叙的表白令人心潮涌动。优美的旋律，动情的演唱，深深地拨动了观众的心弦。2/4 拍节奏可以两小节击一板，这样更加平稳舒展。这是一段抒情的吟唱，过门、板式安排非常合理、到位，是不多见的精品唱段之一。

例 104：

《清廉石》张守蒙唱段

孙 浩演唱

1=D 2/4

慢板

(2 56 5432 | 1 0 6 561) | 0 6 1 5 13 | 23 21 561 | 1 - | 6 6 5643 |
　　　　　　　　　　　　　夫 人 一 番　话　　　　　　壮 我 书 生
　　　　　　　　　　　　　　　　　　　(伴唱)

0 0 | 0 0 | 0 0 | 0 0 | 0 3 2 32 | 1 - |
　　　　　　　　　　　　　　　　　啊，

2 - | 6.5 4245 | 7 6 - | 0 56 3 2 | 2.4 61 241 | 2.1 65 |
胆， 举笔山河 动， 生死 只等 闲， 只等

6.1 5643 | 2 - | 6.5 45 | 6 - | 0 0 | 0 0 |
壮 我 书 生 胆， 举笔山河 动，

654 432 | 6.1 352 | 1 - | 0 61 15 32 | 2 51 (7656 | 1) 6 1 2 |
闲 唉 咿。 (唉) 宁可 玉碎 不 瓦
(女帮唱)

0 1 65 | 5.6 5 2 | 4 3.5 12 | 3 0 0 | 0 0 | 0 0 | 0 0 |
只等 闲， 只等 闲，

(女腔)

6.5 4 3 | 23 1 6 | 2 - | 2 - | 2.1 1 7 1 | (1111 1111) |
全， 一身 正 气

0 3 2326 | 1 - | 5.6 5643 | 2 - | 1.1 651 | 0 0 |
不 瓦 全， 不 瓦 全， 一身 正气

2.3 2326 | 1. 16 | 5.6 11 1665 | 56 4 32 | 5 3 5 6 | 1 - |
留 人 间， 留 人 间。

0 0 | 7 656 | 1. 2 | 4321 | 5 6 | 1 - ‖
留 人 间， 一身 正气 留 人 间。

张守蒙办案遇到权贵，阻力太大，危及生命。怎么办？是妥协还是秉公办理？权衡再三，他决心惩治贪官污吏，为民除害。他写完上疏后，胸有成竹，心静如水，于是唱了这一段。这段唱腔主题意图十分明显，主要表现张守蒙大智大勇、壮志满怀和大无畏的心态。加上女腔伴唱，声情并茂，渲染了情绪。女高男低的声腔，更是在听觉上增加了层次感，令人心潮澎湃。传统泗州戏很少用帮腔，但现代时期，为了剧情需要，为了更好地塑造人物性格，才开始使用大量的帮腔、帮唱及多声部帮腔等等。这些在音乐上的帮衬处理，都是戏剧人物的感情表达和剧情渲染的需要。

第十五章　泗州戏的定调

泗州戏在拉魂腔时期是没有调式概念的，演员在演唱时，柳琴是根据演员嗓音条件和音域来定弦的，就是说根据演员当时的情绪临时定调。例如早期的演员在唱压花场前，就先由唱哈弦开始，一来为了压场，二来是柳琴弹奏者能快速找到演员的音高。这样就算为演员演唱定调了。

进入现代，乐队人员增加了，为了演出效果的需要，乐器种类也相应多了起来，如二胡、高胡、中胡、三弦、琵琶、中阮、扬琴、笙、笛子、大提琴等中外乐器纷纷进入乐队。因此，定调对于演戏来说是一项首要的工作。中华人民共和国成立初期，由于南路拉魂腔的女艺人较多，以李宝琴为代表的女演员可谓金嗓子，声音甜美而高亢、明亮，一般都定1=♭E调。但是这样一来，与女演员同宫同调的男演员在演唱时就略显吃力。泗州戏男女演员音域相差四五度，调定得太高，男腔在演唱一些特殊花腔时，唱起来不是那么轻松自如。通过长期摸索、实践，最后定1=D调，即以五声民族调式中的D为宫。几十年来的实践证明，泗州戏定1=D调是非常科学的。

泗州戏在演出中很少用♭B、C、F等调，一是因为演员唱起来不舒服，二是因为一些伴奏乐器因定弦之故，无法顺畅演奏。如二胡定1=F调就是6—3弦，定1=C调就是2—6弦，听起来都感到别扭。二胡定1=D调，五度定1—5弦，柳琴也是五度，宫品D，三品即高音1，演奏起来非常得心应手，而且演奏效果明快、敞亮。

泗州戏在演唱中，可随时进行自然关系转调，比如宫、徵交替进行，演员能够极其自然地转来转去，两个调高（正、反）来回交替，形成频繁的四五度转调或离调。如下例：

例105：　　　　　　　　　　　　　　　《周凤云》周凤云唱段

1=D 2/4　　　　　　　　　　　　　　　　　　杜　鹃演唱

| 0 2 2 6 1 | 0 5 3 2 3 6 1 | 6 1 6 5 4 2 4 5 | 6 (5 4 5 6) | 2 6 5 3 2 |
你　要问　流浪艺人　有　多　苦，　　　　恰似那

| 1 - | 0 2 6 1 | 2.4 2 1 6 5 | 4 2 4 4 2 | 1 4 5 1 2 7 6 |
恰似那　淮河滔　滔　　　　向　东

| 6 5. 6 1 | 5. 6 5 4 | 3. 5 2 1 | 7 6 5 7 1 4 2 | 1 - ‖
流，　　　　　　向　东　流。

这个唱段从"恰似那淮河滔滔向东流"一句转到1=G调,这样的例子比比皆是。上一例是演唱中转调,但有时可通过过门来转调。如下例:

例106:

1=G 2/4　　　　　　　　　　　　　　　《秋月煌煌》桂姐唱段

0 3 6 5 | 2 0 3 4346 | 3 - | 3 - | 3. 4 3 2 1 0 | 0 6 3 5 6 | 1. 2 7 6 |
我怎能寒　　　了　　　　　　　　刘柱的心,　　刘　柱的心。

转1=D调
5 - | (3561 5643 | 2352 1 07 | 6123 216 | 5. 6 | 6123 | 121)‖

泗州戏一般的转调规律是先由演员在演唱中自然过渡到另一调式演唱,转到另一个调时,乐队再通过过门把调转回来。如1=D转1=G或1=G转1=D。大二度转调唱腔通常不会出现。大三度在特殊情绪处理时才会出现。泗州戏是以宫调式曲调构成上下句,主音和属音都非常清晰和稳定。艺人可根据自己的嗓音条件和唱词的四声调值以及人物感情的需要设计唱腔,泗州戏男腔音域一般为1=D调的5—6(1̇),极个别的演员可以唱到高音2̇,女腔在5—5̇(6̇)两个八度之间。男腔平直,女腔旋律曲折,曲调变化也最多。

泗州戏记谱通常用1=D宫调式,也可用徵调式记谱,但用得最多的还是宫调式。

例107:

1=D 2/4　　　　　　　　　　　　　　　《拾棉花》选段

(0 1̇ 2̇ | 3333 2321 | 6123 161 | 6165 3561 | 6532 121) | 1613 2116 |
　　　　　　　　　　　　　　　　　　　　　　　　　　　　七月里

5 - | 0 2̇ 1̇ 2165 | 454 416 | 464 5632 | 1211 ‖
来　(哎呦)十七 八 来(呀)十七八咪　呀　哎。

泗州戏唱腔不分行当,男腔都用大嗓(真声)演唱,女腔中部分花腔、拉腔以及唱腔高声区用小嗓(假声),其他都用大嗓。泗州戏唱腔虽然未形成行当特点,但不同演员、不同角色也有多种演唱风格。

例108：

上例是同一风格男、女丑行特色唱段。在泗州戏唱腔中会经常出现这样既有浓厚特点，又诙谐幽默的唱腔。又如下例：

例 109：

《懒大嫂赶会》选段
陶万侠演唱

1=D 4/4 2/4

(衣大大) (6̇165 356̇1 | 6532 121) 0 6 6̇1 | 656̇2 6 6̇1 | 6.̇165 654 |
　　　　　　　　　　　　　　　　　　　我　一边　吃来（哎呦）一边　望，

4 6̇2 654 | 3532 121 | (1̇2̇165̇61̇2 654 | 5632 121) 0 6 1̇ 2 2 6 |
一边　望，　　　　　　　　　　　　　　　　　　　玉兰还没有

6̇1 2̇1̇6̇ | 65 46̇1 | 5632 1̇ | 1̇ - (3̇3̇3̇3̇ 2̇3̇2̇1̇ | 6̇1̇2̇3̇ 1̇6̇1̇ |
来到会　上　　　　　　　　　　　嗯。

稍快
6532 121) | 0 5 5 | 3 5 | 5 5 5 | 3 2 1 2 | 3 0 | 6 6 5 | 3 5 | 2.1 |
　　　　　你的包子　怎么　没有　了？(小孩唱)二十个　包子　你吃

数板
6̇ 1 | (1232 121) | 0 X | X X | X 0 | X X | X X X | X X | X 0 | X X | X X X |
光。　　　　　　　（大嫂唱）我　的肚子　没吃饱，　　你　说二十

X X X | X 0 | X X | X X X | X X | X 0 | X X | X X X | X X | X 0 | 1̇ 3̇ |
我不认帐，　你看　我是个乡下人，　你想　算我的花头帐，　哼

1̇ 3̇ | 5 3 5 | 3 2 1 | 6̇ 1 2̇ | 1̇ | 1̇ (5̇ 3̇ | 2̇ 1̇ | 7̇656 | 1̇ 0) ‖
哼　嗯哎　咦呦哎嗨　嗯。

上例这段唱腔以拨弹乐器伴奏，演员唱中带说、说中带唱，滑稽可笑，别有一番风味。

第十六章 泗州戏的语音与词格

泗州戏所使用的语言基本上是皖北地方方言。生活小戏中的"白口"用方言，袍带大戏用有韵的地方方言，但是唱腔一律用方言。淮北方言的音韵接近普通话，但四声调值则略有变化。泗州戏音韵是中州韵结合淮北方言，把十三辙中"人辰""中东"合为一辙，称为"宫声"韵。所以，泗州戏只有十二道辙，它们分别是"叭叉辙""泼梭辙""铁血辙""扑苏辙""子西辙""徘徊辙""拍灰辙""浇烧辙""丑牛辙""天仙辙""彷徨辙"和"宫声辙"，用得最多的是"天仙"和"宫声"韵。①

泗州戏十二道辙的发声技巧总结如下：

（1）天仙辙：音在舌端口吐丸，胸腔共鸣口莫拦，收音归彝间。

（2）宫声辙：鼻出声，腹息上提助共鸣，扩张喉咙音唇中。

（3）彷徨辙：吸腹扩胸口半张，舌舔上腭，收音归鼻腔。

（4）丑牛辙：声发喉，胸腔共鸣腹肌收，唇若吹气鼻同吼。

（5）浇烧辙：声高豪，胸腔代鸣腹肌带，扩喉压舌闭嘴收音好。

（6）扑苏辙：口如吹土声音出，胸腔共鸣鼻莫堵。

（7）泼梭辙：唇稍撮，牙齿微启舌后缩，鼻共鸣，胸腔阔，收音嘴莫合。

（8）铁血辙：唇微收，舌如叠，胸腔发声喉莫憋，鼻腔助鸣口防斜。

（9）叭叉辙：启口同时张开牙，胸腔共鸣喉扩大，鼻音随同，嘴似喇叭。

（10）徘徊辙：口扯开，喉声鸣时勿阻胸音发出来，鼻声合，莫忘收尾口半开。

（11）子西辙：唇齿微开，声音发于鼻，胸音上腭出，小腹收缩助气息。

（12）拍灰辙：声发上腭鼻音随，胸共鸣，嘴开微，送字出齿舌慢回。

十二辙中各个韵辙的特色和泗州戏老艺人使用韵辙的爱好及习惯有关系。

在十二辙中哪一辙好使？各辙的特色是什么？旧时的老艺人在长期实践中为了便于记忆，编了首顺口溜②：

① 中国戏曲音乐集成全国编辑委员会：《中国戏曲音乐集成·安徽卷》（上卷），泗州戏概述，北京：中国ISBN出版中心，1994年，第585页。

② 泗州戏韵辙发声技巧和顺口溜由李宝凤和吕咸威先生提供。

要好听，唱"宫声"，"宫声"韵洪亮悦耳。
要韵宽，唱"天仙"，"天仙"韵字多甜美。
要壮威，唱"拍灰"，"拍灰"韵粗犷威风。
要壮烈，唱"铁血"，"铁血"韵韵窄激烈。
要风流，唱"丑牛"，"丑牛"韵自由洒脱。
要人哭，唱"扑苏"，"扑苏"韵低沉悲痛。
要轻佻，唱"浇烧"，"浇烧"韵音脆轻快。
喜洋洋，唱"彷徨"，"彷徨"韵开朗高昂。
笑哈哈，唱"叽叉"，"叽叉"韵幽默滑稽。
哭兮兮，唱"子西"，"子西"韵悲哀伤心。
贵人来，唱"徘徊"，"徘徊"韵喜庆欢乐。
鬼戏多，唱"泼梭"，"泼梭"韵阴暗昏沉。

例如"天仙"韵的唱词实例：

阵阵清风飘江南，
腊月梅花受风寒。
一耕二读三织纺，
男儿志高掌大权。

再如"叽叉"韵唱词实例：

拍拍公案桌，
虎胆响唰唰。
皮氏把京进，
认她不认她？

最后再看"宫声"韵唱词实例：

我本是读书生，
在南学念五经，
那夜都念更鼓定。
念书念得喉咙哑，
写字写得两膀疼，
两膀疼痛难扎正。
等只等时来运转，
脱蓝衫换上大红。

泗州戏早期（拉魂腔时代）的篇子、段子、小剧目基本上都自编自演，一些老段子也是口传心授一代一代传承下来的。由于演员们大多是农家子弟，文化水平有限，唱词的文字水平不高，有些段子还存留一些糟粕。有些艺人为了改变这些低俗的语言和唱词，也力求在唱词中出现高雅的内容。例如，老艺人魏月华总是不断地学习，不懂的地方就向人请教，一些清末举人、书法家、拔贡都向她讲解过历史知识和掌故，使她受益匪浅。这些文人有时也帮她加工润色唱词，因此，在她的演出中，很少水词或秽语，她的唱词干净、清新华丽，在表达感情和处理唱腔上也与众不同，有着独到之处。可见她在那个时代就有改革的思想了，难能可贵。

泗州戏的词格以七字、十字的齐言体为主，也有五字句，称"五字紧"。七字句以二、二、三分逗，快速、慢速板式都可以使用；十字句以三、三、四式分逗或三、四、三分逗，多用慢速板式演唱。泗州戏唱词的句式结构要求不严格，唱词中格式也可以随时转换，演员在演唱中可随心所欲加虚词和衬词。

如下例《秋月煌煌》中的二、二、三分逗的七字句唱词：

　　自从　走进　这门里，
　　老弱　病残　暗怜惜。
　　都是　穷人　知苦处，
　　见弱　不救　悖天理。

再如《秋月煌煌》中的四、三分逗的七字句唱词：

　　野火烧过　有余烬，
　　荒花开过　也留痕。
　　桂姐欠债　桂姐补，
　　补个秋月　圆如轮。

下例为三、三、四分逗的十字句唱词实例（篇子）：

　　正走着　正行着　荷花飘荡，
　　撒金钱　只撒在　杨柳枝上。
　　一园花　一园果　一园锦绣，
　　桃花开　杏花败　梨花芬芳。

下例为《四告》中的三、四、三分逗的十字句唱词实例：

　　君要正　臣在朝中　能保主，

官要清　黎民百姓　粮草全。
父要正　子在堂前　多行孝，
夫要正　恩爱夫妻　过百年。
君不正　臣投外帮　保别驾，
官不清　黎民百姓　落骂名。

下例为《四告》中的"五字紧"词格实例：

我告他是天，
不行雷和雨。
我告他是地，
五谷不生根。
我告他是君，
不能料理臣。
我告他是臣，
不能保主君。

"五字紧"的板式一般速度都比较快，每分钟大约200拍，常表现愤怒、激越、大发雷霆之情状，而且要求演唱者吐字清晰，干净利落。乐队伴奏整齐划一，不拖泥带水。七字词格和十字词格一般是比较慢的节奏进行，常表现叙事、抒情、感悟、怀念、思绪等情状，也是泗州戏最为出彩的词格；速度常为慢板、幽板或澄清板，每分钟在25—50拍，最能表现泗州戏唱腔优美、迷人的韵味。

泗州戏的词格主要是以七字词格和十字词格为主，但有时为了剧情的需要，这种格式也有变化。

2014年，作家海涛创作的小戏《摔酒壶》，唱腔词格就是这样的：

（二秀唱）早也盼　晚也盼，
　　　　　只盼着　春风吹开并蒂莲。
（立冬唱）早也算　晚也算，
　　　　　我算着　何日与你共婵娟。
（二秀唱）敬给你　一杯龙井万缕情，
　　　　　别忘了　西湖白蛇恋许仙。
（立冬唱）西湖断桥情不断，
　　　　　情人有情水更甜。
（三九唱）他两人　谈情说爱意缠绵，
　　　　　把我三九晾一边。

因为剧情的变化，词格的格式也变了，六字句、七字句、十字句结合起来，这样就给泗州戏的唱腔行腔带来了新的结构空间，有助于创立新腔。

2005年，安徽省著名剧作家周德平编剧的《秋月煌煌》中刘柱的唱段词格是这样的：

 高高低低　跟跟跄跄，
 懵懵懂懂　栖栖遑遑。
 一步三挪　回头望，
 一望三叹　痛断肠。
 不见了　那家　那个院，
 不见了　那门　那个窗。
 不见了　风里雨里　人成对，
 不见了　家里田里　影成双。

这段词采用现代散文诗风格创作，完全打破了传统词格格式，结合八字句、七字句、十字句写成的唱词，风格有所突破。

传统的泗州戏词格使用最多的是八句式和十二句式，分别叫作"娃子"和"羊子"。其中"母羊子"比"公羊子"少两句，24句和36句的别称是"大羊子"。36句以上的称为"篇子"。

下面先看八句式（54个字）的"娃子"的词格结构：

 我本是　读书生，⎫
 在南学　念五经，⎬帽子
 那夜都念　更鼓定。　上撑
 念书念得　喉咙哑，⎫
 写字写得　两膀疼，⎬身子
 两膀疼痛　难扎正。　下撑
 等只等　时来运转，⎫
 脱蓝衫　换上大红。⎬座子

再看下面十二句（106个字）的"羊子"的词格结构：

 正走着　正行着　荷花飘荡，⎫
 撒金钱　只撒在　杨柳枝上。⎬帽子
 一园花　一园果　一园锦绣，
 桃花开　杏花败　梨花芬芳。

> 前来到　养鱼塘，⎫
> 养鱼塘　戏鸳鸯。⎭ 楚儿
> 那鸳鸯　只叫得鸾娇凤，⎫
> 叫声苦　叫声甜　声声凄凉。⎭ 身子
> 说声好　好个时光，⎫
> 过过了　春和夏就到秋凉。⎪
> 说声好　好个时光，⎬ 下帽
> 到京邦　能得中　祖上荣光。⎭

"拉魂腔"时期，艺人们创作了许多"篇子"，各个行当都有各个行当的"篇子"，其中以旦、丑两个行当"篇子"最多，每一段"篇子"就是一个小故事。长"篇子"有人物、情节，可单独演唱。通过声情并茂的演唱，"篇子"可以把剧情、人物表现得环环相扣，妙趣横生。后来便有了用"篇子"改编的小戏，如《拾棉花》《拙大姐》《走娘家》《懒大嫂》《吵年》等，现已成为泗州戏优秀传统剧目。

短小的"篇子"如《坐场》《梳妆》《行路》《苦难》《观花》《思春》等，少则八句，多则几十句不等。如下列的《观花篇》《要饭篇》(娃子)：

女腔：
> 进花园　掩柴门，
> 风摆动　石榴裙，
> 阵阵香风往里进。
> 栀子玫瑰开得好，
> 芍药开得更喜人。
> 叫丫鬟　摘朵鲜花压云鬓，
> 一来是　观花赏景，
> 二来是　游玩散心。

男腔：
> 要饭棍　响叮当，
> 挎着篮子下四方，
> 整天我跟狗打仗。
> 东庄要碗渣豆腐，
> 西庄要碗冷菜汤，
> 身上痒痒墙上蹭。
> 白天要饭去各庄，
> 到夜晚我露宿庙堂。

又例《座场篇》（历史篇）（男腔）：

大明天子　振华夷，
洪武帝　开天立地基。
刘伯温造下十三省，
银锭丝扣就代明律。
老徐达金殿挂帅印，
他一杆长枪谁能敌。
鄱阳湖大战陈友谅，
常遇春三打采石矶。
朱洪武南京晏了驾，
永乐王北京登了基。
上场来留罢前朝古，
拉开了当年正本提。

以上这些"篇子"为"拉魂腔"时期的说唱，演唱者以第三人称来述说简单的故事情节。它的特点是，同一"篇子"均可在不同戏中使用，与剧情情节毫无关联。

第十七章　泗州戏常用的曲牌

例110：

《抱妆台》

1=G 2/4

中速

‖: 2353 6535 | 1. 6 161 | 6 56 1613 | 2. 1 212 | 356 1 5653 |

2. 3 5. 3 | 235 27 | 6. 5 656 | 0 2 76 | 5. 7 | 6736 5 |

0 67 6736 | 5. 3 6356 | 1 - | 0 2 56 | 1 - | 0 53 2123 | 5. 3 |

6756 7276 | 5. 67 | 6736 53 | 5356 1. 6 | 5 6 1 0 67 | 6736 5 :‖

例111：

唢呐曲《大发点》

1=G 2/4

‖: 3 21 | 3. 2 | 3 2 5 4 | 3. 2 | 3. 5 23 | 1 7 | 6. 3 |

6. 7 5 3 | 7. 6 | 7 2 6 7 | 2. 7 | 6 2 7 6 | 6 5 3235 | 2 - |

5. 6 3235 | 6 2 7 6 | 5 4 3 | 5. 6 3 2 | 1 - | 3 5 2 3 |

5. 6 5 3 | 2 3 1 3 | 2. 3 5 6 | 4. 3 2123 | 1 - :‖

例 112：

1=D 2/4　　　　　　　　　　　　　　　　　　　　　《游场》

‖: 0 1 | 65 | 3.5 6 1 | 5 6 1 653 | 2.1 212 | 2.3 5 5 | 656 1 5.3 |

2 5 6532 | 1.6 161 | 2.3 21 | 6 2 | 7.2 76 | 5.6 565 :‖

（多用于欢快的转场、游玩）

例 113：

1=G 2/4　　　　　　　　　　　　　　　　　　　　《六字压板》
慢

‖: 656 76 | 5 - | 212 352 | 1 - | 6.1 2 3 | 1.2 76 |

5 2 176 | 5 - | 5.6 43 2 | - | 5.6 3432 | 1 - |

1.2 3 5 | 2.3 21 | 7.7 7777 | 656 1276 | 5 - :‖

（多用于悲苦情绪）

例 114：

1=D 2/4　　　　　　　　　　　　　　　　　　　　《祭扫》

‖: 116 13 | 2.3 | 5 5 6532 | 1 - | 1 6 1 2 | 3 5 | 335 12 |

3 - | 2.3 27 | 6 2 | 7.2 76 | 5. 1 | 6165 4323 | 5 - :‖

（多用于灵堂祭扫）

例 115：

1=D 2/4　　　　　　　　　　　　　　　　　　　《五六五》

中速

‖: 6.5 6 5 | 3　5 | 6 5 1̇ | 6.1̇ 6 5 3 3　6 |

5　- | 5.6 5 3 | 2.3 1 2 | 3 2 3 | 3 6 5 |

6 5 6 1̇ 6 | 5　- | 5 6 1̇ | 2̇ 3 1̇ | 2̇ 1̇ 5 7 6　- :‖

（多用于宫廷上朝）

例 116：

1=D 2/4　　　　　　　　　　　　　　唢呐曲《三眼抢》

（大台 仓才 | 仓大） 0 2 | 1.2 3 | 3.2 3 1 | 1 2　3 | 5 1.2 | 3 2 2 3 | 1̂ - ‖
　　　　　　　（嘟 倾.才 仓 仓.才 衣.才 一个 才 仓 才 仓才 衣才 一个才 仓）

（写书）

例 117：

1=D　　　　　　　　　　　　　　　　　唢呐曲《梭罗皮》

廾（大仓　才仓　哆罗）0 | 1/4　2 | 2 | 2 | 0 3 | 3 2 | 3 5 |

2 | 2 3 | 3 2 | 1 | 1 3 | 2 | 0 3 | 1 3 | 2 1 | 6 5 |

　　　　　　　　ᵛ慢
6 | 1.2 | 3 1 | 6 1 | 1̇ | 5⌒5 ‖（嘟——仓）

（写书、观信、叙事）

例 118：

1=G 2/4　　　　　　　　　　　　　　　　　　　　　　　唢呐曲《万年红》

| 1235 2176 | 5 2176 | 5 6212 | 3123 7656 | 1. 6 561 ‖: 1235 2176 |

| 5. 3 | 6356 1 | 0 35 6532 | 1.2 31 2321 | 0 7 6757 | 656 0 5 65 |

| 1 6212 | 3123 2146 | 5 - | 0 57 6524 | 5 - | 0 35 6532 | 1. 3 231 |

| 0 7 67 | 6765 3235 | 6. 56 | 1 6212 | 3123 2176 | 5 - :‖

例 119：

1=D 2/4　　　　　　　　　　　　　　　　　　　　　　　唢呐曲《四大笛》

中快速

廿（大 八 嘟 - 仓才仓才……仓才衣才仓） 3 6 5 | 3 3 2 | 3 2 1 3 |
　　　　　　　　　　　　　　　　　　　　　　　　（仓　　　　仓

2 1 2 | 6535 656 | 7657 656 | 67 2 |
仓　　　　　　　　　　　仓　　　　　　　仓）

7 6 5 | 3235 0 7 | 5 6 - | （大 八 嘟 | 仓才仓才）‖

例 120：

1=G 2/4　　　　　　　　　　　　　　　　　　　　　　　《鬼推磨》

（多） 6. #5 6. #5 | 6 #5 4 | 2 4 1 | 2. 4 1 | 2. 4 1 |

（1 2 4 1 2 4） | 衣 大 大 | 台) 0 | 6. 5 6 5 | 6. 5 4 |

5. 6 5 4 | 2 4 5 1 | 2 4 1 | 2 4 1 | 1 2 4 1 2 4 ‖

例 121：

1=D 2/4　　　　　　　　　　　　　　　　　《八板头》

（乐谱略）

例 122：

1=G 2/4　　　　　　　　　　　　　　　　　《柳青娘》

慢

（乐谱略）

例 123：

1=D 2/4　　　　　　　　　　　　　　　　　《大八板》

（乐谱略）

转1=G

（乐谱略）

大八板是泗州戏留下来的传统曲牌，速度可快可慢，主要用于欢快的情绪表达，也可以用于上下转场中。八板头则是缩短的大八板曲牌，除上述作用外，也可以在悲凄的长过门中使用。

第十八章　泗州戏与柳琴戏唱腔风格的区别

泗州戏与柳琴戏唱腔风格的区别有以下几点：① 地方音的区别。方言字调的区别（音的高低）直接影响曲调。② 唱腔调性的区别。柳琴戏多用五声调式中的徵调式，讲究环绕效果；泗州戏则多用宫调式（上行），敞亮、粗犷、高亢。③ 柳琴戏唱腔中多用"吞板"（跺句），而泗州戏唱腔多为平铺直叙。

也许是淮北大平原造就了泗州戏宽阔、敞亮、明快的演唱风格，男腔高亢辽阔，女腔华美炫彩，勾魂摄魄，有"一鞭残照里，开口即拉魂"之韵味。

例124：

《小二姐做梦》选段

李宝琴演唱

1=D 2/4 1/4

慢板

(0 1 2 | 3333 2321 | 6123 121 | 6165 3561 | 6532 121) | 0 2 2 7 |
　　　　　　　　　　　　　　　　　　　　　　　　　　　　　　　　锣　鼓

6 7 6 | (6765 356) | 0 6 1 | 3 5 2 | (1235 212) | 0 2 7 6 |
响　　　　　　　　　震　山　河，　　　　　　　　河　水

5356 | 1 1 | (1232 121) | 0 6 1 | 3 7 | 67656 | 31232 | 1 |
弯　弯　　　　　　　　　　流　下　　　　　　　　　　坡。

(6165 | 3561 | 6532 | 121) 0 6 3 | 6 1 | 6 | 321 | 116 | 531 |
　　　　　　　　　　　　　俺 的 家　　就　住　在　河 坡

6 5 3 | 3/4 2 | (1235 | 2 1 | 6535 | 212) | 0 2 3 | 6 1 | 2 7 6 | 5 3 7 | 6 |
上，　　　　　　　　　　　　　　　　　　　小　日 子 过得　多么 快 活，

| 6 1 6 5 | 6 | 6 1 6 5 | 6 | 6 1 6 5 | 1 1 | 1 2 6 5 | 3 | 3 ‖: 0 6 1 |
哪个呀个　嗨　哪个呀个　嗨　　哪个呀个　　嗨嗨 哪个呀个　嗨，　　（哎呦

| 6 5 5 3 | 3 1 2 :‖ 0 3 5 | 1 3 | 2 | 5 3 5 | 3 2 1 | 6 1 2 | 1 | 1 ‖
多么快　活咪　嗒　哎嗨　呦　唉　　　　　　　　　　　嗯。

小二姐刚刚二十岁，正是思春的年龄。前几句慢板唱描绘出小二姐天真无邪的性格。特别是前两句唱腔"锣鼓响，震山河，河水弯弯流下坡"是泗州戏的突出特点，都在板后起唱，而且敞亮、高亢、华丽；"流下坡"三个字很是出彩，"流"与"下"二字均是在后半拍十六分音符行腔。行进中还有三十二分音符，最后落在主音上，唱腔俏皮、多彩、迷人。又如：

例125：

《喝面叶》梅翠娥唱段
陶万侠演唱

1=D 1/4 2/4

（起腔）
艹（1 2 3 2 　1 2 3 2）6 1 2 — 3 5 — 7 7 6 — 76 1 5 — (5 6 7 6　5 6 7 6)
　　　　　　　　　　　大　门　里

2 1 2 — 2 6 — 1 16 6 1 . 2 6 5 4 — 5 — 2 — 1 —
走　出　来　　　　梅　翠　娥，

慢板
(1 2 3 2　1 2 3 2 | 0 1 2 | 3 3 3 3　2 3 2 1 | 6 1 2 3　1 6 1 | 6 1 6 5　3 5 6 1 | 6 5 3 2　1 2 1)|

0 3 2　2 1 2 6 | 6 2 6　5 6 4 | 4 2 6　5 6 4 | 5 6 3 2　1 2 1 | (1 2 1 6 5 6 1 2　6 1 6 5 4
石榴开花　红似火，　　　红似火　咹。

5 6 3 2　1 2 1)| 0 2 | 6 1 | 5 3 2 1　6 1 | 2 . 6　5 6 4 | 2 . 6　5 6 4 | 4 2 4　2 6 5 |
　　　　　　　　梅　翠娥　头上（哎呦）戴一朵，　　戴一朵　　咹

4 0 5　3 2 1 | 6 1 2　1 | 1 . (1 2　3 1 2 3　1 2 1 2 5 3 | 2 1 6 2　1 6 1 | 6 5 3 2　1 2 1)|
嗯，

[乐谱：泗州戏唱腔]

十七八闺女 才把花来戴哎, 小 媳妇 戴 花人家

笑 我。 （哎呦） 过 五 月

到 六 月， 六月里 到比（那个） 五月里 热。

今年的小 麦 收成好， 梅翠娥家 里

蒸 馍馍， 细 白 面（来） 白 面 馍，

留给俺丈 夫 （哎呦）陈 士 铎 唉 嗯。

上例是泗州戏《喝面叶》的唱腔，再看下例柳琴戏是怎样唱的。

例126：

《喝面叶》梅翠娥唱段
张金兰演唱

1=G 2/4 1/4

（起腔）

大 门 里 走 出 来

梅 翠 娥，

慢一倍

嗯， 石榴开花 红似火咪哎,

可以上两段唱腔歌词部分与乐谱：

红似火咪哎 哎。 梅翠娥(呀咿) 梅翠娥

头上 (哎呀) 戴是戴一朵(咪呦 哎呀)戴是戴一朵来呀, 哎 咿呀

咿呀 咿啦咿 呦喂 呦喂 哎 嗯。

以上两段唱腔结构基本相同，板式也一样，都是先唱起腔，再转慢板开唱，但在行腔、摆字上又各有不同，各有特点。

泗州戏的唱腔旋律上行，高腔频频，嘹亮畅快，节奏紧凑，很有特色。柳琴戏的唱腔特点是花腔丰富，行腔旋律下行，委婉含蓄，特别是进入慢板时唱腔风格更为显著。

先看下例柳琴戏《拾棉花》选段：

例127:

《拾棉花》选段

马云侠、冯秀英演唱

(起腔)

又 来了

姐妹 两 朵花， 两 朵花

慢 二行板

嗯， 叫一声

我的 姐姐 快走吧, (哎呦) 我的

妹妹呀, 咱到那 大树底下 把那呱

泗州戏《拾棉花》选段：

例128：

《拾棉花》选段

柳琴戏《拾棉花》唱腔委婉含蓄，行腔旋律多下行，口语化十分明显，像两个姐妹在说悄悄话，别有一番韵味。

泗州戏《拾棉花》是优秀传统小戏，20世纪50年代初，首次参加上海华东戏曲会演时引起轰动。李宝琴先生演唱的《拾棉花》在皖北一带可谓人人皆知，流传甚广，至今仍在传唱，也是泗州戏常用教学唱段之一。这段唱腔的特点是花腔丰富，多高音，青春阳光，优美华丽。

柳琴戏《休丁香》唱段：

例129：

1=G 2/4 1/4 《休丁香》丁香唱段

艹(扎多衣.)(76 | 556 1235 | 2327 6276 | 55 4323 | 5643 235) | 0 1 2 2 5/3
丁香偏房

#3 2 #1 5 1/6 | (3532 176 | 3535 656) | 0 7 1 7 3/3 35/3 | 0 5/3 2 7 1 |
犯 愁肠， 又听俺丈 夫 唤丁香。

(6 5 3532 | 1235 321) | 0 23/2 1 2 21 | 1 2 7 6 1 | 2 7 6 1 | 0 2 3 2621 |
昨日丈夫 要休我，多亏俺 婶子大娘

2 6 2 7 6 7 5 | (6567 2725 | 3276 565) | 0 6 1 5/3 2 7 | 7 2 1 2 7 6 |
把 情 讲。 今日 丈夫 把我唤，

(3532 176) | 0 3 2 2.376 | 0 7 5 5 7 6 | 2 #4 5 3 5 6 | 6 5 5 - ‖
时时 刻 刻 要 提 防俺哎 嗯。

泗州戏《休丁香》唱段：

例130：

1=D 2/4 《休丁香》丁香唱段

艹(大大 大大)(1 1 2 | 4 2 4 5 | 6 1 6 5 | 4.5 3 2 | 1. 6 | 5 4 3 2 |
(台令才 衣才才 大衣才 才)

1.6 561) | 0 5 5 4.565 | 5 5 5 45 | 2111 6542 | 565.2/7|
丁香厢房 绣香囊，

(2111 6542 | 5.4 245) | 0 1 3 2165 | 6156 5432 | 4244 (33 |
又听 得

$\dot{2}\dot{3}\dot{2}\dot{1}$ $6\dot{2}6\dot{5}$ | $4.\underline{5}3\underline{2}$ $1\underline{2}4$) | 0 $\underline{5}\underline{5}\underline{4}5$ | $\dot{1}.\underline{6}$ $\underline{5}3$ | $\dot{2}.\underline{5}3\underline{2}$ $1\underline{2}1$ |

又　听 丈　夫(哇　哎)

($1\underline{2}7\underline{6}$ $56\underline{1}$) | $0\underline{2}$ $\underline{1}\underline{1}\underline{\dot{1}}$ | $4.\underline{2}\dot{1}\underline{6}$ $56\underline{3}2$ | $\dot{1}$ $-$ | ($3\dot{1}\underline{2}3$ $\dot{1}\underline{2}\dot{1}\underline{2}5\underline{3}$ |

唤(哪) 丁 香　　　嗯。

$\dot{2}\dot{3}\dot{2}\underline{1}6\dot{1}\underline{2}3$ $\dot{1}6\dot{1}\underline{2}$ | $6\underline{1}65$ $35\underline{6}1$ | 6532 121) | $0\underline{3}$ $\underline{2}\underline{2}\underline{6}1$ | $\dot{1}\dot{1}\dot{1}$ $3.\underline{5}6\underline{1}$ |

自从 丁香　过门

$6.\underline{1}\underline{4}3$ $\underline{2}3\underline{2}$ | ($1\underline{2}3\underline{5}$ $\underline{2}3\underline{5}\dot{1}$ | $6.\underline{1}\underline{4}3$ $\underline{2}1\underline{2}$) | $0\underline{5}3\underline{2}$ $1\underline{2}3$ | ($3\underline{5}3\underline{2}$ $1\underline{2}3$) |

后，　　　　　　　张家的 日　子

$0\underline{3}$ $\underline{5}\underline{6}\dot{1}$ | $\dot{1}\dot{1}$ $\underline{1}\underline{6}5$ | $6.\underline{1}\underline{3}2$ $\underline{1}$ | ($\underline{4}5\underline{6}\dot{1}$ $565\underline{4}$ | 2532 121) |

一年倒比 一年(哎) 强。

06 $\underline{6}\underline{1}4\underline{5}$ | $\dot{\underline{t}}\dot{6}$ | $0\underline{6}$ $5\underline{2}4$ | $0\underline{2}$ $\dot{1}\underline{6}\dot{1}\dot{2}1$ | $0\dot{1}\underline{6}5\underline{6}$ 4 |

盖上南　　楼　遮北斗，　盖上北 楼　朝太 阳，

$0\underline{6}$ $5\underline{4}56\underline{5}$ | $0\underline{5}3\underline{2}$ $2\underline{3}1$ | $0\underline{6}\dot{1}\underline{2}\dot{2}6$ | $6\underline{6}\dot{1}\dot{1}6\underline{1}$ | $2\underline{4}4\underline{6}1$ |

盖上东 楼　迎日　出，　盖上西楼　(哎呦)送日 光　哎

$56\underline{3}2\underline{1}$ | $\dot{1}.$ ($\underline{1}2$ | 3333 $\underline{2}3\underline{2}1$ | $6\dot{1}23$ $\dot{1}6\underline{1}$ | 6532 121) ||

嗯。

以上两例都是《休丁香》一剧中丁香上场的第一段唱，两例的演唱风格截然不同。柳琴戏的唱腔平缓，旋律紧凑，行腔多下行，含蓄抒情；泗州戏的唱腔风格敞亮，行腔旋律多上行，特别是后四句的跺句，也很有特点。泗州戏前四句腔多字少，乐句排比合理，拉腔顺畅，尤其开头两句，旋律优美动人。

柳琴戏《逼婚记》唱段：

例131：

1=C 2/4　　　　　　　　　　　　　　　　　《逼婚记》美容唱段

慢板

(扎多衣)(76 | 5 56 1235 | 2327 6276 | 5 5 6523 | 5 -) | 7276 5356 |
　　　　　　　　　　　　　　　　　　　　　　　　　　　　夜　深

1 - | 0 6 3 3 | 3532 1612 | #4 3 3 (35 | 6165 3532 | 1612 323) |
沉　　　人寂静　斜月当　空，

0 2 2 2 | 2 5 5 2 5 3 | 3 2 3512 | 3211 | (07777 6765 |
　秋风 吹　红叶落　　愈意伤情。

23#45 3212 | 7656 161) | 0 2 2 2 #13.2 | 2 2 #1 1.3 | 2 2 7 6 #56 |
　　　　　　　　　美容我　　满腹愁肠难　入

6 6 4 5 | (5356 7625 | 3276 565) | 0 7 7 72 | 6 (76 5672 |
睡，　　　　　　　　　　　　(啊)对孤　灯

6 5 3276 | 565) 0 3 3 | 3 6 0 35 | 3512 51 | 6 23 2176 | 5 - ‖
　　　　想往事　有谁　知情　　　　　嗯。

泗州戏《清廉石》选段：

例132：

1=G 2/4　　　　　　　　　　　　　　　　　《清廉石》水月唱段

(5.555 0276 | 56567672 60765 | 2.352 1 0 | 7.235 3276 | 5.643 2123 |

慢

5 03 235) | 262 176 | 565 (235) | 2.5 6543 | 262 (712) | 0525 |
　　　　　夜深沉　　云悠　悠，　　　　　　夜深沉

576 565 | 5(4323 535) | 0533 | 6.767 6763 | 5 - (5643 235) |
云悠悠　　　　　　星　光(哎)

以上的柳琴戏唱段与泗州戏唱段情绪相同，词格相同，同是十字句，同是对月长叹，同是表现少女的满怀愁绪，悲悽悽，声哀哀。柳琴戏唱道："秋风吹红叶落愈益伤情。"泗州戏唱道："水月我望长空泪如涌泉。"柳琴戏这个唱段四句唱腔，从过门开始到唱完共33小节；泗州戏也是四句唱腔，从过门开始到结束，用了59小节。这段柳琴戏的风格特点是旋律结构紧凑，地域特色浓郁，含蓄悲怆，情真意切，行腔多下行，感人肺腑；泗州戏唱腔拉长了固有的传统唱腔旋律，创立了新腔，地方韵味突出，抒情委婉，中间几段长过门的使用贴近主题，烘托了主人翁的情感。

下面再谈谈柳琴戏男腔与泗州戏男腔的风格及区别，先看实例。

例133：

1=G 2/4　　　　　　　　　　　　　　　　　《王祥卧鱼》王祥唱段

（仓．都 仓仓　台七台　仓————）北风 呼啸

（八大 台仓仓　台．七台　　　　仓）雪纷纷，

山川 沟壑　　茫茫一片，一步一滑 艰难行，跌一跤儿摔得 我　　　脑胀头昏，（嗯）

脑胀头昏。

紧打慢唱

卅（锣）看河冰　寒光闪 闪白 如 云，

冻得我　浑身 战栗手难伸。

例134:

《秋月煌煌》刘柱唱段

1=D 2/4

廿 (6 1 2 3 7 6 5 6ⱽ 1 1 1 1 1) 5 5 3 2 1 5 7 1 - (1 1 1 1 1)
(仓 才台仓 仓大)　　　　　高 高 低 低

6 6 - 5 4 2 4 - 5 5. - (大台) (5 1 6 1 6 5 4 5 6 2ⱽ
跟 跟 跄 跄 昂嚎,　　　　　　(仓才 仓个 来才 衣才 衣个才

5 5 5 5) 5 5 3 2 5 7 1 2 - 2 3 5 - 7 6 5 6ⱽ 1 - (多
仓)　懵懵 懂懂　　　栖栖 遑 遑,

慢板
(2.4 2 4 5 6 5 4 | 3.4 3 2 1 7 1 | 0 7 6 5 6 1 6 1) | 3.5 3 2 1 6 1 2 | 5 3. (2 1 2 3) |
　　　　　　　　　　　　　　　　　　　　一 步 三 挪

0 4 1 4 | 4 - | 4 5 2 1 | 7.1 2 7 1 | (1.4 4 4 5 6 5 6 5 4 |
回 头 望　哎,

3 1 2 3 2 1 7 1) | 0 1 2 5 0 | 5 3 - | 2 3 - | 0 5 2 4 | 6 5 3 2 1 |
　　　　　一 望 三　叹　　　　　　痛 断　肠。

1 (5 6 | 1 1 1 1 1 7 6 5 | 5 6 4 3 | 2.3 2 3 2 1 7 | 1 0 6 5 6 1) | 0 1 5 1 5 1 |
　　　　　　　　　　　　　　　　　　　　　　　　　　　　　　不见了 那 家

0 3 2 3 1 2 | 0 1 5 1 1 2 5 1 | 0 5 1 1 (5 1) | 0 1 5 1 1 2 3 3 | 0 5 2 1 6 (6 6) |
那个 院,　不见了那家　那个窗,　不见了风里雨里　人 成　对,

0 5 3 2 1.2 3 3 | 0 6 5 | 6 5 4. | 5 3 | 2 6 1 2 5 3 2 | 1. 0 ‖
不见了家里田里　影 成 双　哎,　　　　　　　　咿。

柳琴戏《王祥卧鱼》这段核心唱腔的特点是平铺直叙，含蓄委婉，行腔的旋律流畅朴实。由于情绪的需要，整段唱腔基本上没有什么高音，都在中低音区进行。唱腔的结构合理，像是在向人倾诉自己的不幸，对苍天、大地倾诉自己的无奈，声情并茂、感人至深。

而在泗州戏《秋月煌煌》一剧中，刘柱的这段唱虽然和柳琴戏开头的唱腔结构相同，同是导板，但是情绪上区别很大。柳琴戏开头的导板低沉凄凉、悲哀无奈，泗州戏的导板却是激越高亢。两段唱腔的情绪基本相同，词意也近似。刘柱的唱段却表现了他更加无助、无奈的心情，特别是唱到"一步三挪回头望"时，声起如咽，声声催泪，唱到"一望三叹，痛断肠"则表现了内心绝望的挣扎，如泣如诉，痛人心扉。后一句"爬到高岗喊一喊"则是"声嘶力竭"的呼喊，像是对天地诉说不平，音乐旋律达到高点，唱到D调高音"$\dot{2}$"上，这是一般泗州戏演员很难达到的高度。

柳琴戏这个唱段中多处使用了"紧打慢唱"节奏，泗州戏的这个唱段中同样也多处使用了"紧打慢唱"的节奏。

柳琴戏这段"紧打慢唱""看河冰寒光闪闪白如云，冻得我浑身战栗手难伸"旋律基本为下行，符合王祥此时又冷、又饿的绝望境地。泗州戏这段"紧打慢唱""望不尽山路弯弯，秋月迷茫时"则是用了D调高音"$\dot{2}$"来抒发此时的心理状态。总之，两段唱腔都很精彩，唱法各有特点，区别是柳琴戏委婉、抒情，泗州戏敞亮、高亢。

例135：

《彩石峪谷》选段
卢德存、刘传金等演唱

转慢二板

(5 6 5 6) 1. 3 | 2. 7 | 6767 65#4 | 5 0 3 235) | 0 3 5 6 | 3 27 675 |
　　　　　　　　　　　　　　　　　　　　　　　　　　二老　爹　娘

0 3 5 6 | 7317 6. (6 6 | 6765 356) | 0 3 5 6 | 4355 (61 |
下世　界，　　　　　　　　　　　　　　临　终　时

5643 235) | 0 2 1 7 | 6.567 | 2. 7 | 37 7276 | 535 5 (6 | 3532 7235 |
　　　　　临终时把　小　弟　　托付　给　俺，

3276 565) | 3 27 675 | 0 3 5 676 | 1 1 65 | 65 3 (5 | 6767 653) |
　　　　　爹叫俺　　兄弟俩要　形　形　相　伴，

337 765 | 0 1 1 7 | 6.567 | 2. 7 | 6.7 1 | 7276 5 | (6567 2725 |
娘叫俺　有饭同　吃　　　有衣　同　穿。

3276 565) | 0 5 7 676 | 0 3 5 1 1 | 1 27 7 65 | 653 (2 123) |
　　　　　爹叫俺　　莫把手足　情　义　断，

0 7 7 2 | 2723 3 | 0 7 5 6 | 653 | 2327 635 | 5. 0 ‖
娘叫俺　兄弟同心　同　建家　园。

例136：

《家家有本难念的经》选段
荣爱坡演唱

$1=\mathrm{D}$ $\frac{2}{4}$

(大台) | (6 1 | 5356ᵛ 1 -)廿 6 6 - | 53 - | 35 2136 |
(仓才　仓才 衣才　仓)　　三　个　儿　各　怀　心事，

12ᵛ53 - (3 21 23 -) 323 2 - 21 - 33 (夹白) 你有谁知道？
当　面　　　　　　　儿　女　们　哪，

柳琴戏《彩石峪谷》这段唱腔板式较为复杂，变化也很多，行腔丰富。开始用连板起，加上锣经，起到烘托气氛的作用。转入正常慢板后，使用了大量的重叠旋律，这些叠句重复的音乐旋律让人听觉上感到亲切，在柳琴戏中经常大量出现。

如《沂蒙霜叶红》中"十年来，小树苗，就好像，说的是，翠翠呀！"《王祥卧鱼》中的"卧冰求鱼，没娘的"等这种短句结构，像是在诉说，非常口语化，带有明显的地域特征，听起来让人感到别有韵味，这也体现了柳琴戏唱腔风格的特点。《彩石峪谷》这段唱腔结构严谨，行腔顺畅，慢板抒情，摇板感人。另外，一段唱腔中出现两段跺板旋律，这也是柳琴戏的特点。

泗州戏《家家有本难念的经》这个唱段开头也是用了连板起，但这段连板起唱腔结构稍有不同，大量使用了边说边唱的手法。当三个儿子跪在他面前要钱时，他为难了。当唱不能达到情绪上的要求时，只有用说了。清唱主题鲜明，"拉着老大……背着老二……怀抱你小仨"上板恰到好处，一段慢板的表白，用的是泗州戏的基本腔。

最后的紧打慢唱，伴奏加上搓锣作衬，唱到"老天爷"时是高腔，把整段唱推向了高潮。这个唱段是荣爱坡先生的经典唱段之一，动人心弦。

泗州戏的"跺句"唱腔结构与柳琴戏的"吞板"也各具特色。先看柳琴戏的吞板实例：

例137：

《姐妹易嫁》选段
尹桂霞演唱

1=G 2/4

例138：

《王祥卧鱼》选段
梁福生演唱

1=G 2/4

（乐谱）
没娘的孩子是黄连叶，没娘的孩子是苦茶根，
没娘的孩子是霜下草哇，没娘的孩子四季无阳春，
没娘的孩子四季无阳春咿。

例139：

《凤落梧桐》选段
梁福生演唱

1=G 2/4

（乐谱）
凤凰啊，想当年俺打庄户挣七分，
您发工资吃国库粮。到您家您娘把俺
往外撵，都因为俺家穷的叮当响。

柳琴戏的吞板（踩板）旋律大致相同，同时都在低音区间行进，结束时很少用反差较大的高音拉腔来完成。这也是柳琴戏吞板唱腔的特点，像两个人在拉家常，平直、稳当，没有太大的起伏，像一湾平静的秋水微波荡漾。

另外像柳琴戏《刘胡兰》选段中的吞板，唱了八句之多，这是很少见的，这段柳琴戏唱腔风格带有明显的地域特点。

例140：

《珍珠塔》选段
郑世彩、韩福起演唱

1=G 2/4

二行板（女腔）

0 3 3 5 6 1 5 | 6.1 6 5 5 | 0 5 2 5 3 2 1 6 | (0 5 2 5 3.2 1 6) | 2 3 1 2 1 6 5 |
我把那 珍珠塔 一 座 里边 放来呀， 表 弟 呀，

1 6 0 5 1.3 | 2 3 1 2 1 6 5 | (6.1 2 3 1 0 5 3 | 2 3 2 3 2 1 6 1 5 6 5) | 0 3 5 6.1 6 5 |
哎 呀咳呀，表 弟 呀， 拿 在 手 里

0 5 3 2 1 6 1 | 6.5 3 2 1 2 1 6 | 0 5 2 5 5.6 5 3 | 2 1 1 2 1 6 5 | (5.6 5 3 2 5 3 2 |
还 真 轻， 我说我就说 里边 装的 干点心。

2.1 1 2 1 6 5) | 0 2 1 2 3 2 1 | 0 2 7 6 3 5 | 0 2 7 6 3 5 | (5 6 7 6 5 6 5) |
 表弟他 带到了 河南 去 呀， 河南 去 呀，

0 2 1 2 #1 2 | 5 5.6 3 2 1 6 | 2 3 2 2 | (2 3 5 5 3.2 1 6 | 2. 3 2 3 2) |
母子 二人 吃不 尽 (哎)

0 5 5 6 | 3.2 1 6 #1 2 | 2. 3 2 | 2 3 2 1.6 | 5 3 6 | 5 - ‖
吃不尽 哎 哎 哎 嗯。

例141：

《刘胡兰》选段
徐宝琴演唱

1=G 2/4

（女腔）

0 2 7 2 2 7 7 6 | 0 5 7 5 7 6 | 0 7 2 7 2 7 7 2 | 0 7 5 7 5 |
往日你是 个 好强的 人， 为什么 你这天 把 头 低？

0 5 2 7 2 7 | 0 7 5 6 7 6 | 0 7 3 2 2 2 7 2 | 2 3 5 6 7 6 5 |
村里的 群众 你不管， 只想着 远走高飞 顾自己。

5 7̲7̲6̲ 5̲7̲6̲ | 0̲ 2̲2̲2̲7̲2̲ | 0̲ 5̲7̲ 7̲6̲5̲ | 0̲7̲3̲2̲ 7̲ 2 | 0̲7̲5̲ 5̲6̲7̲ |
村长他们 没回来， 群众指望咱 扛 大 旗。 艰苦的日 子 才开始,

0̲ 2̲2̲ 3̲ 7̲ | 0̲ 2̲2̲2̲ 5̲ | 7̲5̲ 7̲6̲5̲ | 0̲6̲6̲1̲ 2̲ 7̲ | 7.̲ 7̲7̲6̲5̲ |
咱们要 咬紧牙关沉 着 气。 这黑夜要是 熬 不 过,

0̲3̲5̲ 3̲ 5̲ | 6̲6̲ 1̲ 3̲ | 3̲2̲1̲6̲ 6̲5̲3̲ | 2̲3̲7̲6̲ 5 | 5 — ‖
就看不见 东方 出 红 日 嗯。

例142：

1=G 2/4　　　　　　　　　　　　　　　《珍珠塔》选段
（男腔）
(0̲3̲5̲ 1̲ 1̲ | 0̲3̲5̲ 6̲7̲5̲ | 6̲7̲6̲7̲ 6̲5̲5̲ | 6̲7̲6̲7̲ 6̲5̲5̲) | 0̲2̲7̲ 2.̲1̲2̲7̲ |
　　　　　　　　　　　　　　　　　　　　　　　　多谢表 姐

0̲2̲7̲ 5̲6̲5̲ | (6̲5̲6̲7̲ 2̲ 5̲ | 3̲2̲7̲6̲ 5̲6̲5̲) | 0̲6̲5̲ 6̲7̲6̲ | 7̲6̲5̲6̲ 7̲5̲6̲ |
赠点心， 我把点 心 带到草堂内。

(5.̲6̲5̲6̲ 7̲5̲6̲) | 0̲5̲6̲ 7̲5̲6̲ | (5̲6̲7̲6̲ 5̲6̲5̲) | 0̲1̲ 2̲1̲2̲3̲ | 5̲3̲2̲ 1̲2̲3̲5̲ |
我的娘 吃到点 心 难忘表姐

1̲2̲3̲5̲ 3̲2̲1̲ | 0̲2̲2̲6̲7̲ | 2̲7̲ 6̲3̲5̲ | 5 — | (6̲5̲6̲7̲ 2̲ 5̲ | 3̲2̲7̲6̲ 5̲6̲5̲) |
表姐的 情， 表 姐的情哪啊 咿。

（女腔）
0̲3̲6̲5̲ 6̲5̲6̲5̲ | 0̲5̲2̲ 3̲2̲1̲6̲ | 0̲5̲2̲5̲ 5.̲6̲3̲2̲ | 2̲1̲1̲2̲ 1̲6̲5̲ ‖
你拿了 这 包 干点心， 千千 万 万 要当心。

　　这一段男、女腔对唱极具柳琴戏独有的风格特点。它的板式平稳，变化不大，基本上是二行板吞板到底，平推平唱，就像两个人临别之前交代要注意安全、照顾好自己，嘘寒问暖，非常暖心。这种唱腔的腔源和风格及旋律结构在柳琴戏中随处可见。又如例143。

例143：

(1) 0 5 2 5 5.6 5 3 | 2.1 1 2 1 6 5 |
　　　一路上当心　要当心。

(2) 0 5 2 5 5.6 3 2 | 2 1 1 2 1 6 5 |
　　　里边 装 的　干 点心。

(3) 0 5 2 5 5.6 5 3 | 2 1 1 2 1 6 5 |
　　　千千 万万　要当心。

(4) 0 5　5 2 3 2 1 | 1.6 1 2 1 6 5 |
　　　点 心之中　有点 心。

一段唱腔中反复出现这种音乐旋律，也是角色故意将事件的目的进行反复交代、提示。这种不讲明缘故，连续演唱一种旋律的现象，也是柳琴戏的一大特色。

例144：

2. 1 7 6 5 |　　0 7 5 6 5 5 |
十　年来　　　 到村 前

0 2 1 7 6 5 |　 2 3 5 7 6 5 |
小树苗　　　　哪料 想

0 2 1 7 6 5 |　 5 5 2 7 6 5 |
就好像　　　　怀抱 里呀

0 2 1 7 6 5 |　 0 2 1 7 6 5 |
翠翠呀　　　　俺发誓

3 2 7 6 7 5 |　 0 2 1 7 6 5 |
爹叫俺　　　　卧冰求 鱼

3 3 7 7 6 5 |　 3 1 7 6 5 |
娘叫俺　　　　没娘的

0 5　5 2 7 6 |　5 6 5 0　　 |
虽 说　是　　 是

5 5 5 6 2 5 |　 3 2 7 6　5 |
虽说　是　　　只不 过

这种一小节的旋律短句在柳琴戏唱腔中随处可见，亲切感人，也是柳琴戏的唱腔风格特点。

泗州戏的跺句（吞板）具有不同的风格。如：

例145：

《秋月煌煌》选段

1=D 2/4

0 1 5̣ 1 5̣ 1 | 0 3 2 3 1 2 | 0 1 5̣ 1 1 2 5̣ 1 | 0 5̣ 1 1 (5̣ 1) |
不见了那家　那个院，　　　不见了那门　那个窗，

0 1 5̣ 1 1 2 3 3 | 0 5 2 1 6̣ (6̣ 6̣) | 0 5 3 2 1.2 3 3 | 3 6 6 5 |
不见了风里雨里　人成　对，　不见了家　里　影　成

4.5 6 1̇ 5 6 4 | 4 5 3 3 2 1 | 6̣ 1 2 3 2 6̣ 1 | 1 — ‖
双，　　　影成双　唉　咿。

例146：

《陈寔遣盗》选段
代　兵演唱

1=D 2/4

慢板（男腔跺句）

0 2 1 5̣ 1 | 0 3 2 3 1 2 | 0 3 2 1 2 5̣ | 2 5̣ 3 2 ³1 (1 1) | 0 6̣ 1 1 2 3 |
歉灾之年　艰苦过，　以收补歉　盼来　年。　　善不可失

5 3 2 1 6̣ (6̣ 6̣) | 0 5 3 2 1 2 3 | 5 3 3 2 ³1 (1 1) | 2 2 2 6̣ 1 2 3 |
恶不可畏，　养成坏习必蔓　延。　安守本分人长久，

0 5 3 2 1 2 6̣ | (6̣ 1 2 3 2 1 6̣) | 0 6 5 6 | 4.5 3 2 | ³1. 2 |
违法犯罪　　　　　　　　违法犯　罪

4 5 6 4 | 5 0 6 3 2 | 6̣ 1 6̣ 1 2 5̣ 3 2 | 1 — ‖
辱祖先唉　　　　　　　　　　咿。

例147：

《三审奇石》选段
陈若梅演唱

1=D 2/4

（女腔）

0 3 2 | 1 2 5 3 | ²³2 - | (5 1 6 5 4 3 2) | 0 6 6 5 4.5 6 5 | 0 4 5 6.5 4 2 |
（哎呦）太 爷　呀，　　　　　　　　　　太爷你若 是　　真判案，

0 5 3 2 1 2 4 | 0 5 1 2 4 (4 4) | 0 6 1 6 1 | 1 6 1 2 3 1 | 0 7 6 5 6 7 6 |
就该 拘来 王百石。　太爷若有　真学问，　当该相 信

5.6 7 2 6 5 4 | 0 6 1 2 3 2 1 | 1 1 4 5 1 7 6 | 6 5 4 3 2 3 2 | (2 3 2 1 6 1 2) |
苏 学 士。　纵然太爷　都不信，　难道说

0 2 6 1 2.3 2 6 | 6 6 1 1 4 | 4 1 6 5 0 6 | 3 2 1 | 1 - |
难道说不 信　你自己　　哎　　　　　　嗯。

例148：

《梁山伯与祝英台》选段
苏婉琴演唱

1=D 2/4

慢板（女腔踩句）

0 6 2 6 4.5 6 2 | 0 5 5 5 5 5 3 | 0 1 3 2 1.2 3 2 | 0 3 2 1 1 7 1 |
我为你也曾把　双眼哭 坏，　我为你 对孤灯　如痴如 呆，

0 6 2 6 4 5 6 7 | 0 6 6 6 1 3 2 | 0 6 3 2 3 1 | (1 2 3 2 1 2 1) | 0 6 4 5 6 4 |
我为你顾不得　父母恩爱呀，　我为你　　　　　　每日里

4 1 6 5 | 4.5 6 1 6 | (6 1 6 5 4 5 6) | 0 2 1 6 5 4 | 3 1 2 3 1 ‖
茶不思饭不想　　　　　　　　消瘦 双 腮。

例149：

$1=D$ $\frac{2}{4}$　　　　　　　　　　　　　　　《蝶恋花》选段

　　　　　　　　　　　　　　　　　　　　　张　岭演唱

慢板

| 0 2 6 1　6.1 2 1 | 0 1 4 5　6 7 6 | 0 5 5　4 5 6 1 | 1 3 2　1 6 1 | 0 3 2　7 2 3 2 |
　雪姑　伴着　松竹长，　韶山冲里　是故乡。　年年眼见

| 0 5 6 1　2 3 1 | 0 6 2 4　2 6 1 6 | 0 2 6　5 6 4 | 0 3 6 5　1 3 2 | 6 5 4 3　5 2 |
　乡亲　苦，　内补　衣裳　天补房。　荒时　无粮　炊烟　断，

| 0 6 3　3 6 6 3 | 0 2　1 | 1 2 3 2 1 | 6 1 2 1 | 1 - ‖
　茅根野浆　充　饥　肠　　嗯。

例150：

$1=D$ $\frac{2}{4}$　　　　　　　　　　　　　　《三姐思春》三姐唱段

　　　　　　　　　　　　　　　　　　　　陶万侠演唱

慢板（女腔跺句）

| 0 2 6 6　2 6 6 6 | 0 6 2 6 5 4 | 0 2 6 5　4 5 6 1 | 0 6 3　2 3 1 | 0 2 6 6 6 6 2 6 |
　看人家 下田干活　成双对，　看自家 出来进去　一个人。　看人家男人挑水

| 0 6 1　3 2 2 1 | 0 1 6 5　4 5 6 1 | ᴠ6 - 6 5 4 5 6.1 2 2ᵛ 1 - ‖
　女做饭，　我自己 要想吃水　自　己　拎　嗯。

　　泗州戏的跺句有一个共性，那就是最多不超过六句，一般都是四句，在第四句唱完时，要用一段反差较大的高音旋律（拉腔）来结束。另外女腔跺句高音随处可见，男腔唱到第四句时也会根据情绪用高音拉腔来丰富。如《三审奇石》中的女腔跺句，第二句以后都进入了高音区，听起来激越有力。泗州戏演员有一个共同的认识，那就是在整场大戏中，不论男腔还是女腔，最好在唱腔中仅出现一段跺板唱腔。

　　泗州戏的唱腔风格带有强烈的地域特征，直白高亢、敞亮明媚。在地理位置上，皖北距鲁南直线距离大约300公里。由于地域的差距，在语音、语汇上都有一定的差别，再加上语音调值的差别，也会影响到唱腔的风格。柳琴戏唱腔委婉含蓄，内涵颇深，让人回味无穷。泗州戏则热烈明快，如行云流水，让人流连忘返。无论是泗州戏的跺句，还是柳琴戏的吞板，旋律结构、板式都比较相似，它们都是前人给后人留下

的珍贵艺术遗产。

随着对泗州戏和柳琴戏探讨的步步深入，我们可以十分自然地产生这样的一个思考：为什么泗州戏和柳琴戏明显地局限于各自的地域？为什么泗州戏和柳琴戏不能像京剧、豫剧那样普及全国并受到人们的喜爱？笔者以为，京剧之所以能普及全国，主要是它们的行当、腔体、板式、念白、表演程式几百年来都是一样的。河南豫剧也是如此，之所以能流行中原、西北地区甚至台湾等地区，它的表演程式和行腔、念白都形成了固定的模式，形成了一种样板，只有这样才能得到广大观众的喜爱。

泗州戏和柳琴戏至今没有大范围流行，基本上各自为阵，苦苦支撑，各有各的演唱风格和特点。如果安徽、江苏、山东、河南等少数地区的拉魂腔系同仁，能抛弃杂念，南北融和、固定板式，固定腔体的风格，固定念白的风格，形成大剧种的概念，这样泗州戏和柳琴戏就有可能影响全国，才有可能走得出去，演变发展为大剧种。就像黄梅戏那样，不论是安徽、湖北、江西风格都是一样的，群众乐于接受它，喜欢它。但这只是一种设想和梦想，须做大量艰苦细致的工作。它不是一代、两代人所能完成的。可是只要去做，只要大家有大的战略构思，"梦想"是能够实现的。同仁们，为实现梦想，让我们南北团结，南北融合，南北交流，南北互补，为了传承、发展、弘扬拉魂腔和泗州戏、柳琴戏艺术共同努力奋斗吧。希望大家加强交流，互相学习，相互借鉴，取长补短，共同创新、打造出更优美的泗州戏和柳琴戏精品唱腔，留传给后人。

泗州戏还有一种比较有特点的跺句。如下例：

例151：

《贫女泪》贫女唱段

张廷兰、孙　梅演唱

1=D 2/4

慢板　女腔

例152:

《周凤云》周凤云唱段
杜鹃演唱

1=D 2/4

（乐谱略）

为什么把我当成黑五类？为什么（衣·大 衣 大大）为什么研究专业行不通？（大衣大大）为什么对我审查又隔离 为什么黑白是非辨不清唉 嗯？

这两段唱腔结构借鉴了越剧清唱形式的板式，演唱中琵琶跟腔，用板轻击作衬，听起来新奇、别致，这种板式和唱法的应用，是以前从未有过的，也是一种尝试。

例153:

《秋月煌煌》桂姐唱段
陈若梅、李书君演唱

1=D 2/4

慢板　快　慢　清唱

（乐谱略）

都是我的错

（琵琶）害你受折磨，

（古筝独奏）（柳琴）

（刘柱唱）终究 情暖 光棍汉，纵是死了也值得，也值

（得 唉 咿。）

（桂姐唱）只望秋月 能圆 梦， 谁知

梦 圆 泪更多， 泪更

多。

（刘柱唱）年年都有秋月在 呀，

不死就 要好好活 唉。

这是《秋月煌煌》中桂姐与刘柱的一段只有八句的对唱。刘柱被赶出家门，桂姐感念他的恩情追至深山，以身相许，以情还债。但他们面对的却是即将到来的死亡命运！此情此景，作者恰到好处地用了这一段催人泪下的唱段。这段唱腔声情并茂，曲调抒情优美，情感像激流迸发而出，又像重锤撞击着人们的心灵，令人久久难以忘怀。此段唱腔经过作曲者与演员的反复推敲、反复锤炼，成为泗州戏的精品唱腔。

泗州戏的女声唱腔结构基本上是四句式，也就是说四句一拉腔，形成一个音乐旋律上的小段落。但上例这四句唱腔中安排了两个拉腔。前两句是泗州戏女腔常用的老腔调基本腔，彰显腔原体平稳、开放和敞亮的特点。第三句表现桂姐胸有成竹及坚定的信念。第四句高昂的花腔射腔，渲染了桂姐此时的坚定信心：要把一轮残月补成圆圆的满月，来回报刘柱对她的深深情意。第四句在旋律、板式的结构上发生了巨大的变化，拉长了旋律，变化了节奏，产生了强烈的音响声腔共鸣，撼人心灵。上例四句中用两个拉腔不是简单的重复，而是达到"忘我"的心灵净化，得到了心灵和情感上的满足。

第十九章 泗州戏的传统剧目简介

泗州戏的传统剧目大多是由老艺人一代一代口传心授传下来的，流传至今的优秀传统剧目是泗州戏的珍贵遗产。这些剧目是泗州戏艺人在长期实践和探索中逐步完善的艺术精华，它是泗州戏深厚的文化积累，将造福我们的后人。

20世纪50年代后期，安徽省文化事业管理局（省文化厅前身）召集了在世的泗州戏老艺人，由老艺人口述，请专人记录、整理，抢救性地挖掘了一大批泗州戏的传统剧目，汇编成册，其中包括大戏、小戏、段子、篇子等，大大小小共有一二百出。代表剧目有《大书观》《樊梨花点兵》《休丁香》《东回龙》《西回龙》《三蹉寒桥》《刘金定下南唐》《白玉楼》《雷宝童投亲》《孟丽君》《杨八姐下北国》《灵堂花烛》《双换妻》《四告》《鲜花记》《观灯》等，小戏有《野姑娘》《打干棒》《吵年》《拾棉花》《赶会》《走娘家》《卖甜瓜》《拦马》《打孟良》《思盼》等。这批小戏演出时少则两人多则三人，演出时载歌载舞，风格清新，令人耳目一新。

有些剧目通过专业作者的修改整理后更加合理、紧凑，如《杨八姐下北国》由完艺舟、李如道等同志反复加工整理后改名为《杨八姐救兄》，该剧浓缩了原剧的精华，人物鲜明，成为泗州戏的主要剧目之一。另外经过加工整理的剧目还有《樊梨花》《三蹉寒桥》《拾棉花》《休丁香》《梁山伯与祝英台》，稽培武执笔改编的传统泗州戏《樊梨花》《孟丽君》（上、下集），现代戏《韩香梅》《走娘家》《两面红旗》《懒大嫂赶会》《摔猪盆》等。这些剧目主题思想鲜明，时代感强，有的剧目反映了精忠报国的爱国主义精神，有的是宣传与人为善，有的剧目则描写了对爱情的忠贞。

泗州戏是在皖北民间发展壮大起来的地方戏剧种，泗州戏的风格非常适合演出现代戏。近十年来，宿州市泗州戏剧团创作的现代戏有十几部，如《韩香梅》《金香传》《故土情》《婚案》《大队书记》《刘胡兰》《这里也风流》《借娘记》《母亲的嘱托》《秋月煌煌》等。现代戏的戏曲语言和当地人民的风俗习惯、思想情感有着不可分割的血肉联系。泗州戏通过一些现代戏剧目朴实而生动的语言，鲜明地反映了淮北人民的生活风貌和生活理念。泗州戏小戏更具有鲜明的地域文化特色，反映了劳动人民朴实而风趣的生活场景以及劳动人民健康向上的思想境界，贴近生活，贴近主题。小戏表演形式欢快诙谐，载歌载舞，深受人民群众的喜爱。泗州戏小戏在泗州戏的演出剧目中占有很重要的地位。近几年涌现出的优秀小戏有《拙大姐》《三婆媳》《二嫂挡车》《鞭打

芦花》《风流村官》《山外青山》《三姐思春》《懒大嫂赶会》《羊村欢歌》《摔酒壶》《陈寔遣盗》《美好乡村》《浪子回头》《丹桂飘香》等。这些小戏不论是剧本、导演还是作曲、舞美、表演都达到了很高的水平，有的剧目已在国际小戏节演出中获奖，有的剧目在省内外演出中获得了演出大奖，其中《拾棉花》还被摄制成电影，影响广泛，《摔猪盆》曾于1979年国庆三十周年时晋京献礼演出，《懒大嫂赶会》2002年进京展演，《二嫂挡车》2006年进京汇报演出。

第二十章 改编、创作的泗州戏剧目简介

杨八姐救兄 该剧改编于20世纪五六十年代，由李如道、完艺舟执笔改编，1959年该剧代表安徽省政府慰问团赴新疆慰问演出。

剧情：杨六郎战事不利被囚北国幽州，佘太君庆寿之时得此消息悲痛不已。杨八姐自告奋勇，女扮男装闯幽州搭救兄长。到幽州通过校场比武，深得北国元帅韩昌的喜爱，留在麾下。后杨八姐又与韩昌之女韩翠萍有洞房之喜，杨八姐趁机盗得令箭，牢房之内救出兄长。佘老太君边关接应回朝。

主要演员：蒋荣花饰佘太君，周凤云饰杨八姐，王健康饰杨六郎，苏婉琴、任世凤饰韩翠萍。

樊梨花 由稽培武执笔改编，该剧于1959年代表安徽省政府慰问团赴新疆慰问演出。

剧情：薛丁山兵败，不幸遭箭受伤，樊梨花奉命前去救援，为薛丁山疗伤喂药。一段大板唱腔"诉唐"四十多分钟，讲述了唐朝初期群雄割据的历史局面。最后夫妻和好共同拒敌。

主要演员：周凤云饰樊梨花，李莲饰薛丁山，苏婉琴饰薛金莲。

孟丽君（上、下集） 稽培武执笔改编剧本。

剧情：元代才女孟丽君为救被权奸陷害的未婚夫皇甫少华一家，女扮男装离家出走，后中式，官居丞相。元成帝识破丽君乔装改扮，欲纳为妃，丽君不从。后在太后的帮助下，丽君得以除奸救忠，与皇甫少华完婚。

主要演员：周凤云、蒋荣花、苏婉琴饰孟丽君；李莲饰皇甫少华；王健康、荣辉饰元成帝；周贤彬饰皇甫敬；王宝侠饰太后。

韩香梅 现代戏，稽培武编剧。

剧情：地下党员韩香梅藏有一本全区的党员名册，不料被叛徒告密。还乡团团长带人将韩家包围，诱逼韩交出名册，韩香梅临危不惧，用暗语告诉母亲藏名册之处，最后，为保党员名册，被敌人杀害。

主要演员：苏婉琴、陈若梅饰韩香梅，蒋荣花、陶万侠饰韩母，周贤彬饰还乡团团长，荣爱坡饰叛徒。导演王晓东，作曲张立新。

故土情 编剧王俊，导演朱广华，作曲张立新。被中央新闻电影制片厂约定为反映农村题材的备选剧目。

剧情：农村女青年槐花与古堆青梅竹马，但在其父的干涉下，硬要把她嫁到城里去。于是槐花内心产生了巨大的矛盾，是留守故土，还是奔走他乡，剧情的展开也发生了激烈的冲突。

主要演员：周凤云、朱广华、张庭兰、荣辉。

金香传 编剧丁文保，导演任世凤，作曲张友鹤。被中央新闻电影制片厂约定为反映农村题材的备选剧目。

剧情：金香的丈夫春生不务正业，不在家好好务农，东流西窜，结果生意赔本输钱，和金香离婚。金香一人带着孩子艰苦奋斗，坚持留守故土，终于得到了自己的幸福。

主要演员：苏婉琴、周贤彬、荣爱坡。

借娘记 编剧王俊，作曲张立新。

剧情：常母守寡多年，唯一的儿子在城里结婚另过。一日，常母带着几万元矿区塌陷补偿款投奔儿子，但儿媳不认。儿媳生孩子，常健接娘回家带孩子，但还不能讲是亲娘。于是社会伦理道德、亲情、孝心都一一展示出来。本剧鞭挞了假恶丑，颂扬了真善美。

主要演员：高登英饰常母，荣辉饰常健，马小岭饰余丽，苏婉琴饰余素。

摔猪盆 编剧丁文保，导演王晓东，作曲张立新。该剧于1979年年初参加安徽省现代小戏会演获演出一等奖，同年9月晋京参加中华人民共和国成立三十周年大庆献礼演出。

改革开放刚起步，村民大成在集上买来猪仔一只，准备回家搞养殖发家致富，但老婆被极左路线害苦，思想没有转变，正巧村长又来找麻烦，由此发生了夫妻二人尖锐的矛盾冲突……

主要演员：苏婉琴饰大成嫂，荣爱坡饰大成，魏元利饰队长。

这里也风流 编剧许成章，导演刘宝亮，作曲张立新。该剧获1984年安徽省现代戏会演剧本二等奖和集体演出奖。

剧情：这是一出反映改革开放以后农村发生巨大变化的现代戏。揭示思想解放与

思想保守之间产生的矛盾冲突和分歧，展示两代人和两家人的喜怒哀乐。

主要演员：朱广华、苏婉琴、荣爱坡、周贤彬、陈若梅、马小岭、荣辉。

休丁香（压缩版本）　剧本改编朱广华，作曲张友鹤。该剧于1986年被上海唱片社录制成盒带发行全国，在江苏、河南、山东、安徽四省交界处流传较广，影响很大。

剧情：张万仓不顾劝说，休了贤妻郭丁香，结果家业败光，以讨饭为生。一日到了丁香新家，丁香赠饭给他充饥，并说明身份，张无地自容，投河自尽。

主要演员：陈若梅、周贤彬。

梁山伯与祝英台（压缩版本）　剧本整理朱广华，作曲张友鹤。上海唱片社于1986年来宿州市录制全剧唱片发行全国，影响甚广。

剧情：杭州一别，梁山伯已知祝英台为女儿身，求婚不成，病亡。英台哭灵，抗婚，化蝶而去。

主要演员：苏婉琴、周贤彬。

刘胡兰　编剧朱广华（兼导演），作曲张友鹤、陈显峰、张子梁。该剧在城乡连演一百多场，受到了安徽省政府嘉奖，剧团被安徽省文化厅授予1992年先进集体。

剧情：年轻的共产党员刘胡兰为了掩护同志、保护乡亲，被敌人残忍杀害，年仅十五岁。毛泽东题词曰："生的伟大，死的光荣！"

主要演员：马小岭、陈若梅、李书君、陶万侠。

四换妻　剧本改编许成章，导演许良志、高登英，作曲张友鹤、陈显峰、李小兵。该剧获1994年安徽省第三届艺术节演出一等奖。

剧情：清末大旱，藤县集市上买卖人口流行，山西客商马古驴、冯立保各买了一名女子，结果是少女对老汉、老妪对小伙，后来就发生了喜剧性的结尾……最后各自都找到了归宿。

主要演员：陈若梅、荣爱坡、陶万侠、李书君、张丹、年介芳、代兵等。

懒大嫂赶会　作曲李小兵、张友鹤。该剧在1993年安徽省小戏调演中获演出金奖。演员陶万侠获表演一等奖，李小兵获作曲一等奖。2003年进京汇报演出，同年获山东滨州国际小戏节演出金奖，陶万侠、陈若梅获表演一等奖。

剧情：王大嫂好吃懒做，游手好闲，一日在集上吃东西无钱付账和别人撕打起来，邻居玉兰解围，良言相劝，使其改过自新。

拙大姐 剧本整理许成章，导演荣爱坡，作曲张友鹤。该剧于2000年参加安徽省小戏调演获演出一等奖；导演、作曲、演员分别获得了奖项。

剧情：村姑王素梅幼年丧母，随哥哥生活。她性格开放，出嫁后婆婆逼她做衣服，结果她弄巧成拙，闹出不少笑话……

主要演员：陶万侠、陈若梅、荣爱坡。

三姐思春 剧本改编庄稼，作曲张友鹤。该剧在安徽省小戏调演中获演出一等奖、表演一等奖。

剧情：这一折是从传统剧《白玉楼》中摘取的一段，近似独角戏。编剧把主人公的人物性格作了升华。守寡的三姐和周大赖相好，约定通过正当手段来谋求未来的幸福。

主要演员：陶万侠，于江龙

爱的承诺 编剧庄稼，作曲张友鹤。该剧获2001年国家六部委计生文艺演出铜奖。

剧情：村计生干部在爱人突然有病去世后，娶了一个已生两个女孩的单身女子为妻，为了答应不再要孩子，他主动去做结扎手术，表示一心一意对待她们母女三人，履行他对她爱的承诺。

主要演员：陈若梅、李书君、年介芳。

爱心如虹 编剧庄稼（根据尹洪波电影剧本改编），导演荣爱坡，作曲张友鹤。该剧于2004年被安徽省宣传部评为"五个一工程"奖。

剧情：上海下岗工人查文虹自愿来宿州市砀山县支教，她克服语言、环境、生活上的各种困难，扎根在砀山农村支教，帮助一些困难学生实现了他们的理想追求，做出了常人难以做到的事情。

主要演员：陈若梅、李书君、荣爱坡、孙杜娟等。

八月桂 编剧海涛，作曲陈健，导演赵士鼎。该剧在安徽省1997年小戏调演中获得编剧、作曲、导演、演出一等奖，演员获表演一等奖。

剧情：丹妹工厂下岗，在恋人的支持下在街上摆了个卖汤圆的小摊，巧遇没有见过面的公公来吃汤圆……

主要演员：陈若梅饰丹妹，李书君饰桂哥，荣爱坡饰公公。

二嫂挡车 编剧周德平，导演任世凤，作曲陈卫田、张友鹤。该剧获得"中国映

山红"戏剧节优秀演出奖,同年11月该剧又参加了在珠海举办的"中国小戏小品大赛"获得演出奖。2006年6月该剧晋京汇报演出,获得了戏剧节颁发的奖牌、奖状。

剧情:二嫂是农村致富带头人,大顺是村里有名的赌博鬼,欠债甚多。二嫂为了帮助他改邪归正,送他母猪一头,他又想拉它去还赌债。于是二嫂追车、挡车教育他,终于使大顺走上正路。

三婆媳　剧本整理许成章,导演赵士鼎,作曲张友鹤。该剧于2003年参加安徽省小戏调演获演出一等奖,演员获表演一等奖(陈若梅),作曲、编剧、导演都获得了奖项。该剧于2006年参加山东国际小戏节演出获演出金奖,李书君获表演金奖。

剧情:婆婆辣椒花游手好闲,不问家务,打牌赌博,和儿媳发生冲突。为了婆婆能改过自新,儿媳与老舅定下巧计。一日婆婆打牌输钱回家,故意找事,砸锅摔碗,儿媳见状依计行事,强行把她赶出了家门……

秋月煌煌　编剧周德平,导演赵士鼎,作曲张友鹤。该剧在2007年安徽省八届艺术节中获演出一等奖,演员陈若梅、李书君获表演一等奖,编剧、导演、作曲均获得很高的奖项。该剧于同年10月赴山东枣庄参加"柳琴戏艺术周"获演出金奖、表演一等奖、优秀唱腔设计奖等大奖。该剧在2008年中央电视台戏曲频道多次播放,影响很广。

剧情:民国初年大旱,灾荒遍野,大满家老弱病残,无依无靠。为了使大满家摆脱困难,在族人的安排下,一位壮劳力刘柱被找来做桂姐的临时男人(俗称拉偏套),大满无奈许下,由此就产生了悲剧的结果。桂姐由怨恨、排斥,发展到相识、同情、理解、生情。一年后,大满病情好转,族人又决定让刘柱离开。桂姐伤心欲绝,为了还人情债,以身相许,跳崖自尽……

主要演员:陈若梅饰桂姐,李书君饰刘柱,孙立海饰大满,陶万侠饰梁奶奶。

风流村官　编剧庄稼,导演孙洪波,作曲张友鹤。该剧2011年参加山东国际小戏艺术节获演出奖。

剧情:新当选的村长王新洲一心为村民服务,忽略了自己的爱人玉英。又有人在她面前搬弄是非,结果两口子闹得不可开交。最后小姨子玉凤说明情况后,才使玉英理解丈夫为全村人着想的美德,夫妻和好。

三审奇石　编剧宋知贤、尹洪波,导演孙洪波,作曲张友鹤。该剧在宿州市第八届奇石节中招待外宾和国内奇石界朋友的演出得到好评和政府嘉奖。

剧情:清朝中期乾隆年间,灵璧县知县和富商王百石把张家一块传世奇石"五岳

钟灵"强行霸占，据为己有。张钟灵在生死关头遇见微服私访下江南的乾隆皇帝，于是一段离奇、曲折的故事由此展开，经一审、二审、三审，终于正义战胜了邪恶，乾隆爷顺民心、应民意，挥笔写下"天下第一奇石"。

主要演员：陈若梅、杜娟饰张钟灵，陶万侠、代兵饰乾隆，李书君、王浩饰知县，孙立海饰王百石，杜娟、高侠饰娘娘。

母亲的嘱托 编剧牛守进，导演刘涉运，作曲陆寅。该剧在安徽省第十届艺术节上演出获得演出奖，演员获表演一等奖等奖项。

剧情：凤阳小岗村，省下派干部沈浩在此一干就是三年，任期已到，仍请求留任。他为了小岗村的发展呕心沥血，走致富的道路，兑现了母亲的一句嘱托："你是党的人，处处要为党着想，要为党为民办事。"为了实现诺言，他带领小岗村人艰苦奋斗奔小康，忘我地工作，直到倒下。

主要演员：李书君饰沈浩，陶万侠饰沈母，陈若梅饰沈妻。

山外青山 编剧海涛，导演任世凤，作曲张友鹤。该剧在2011年安徽省小戏小品调演中获优秀演出奖。

剧情：富家子弟、中学生小龙在一次爱心捐物中不慎将装有三万元存折的衣服一同捐了出去。山村女学生山花收到后，大吃一惊，忙和老师一道按存折上的地址寻觅而来。但见到小龙后，却发生了一些戏剧性的误会。

主要演员：孙梅饰山花，李亚军饰小龙，杜娟饰老师。

摔酒壶 编剧海涛，导演陶万侠，作曲孙勇。该小戏在2012年安徽省小戏小品大赛中获得了几项大奖和优秀演出奖。

剧情：二秀和立冬是业余剧团的搭档，二秀的丈夫三九又是立冬的发小。但三九见酒就喝，一喝就醉。为了让他戒酒，立冬和二秀巧施计策，当着三九的面上演一出"婚外恋"的乡村喜剧……三九猛醒之后，终于把酒壶高高举起，摔得粉碎。

主要演员：杜鹃、高侠饰二秀，王浩饰立冬，李亚军、潘浩强饰三九。

羊村欢歌 编剧牛守进，导演陶万侠，作曲孙勇。该小戏参加2013年安徽省小戏调演获优秀演出奖。编剧、导演、作曲分获一等奖，演员也分别获一、二、三等奖。

剧情：二憨是羊村养羊技术能手，善良朴实、乐于助人，但有点怕老婆。邻居玉莲家母羊将临产。二憨帮她割羊草送来，又照顾母羊。不料老婆荷花跟踪找来，情急之下，二憨躲进羊圈，弄巧成拙引起荷花的误会。

主要演员：高侠饰玉莲，王浩饰二憨，张婷饰荷花。

第二十一章 泗州戏之未来

　　拉魂腔在鲁南、苏北、豫西、皖北广袤的区域内已风行二百多年,她是那么迷人,是自然美与理想美有机结合的产物。拉魂腔是古老的黄淮海平原上一颗璀璨的艺术明珠,她反映了当地老百姓熟知的生活,并艺术地再现了他们生活的各个方面。拉魂腔的音调和戏曲表演能带给当地老百姓最大限度的心灵愉悦和感动,从而提高他们的生活情趣和审美水平。拉魂腔是叙事与歌舞完美结合的戏曲艺术,她表达的情感真挚、细腻、准确,充分反映了黄淮海平原人民一脉相承的创作天赋。我们有理由相信,在这块土地上拉魂腔的未来将更美好。

　　泗州戏的音乐特点或许与辽阔的皖北平原的地貌有关联,她有一种自由奔放、悠扬华丽之美,她的表演泼辣中见细腻、粗犷中见妩媚、风趣中见柔情,集中反映了这一区域南北交融、东西接纳、刚柔并济的文化特点和性格特征。泗州戏(拉魂腔)是这一区域内人民的精神食粮,她像母亲河黄河、淮河的甘美乳汁一样滋润着人们的心灵。她如同一条彩绸,握着她就能找寻到这一区域内古老的文化踪迹,握着她就能寻觅到当地百姓的精神家园。

　　进入21世纪后,随着国家"十三五"规划的整体部署,党的十八大报告中又有关于文化建设的论述以及2014年习近平总书记在文艺工作座谈会上的讲话,这些都给我们中华民族戏曲艺术的未来发展指明了明确的方向。民族自信、文化自信,"两个一百年"的中国梦,激发了广大的戏曲工作者前所未有的创作欲望。

　　近年来,国家相继出台了关于保护和扶持民族文化艺术的有关政策,如"国家非遗保护专项资金""国家艺术基金""国家舞台艺术精品工程专项资金""文化惠民工程专项资金""高雅艺术进校园专项资金"等等。国家在传承、保护、弘扬民族文化艺术上加大了资金支持力度,地方各级政府在中央的要求下对文化艺术工作更加重视。今天,民族文化艺术团体遇到了前所未有的大好发展机遇,作为我们艺术工作者要"不忘初心,与时俱进",忘我工作,用满腔的激情创作出更多更好的时代艺术精品。

　　纵观拉魂腔(泗州戏、柳琴戏)发展现状更是令人激动不已。2006年6月,安徽的泗州戏被国务院列入首批国家级非物质文化遗产名录,山东和江苏的柳琴戏也相继被列入国家级非物质文化遗产名录。近几年来,在前人的基础上各地的泗州戏剧团都在创造新的历史,目的都是为了将拉魂腔的优秀艺术传统继续传承下去。大力弘扬优

秀传统文化，拓展拉魂腔艺术的发展空间是当代泗州戏艺术工作者的理想，如何使泗州戏更加完美、更符合当代人的审美情趣也是当代泗州戏艺术工作者的更高追求。近年来，各地的拉魂腔艺术团体（泗州戏、柳琴戏）涌现出一些杰出的代表，如山东临沂的刘莉莉（文华奖、梅花奖获得者）、梁福生、刘桂红、李长江、王守艳、徐荣，他们在前辈艺人张金兰、徐宝琴、刘俊华等的引领下，为拉魂腔事业忘我工作。滕州柳琴剧团的传承人王传玲，将表演经验毫无保留地传给青年人，培养了一批优秀青年演员，如孙浩、王艳玲、马安林、赵玉卉、杜晓晴等。

更为可喜可贺的是，拉魂腔艺术绽放出两朵"梅花"，一是江苏的王小红，二是山东的刘莉莉。中国戏剧梅花奖是中国戏剧表演艺术的最高奖项，能获得如此大奖是老一辈拉魂腔艺人想都不敢想的。

南路的拉魂腔（泗州戏）艺术取得的成绩更是令人欣慰，一大批骨干演员取得了一个又一个的骄人业绩，他们中最突出的是毕云超、李云、周彬、代兵、陆为为、孙玥、苏静、张婷、王浩、孙杜鹃、高侠等，这一批年青演员在继承先辈艺人李宝琴、霍桂霞、陈金凤、周凤云、赵天玉、何兰英、苏婉琴、蒋荣花、魏胜云、荣爱坡、周贤彬等的基础上，正在创造新的历史。

拉魂腔（泗州戏、柳琴戏）将随着时代的步伐与时俱进，乘改革的东风昂首阔步向前迈进。展望未来，泗州戏艺术之树将更加枝繁叶茂，更加受到人们的喜爱。

第二十二章 泗州戏名家一览

李宝琴（1933—2015） 安徽泗县草沟镇人，泗州戏名旦。中国戏剧家协会会员，安徽省戏剧家协会理事，蚌埠市戏剧家协会原副主席。自幼随母亲李桂芝学艺，12岁随李家班社在淮河两岸及蚌埠演出，14岁已能担任一些角色。中华人民共和国成立后，加入蚌埠市泗州戏剧团，曾多次被选为省市人大代表、省政协委员，曾出席第三、第四届全国文代会。她戏路较宽，天生一副好嗓子，声音高亢嘹亮，花腔丰富多彩，是泗州戏最为突出、最有天赋、最有影响的演员之一。她的唱腔很迷人，演唱风格和演唱水平已达到随心所欲、出神入化的境界，是近百年来泗州戏出现的最为著名的女演员之一。她在泗州戏表演领域中的地位至今无人替代。她所扮演的著名角色有小二姐、王桂花、杨香草、杨八姐、樊梨花、玉娥、张四姐、杨排风、江水英、李双双等。她的唱腔也是泗州戏教材首选。她的演唱被推崇为泗州戏女腔之最，后人争相模仿。李宝琴曾在首都为毛泽东主席、周恩来总理演出，其事迹已收入《华夏妇女名人词典》。

霍桂霞（1928— ） 江苏泗洪县人，泗州戏名旦之一。她的唱腔特点鲜明，行腔排韵别具一格，擅长表演以唱功为主的剧目，如《四告》《大书观》等。其唱腔委婉，轻声慢语，声情并茂，吐字清晰，善于用音乐语言来塑造人物形象，人们常说她演啥像啥。主工青衣与老旦，唱腔特色和韵味曾被我国音乐大师贺绿汀赞赏。1954年华东上海首届戏曲会演中，她的表演一鸣惊人。上海音乐学院当年组织了霍桂霞唱腔专题座谈会，对她的唱腔进行了专门研究。

周凤云（1933—2013） 山东枣庄人，20世纪50年代初，由山东流落到安徽境内，并在宿县扎下根。他先在宿县泗州戏劳动剧团供职，该团1954年底合并到滁县专区泗州戏剧团，1961年划归宿县专区泗州戏剧团。她是宿县专区泗州戏剧团的代表人物，也是泗州戏名旦之一。

周凤云幼年随义父学唱拉魂腔，她悟性好，接受能力很强，学会了许多大戏和小戏，其代表剧目有《樊梨花》《杨八姐救兄》《孟丽君》《四告》《王二英思盼》。她的嗓子条件非常好，擅演大部头的剧目，常常一个人在舞台演唱几十分钟甚至一个小时。

一段《诉唐》四十多分钟的演唱如行云流水，慢板抒情优美，快板、闪板、夺词，环环相扣，吐字清晰，字正腔圆，高音敞亮美丽。她演唱的《樊梨花·点兵》，为其经典唱腔之一，每分钟200拍左右的紧板，唱得句句入耳，张弛有致，轻唱时如窃窃私语，奔放时如"大珠小珠落玉盘"，充分显示了她的演唱功力。

陈金凤（1937—1997） 泗州戏著名表演艺术家，泗州戏四大名旦之一，中国戏剧家协会会员。自幼随父母"跑坡"学艺，擅演小花旦和刀马旦。14岁即唱响徐州城。1953年应邀携全家加入蚌埠市淮光泗州戏剧团。"陈派"在表演上善于塑造人物性格，她所塑造的众多古代与现代妇女形象生动逼真；唱腔上高亢激越，委婉动听，擅长泗州戏女声唱腔的花腔艺术。陈金凤为泗州戏音乐唱腔的改革发展做出了重要贡献。她的代表剧目有《小女婿》《拾棉花》《英台思春》等。其中《小姑贤》《拾棉花》《英台思春》均被安徽人民广播电台全剧或部分录音播出，受到了广大听众的欢迎。她还为《中国民间艺术大词典》撰写了《泗州戏》词条，《安徽戏剧》发表过她的剧本和评论文章。她先后被选为蚌埠市第三届人大代表、社会主义建设积极分子，并被选为市文代会代表。个人事迹被收入《安徽高级专家名人词典》。

包桂珍（1933—　） 泗州戏著名表演艺术家，10岁随伯父学艺，15岁挑梁演出，擅演青衣、老旦，代表剧目有《贫女泪》《王三姐跑窑》《绣鞋记》等。"包派"艺术的唱腔柔和优美，悠扬婉转，善于演唱中年妇女的大段咏唱；表演朴实无华，优美厚重，耐人寻味，在徐州一带享有盛名。其中《小姑贤》《绣鞋记》部分唱段被安徽人民广播电台录音播出，深受广大听众的喜爱。1953年她加入蚌埠市淮光泗州戏剧团。

其代表剧目之一《思盼》，曾于1957年赴首都北京怀仁堂为毛泽东主席、周恩来总理等党和国家领导人演出，且受到毛主席和周总理亲切接见。

蒋荣花（1939—　） 安徽省凤阳县人。出生于梨园世家，其父蒋怀昌是淮河两岸及五河、凤阳、明光、滁州、蚌埠一带较有影响的拉魂腔艺人。蒋荣花是宿州市泗州戏剧团建团时的老班底演员之一。

蒋荣花天资聪慧，幼小时随父学艺，经过其父的言传身教，她学会了许多泗州戏的剧目和段子、篇子，十几岁时已能登台演出。1954年华东会演回来后，上海电影制片厂和安徽电影制片厂决定联合拍摄泗州戏小戏《拾棉花》，因为她的扮相十分俊美，唱腔又清澈明亮，花腔华丽又拉人魂魄，故决定让她和著名的泗州戏演员李宝琴搭档扮演翠娥一角，使她一举成名，那时她才十七八岁。

蒋荣花所担任主要角色的剧目有《杨八姐救兄》一剧中的佘太君、《孟丽君》一剧中的孟丽君、《龙江颂》一剧中的盼水妈、《韩香梅》一剧中的韩母、《梁山伯与祝英

台》一剧中的梁母、《贫女泪》一剧中的贫女等等。蒋荣花表演沉稳老练、收放自如。由于出身戏曲之家，对泗州戏的唱腔非常了解，故能自己设计唱腔。她所担任的角色一般都由她自己设计唱腔，而且其旋律结构合理、顺畅，达到很高的水平。她在《贫女泪》《梁山伯与祝英台》中的设计的唱腔已传唱了几代人，其中很多唱腔已成为泗州戏的精品唱段。

苏婉琴（1942— ） 安徽省凤阳县临淮关人。宿州市泗州戏剧团主要演员之一，工旦行。国家二级演员，安徽省戏剧家协会会员，曾任宿州市戏剧家协会副主席。1956年加入宿县专区泗州戏剧团，1959年随团赴新疆慰问演出。主要作品有《智取威虎山》（饰小常宝）、《龙江颂》（饰江水英）、《李双双》（饰李双双）、《梁山伯与祝英台》（饰祝英台）、《樊梨花》（饰樊梨花）、《休丁香》（饰丁香）以及现代小戏《摔猪盆》（饰大成嫂）、《济公传》（饰钱月娥）、《孟丽君》（饰孟丽君）等。曾多次获省级表演一等奖，1979年中华人民共和国成立30周年大庆期间，晋京献礼演出小戏《摔猪盆》，荣获表演奖。

苏婉琴嗓音宽厚嘹亮，扮相俊秀，演唱吐字清晰，花腔优美，慢板柔美，快板的赶板夺词刚柔相济，收放自如，自成一家。她刻苦勤奋，对艺术一丝不苟，唱、念、做、打功底扎实。《樊梨花·诉唐》唱段她一气呵成，不拖泥带水，字字珠玑，深受观众喜爱；她演唱的《梁山伯与祝英台》被上海唱片社录制成唱片发行全国，影响很大。

荣爱坡（1943—2005） 安徽省宿州市时村镇人。20世纪60年代学艺，师从杨桂荣先生，工老生，是继赵天玉、张立本之后泗州戏又一著名艺术家。他虚心向前辈艺人学习，致力于泗州戏男腔的改革，把柳琴戏的精彩男腔移植到泗州戏，并糅进自己的演唱中，经不断探索形成了自己的风格，影响深远。他嗓音高亢洪亮，为泗州戏男腔的代表人物。他能根据剧本和自己的嗓音条件来设计唱腔，经他设计的不少唱腔已成为泗州戏的经典唱段，如《李双双》中喜旺的唱段《走过一洼又一洼》，《王小赶脚》中王小的唱段《小毛驴是我的老伙计》，《家家都有一本难念的经》中田振南的唱段《三个儿子跪当面》，《贫女泪》中赵大高的唱段。尤其是他在《秋月煌煌》中饰演的梁老汉，一开场的一段散板高腔立即就抓住了观众，当唱到"老天降下杀人刀"时从一个高音"$\dot{1}$"下滑六度到"3"音，令人叫绝。

陈若梅（1964— ） 安徽省濉溪县临涣镇人。国家一级演员，安徽省戏剧家协会副主席，宿州市第三、第四届政协委员，宿州市"十佳文艺工作者"，安徽省"六个一批拔尖人才"，泗州戏"非物质文化遗产"传承人，曾任宿州市泗州戏剧团团长。出

身梨园世家，1976年考入淮北市戏校，毕业后进入濉溪县泗州戏剧团，师承著名泗州戏艺人王玉花（艺名"一汪水"）。她天资聪慧，虚心好学，苦学勤练，几年后已崭露头角，不到二十岁便能担任一些主要角色，如《白玉楼》中的白玉楼、《休丁香》中的郭丁香。1982年调入宿县地区泗州戏剧团，塑造了一系列舞台艺术形象，在艺术上有了突飞猛进的进步，确立了自己的表演风格，受到了戏迷的喜爱。她被誉为是继泗州戏艺术皇后李宝琴之后又一位不可多得的艺术大家。她嗓音水灵，委婉动人，特别是高音区演唱让人勾魂摄魄；表演天赋极高，台风朴实，庄重大方。主要作品有《皮秀英四告》（饰皮秀英）、《休丁香》（饰丁香）、《白玉楼》（饰白玉楼）、《四换妻》（饰刘翠芸）、《林娘》（饰林娘）、《爱心如虹》（饰文虹）、《八月桂》（饰丹妹）、《三婆媳》（饰婆婆）、《秋月煌煌》（饰桂姐）等。

她很注重对青年演员的培养和辅导，毫无保留地把自己的表演经验传给青年人，是德艺双馨的泗州戏表演艺术家。

嵇培武（1925—2006） 江苏涟水人，1941年参加新四军，中华人民共和国成立后转业地方，任宿县地区文化局局长，离休前任宿州市宣传部副部长。嵇培武有着"军中才子"之称，一生热爱民族艺术，尤其钟爱拉魂腔（泗州戏），曾执笔创作、改编了许多优秀泗州戏传统剧目，如《樊梨花》《杨八姐救兄》《孟丽君》，现代戏《韩香梅》《蛙鸣湖》，亲自参与指导并排演了现代戏《摔猪盆》《婚案》《金香传》《故土情》等剧目。他在担任文化部门主要领导期间，十分关心剧团的建设和演员的成长，对泗州戏倾注了毕生的心血。在十年动乱期间，他受到冲击。曾任宿县专区泗州戏剧团业务团长。

张立新（1939—1999） 安徽省宿州市符离集人，著名泗州戏作曲家，1955年毕业于皖北行署文艺骨干训练班，安徽省戏剧家协会会员，安徽省音乐家协会会员。先后在滁县专区泗州戏剧团、蚌埠专区泗州戏剧院二团、宿州市泗州戏剧团担任作曲、指挥，历任苏、鲁、皖、豫拉魂腔研究会理事、宿县地区泗州戏研究会秘书长。

张立新是中华人民共和国成立后成长起来的第一代泗州戏戏曲音乐工作者，他经历从"拉魂腔"转变为泗州戏这一重要的历史时期，他也是泗州戏由"怡心调"发展成订唱订谱的第一人，对泗州戏声腔艺术的传承、创新做出了重要贡献。经他设计作曲的泗州戏剧目有几十出，并和泗州戏演员李宝琴、蒋荣花、荣爱坡、周贤彬、苏婉琴等名角合作，初步规范了泗州戏的板式，创编了泗州戏的"导板""回龙""三颠板"和一些新的花腔调门。他的作品质朴舒展，既有地方韵味，又有时代新意。其代表作有《摔猪盆》《卖甜瓜》《李双双》《婚案》《借纱帽》《智取威虎山》《这里也风流》等，曾多次在安徽省戏曲调演中获奖。

王晓东（1920—2011） 山东菏泽市人。20世纪40年代末参加了中国人民解放军，后又参加中国人民志愿军并赴朝慰问演出，原属60军政治部文工团京剧队演员。20世纪50年代转业到滁县专区京剧团，1958年为了支持地方艺术事业，调入宿县专区泗州戏剧团工作。20世纪80年代初，调到安庆戏曲学校任教，培养了很多年轻演员。王晓东幼年学艺，京剧科班出身。他有一套正规的戏曲程式化教学经验和导演实践经验，对泗州戏整体艺术水平的提高和发展做出了重要贡献。他导演的剧目有《杨八姐救兄》《樊梨花》《逼上梁山》《磐石湾》《陈妙常追舟》《蝶恋花》《孟丽君》《李慧娘》《龙江颂》《摔猪盆》《两张发票》《两块花布》等。

第二十三章 泗州戏名段欣赏

前几天与英台几番争吵

《梁山伯与祝英台》选段

祝公远唱段

荣爱坡演唱

1=D 2/4

慢板

郊外来了我马古驴

第二十三章 泗州戏名段欣赏

稍慢

2 6 1 | 1 (1216 | 5612 | 6532 | 121 | 7656 161) | 0 53 3 32 | 1.235 231 |
哎咿。　　　　　　　　　　　　　　　　　　　　　　　　叫　声　老伴

(7656 161) | 0 3 3 6 3 | 5 2 (32 | 1235 212 | 6535 212) | 0 4　3 |
（哎）别 大 意，　　　稳　稳

2 1 2 3 | 5. 3 2.3 4 | 5332 1 (6i65 356i | 6532 121) | 0 4 4 4 |
当　当　把 驴 骑。　　　　　　　　　　　　　　　　这 畜 生

(4532 124) | 0 6　5 | 3512 3 | 1235 2 (2321 612) | 0 3 3 5 6i 1 3 |
打 蹶 不 要 紧，摔 下 来　　　摔 下 你 可 就 后

3 6 5356 | 2 6 1 1 | (1216 | 5612 | 6532 121) | 0 35 6 3　5 | 356 |
悔 迟。　　　　　　　　　　　　　　　　　跌 断 骨 头 破 了

5 | 5 3 2 1 | 7276 5 6 1 (3235 | 656i | 6532 121) | 0 3 |
皮，未 进 洞 房 先　　就　医。　　　　　　　　　　　　老

3 3 | 7 6 6 3 3 5 | 676 (6765 356) | 0 5 3 2 6i 1 32 | 1232 |
伴 驴 上　把　头 点，　　　老 汉 我 心 里 （哎）

1 2 1 | 0 6 6 6 5 | 456i | 6 54 4 53 3 21 | 5.3 2 6 1 | 1 (456i |
乐 滋 滋，　　乐 滋 滋 哎咿。

渐慢　　　　　转跺句 慢

5654 | 2532 121) | (1232 15) | 0 61 1 51 | 0 51 2 3 (3) | 0 2 15 1 |
　　　　　　　　　　　　她 手 如 春 笋　大 大　的，　脚 如 金 莲

0 5321 (1) | 0 1 6 3 5 | 0 21 126 | 0 532 123 (3532 123) | 0 2 53 |
小 小　的，　云 发 如 墨 黑 黑 的，腰 身 如 柳　　　　　　细 细 的，

见买主不由我泪珠直滴

《四换妻》选段

柳翠芝、马古驴对唱

张 友 鹤曲
荣爱坡、陈若梅演唱

1=D 2/4

由慢至快
廾（八大仓）(6 - 5 4 5 6 5 4 5 - 5 - 3 2 1 7 - 1 0 5 5 5 5)

紧打慢唱
5. 1 1 6 5 - 5 5 4 5 0 (5 5 5 5) 5 1 - 1 2 - 6 5 - 4 -
（刘唱）见 买主　　　不由我　　　　泪珠　直　滴，

(4 4 4 4) 5 5 5 5 1 3 - 2 2 5 3 2 1 - (1 1 1 1) 3 6 5
刹那时犹抱冰　凉了半　截。　　　夫　年老

1 2 6 5 5 6 4 3 2 - (2321 2321) 0 1 6 5 4. 2 4 5 6 (6 - 6 0)
妻年少　怎能到　头，　　　等待我落　难　人

突快　上板
6 6 2 - 4. 5 1 6 5 3 5 2 | 1. (5 6 | 1 1 1 1 1 1 1 1 | 2 2 2 2 2 2 2 2 | 6.1 2 3 2 1 6 5 |
受尽委　屈　　嗯。

慢
4.4 4 4 4 4 4 4 | 4 2 4 5 6 1 6 5 | 4 5 6 1 6 5 3 2 | 1 0 0 2 | 7 2 7 6 5 3 5 6 | 1. 6 5 6 1) |

慢板
0 1 5 7 | 1 - | 1 4 3 2 1 | 0 1 5 1 | 4 - | 4 - | 5 5 5 2 1 |
实指　望　　从糠箩　跳进米箩　　　　　　　哎，

7.1 2 7 1 | (1.4 4 4 5 6 5 6 5 4 | 3 1 2 3 2 1 2 1 | 7 6 5 6 1 6 1) | 0 5 3 2 1 2 | 0 4 5 1 1 6 |
又谁知　出苦海

6 5 5 5 2 4 | 6 4 3 2 1 | (4. 3 2 3 2 1 | 7 6 5 6 1 6 1) | 0 5 3 5 | 1 1 2 6 5 |
重蹈沼　泥。　　　　　　　　我有心留　故土

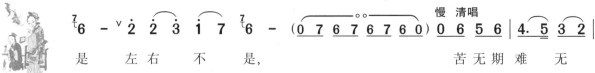

一夜间天地变

《刘胡兰》选段

刘胡兰唱段

张子樑、张友鹤曲
马小岭、陈若梅演唱

1=D 2/4 4/4

廿(6̂ - 6̇1 2̇3 1̇2 3̇5̌ 6̂ -) 5 5 5̌3 5 | 1 2 5̌3 0 (3 - 2̇3 0)
　　　　　　　　　　　　　　　　　　　　一 夜 间 天 地　变,

2 5 4 5 6. 5 4 5 3 2̌ 1̇ - (7̇2̇7̇6̇ 5̇ 6̇ 1̇ -) (白) 前街后巷……2 3 1̇ 7̇
烈 士的 鲜 血洒 田 园。　　　　　　　　　　　　　　　　冷　 凄

7̇ 6̇ - 5 5 5 2̇ - 2̇ 1̇ - 3̇ - 5 3 2̇1̇6̇5 | 5 4 3 | 2 2 5̇3̇3̇2̇
凄, 墙倒屋 塌　　　　　凄 惨 惨,　　凄 惨 惨

1. 1̇6̇ | 5. 6̇ 5̇4̇2̌ | 1̇ - | (1̇.1̇1̇1̇ 1̇6̇1̇2̇ | 3̇. 2̇3̇ | 1̇7̇6̇5̇ | 6̇ 5̇ 6̇ 4̇ 2̇ |
唉　　　　　　　 嗯。

5. 3 | 2̇3̇2̇3̇ 2 5̇ | 1. 6̇ 5̇6̇1̇) | 0 6̇ 1̇2̇ | 5 5̇3̇ 2̇3̇1̇ | 3 6 5̇6̇4̇3̇ | 2 (6̇.4̇3̇ |
　　　　　　　　　　　　　　　　　听不见 村　中雄 鸡　 啼,

2) 2 5̇3̇ | 2̇ 5̇ 6̇1̇ | 1̇ 6̇ 3̇2̇6̇ | 1̇ 0 | 2 2 5̇4̇3̇ | 2 0 3̇ 2̇7̇ | 2 2 6̇5̇6̇ |
看不见屋 顶 冒 炊 烟, 时而闻 到 孩子声声

7̌ 5̇ 3̇ 5̇ | 6̇ 6̇ 3̇ 2̇ 1̇ | 0 6̇ 1̇ | 5̌3̇ (6̇.1̇2̇3̇) | 0 6̇ 1̇2̇ | 5 3̇ 2̇7̇6̇ 5̌ -
哭,声声 哭,　　老人 叹,　　　　老 人 叹　 嗯。

ff 欢快地
(5. - | 5 6 4 3 2 | 5 3 2 5 | 1 - | 1̇ 1̇ 2̇ 7̇6̇5̇ | 6̇5̇4̇2̇ | 5̇ 0 5̇ 0)

转 1=D 二行板
0 6̇ | 6̇ 1̇ | 2̇ 1̇ | 4̇ 2̇ 4̇ 5̇ | 6̇ (6̇̌6̇) | 0 5̇ 5̇ 4̇ | 1̇ 1̇ 1̇ | 0 2̇ |
想起了春 天 斗 地　　主,　　红 旗 染红了 半

边天。穷苦人当家做主人，世代冤仇得重算。

锣鼓声中分田地，枪炮声中去前线。

军爱民民拥军，穷苦人一人一把革命干嗯。

家乡的山来呦，从未有那样美，家乡的水（呦）从未有那样甜，哎呦，那样甜嗯。

不料想一阵妖风起，

第二十三章 泗州戏名段欣赏

离家三里回头望

《金香转》选段

金香唱段

张友鹤曲
苏婉琴演唱

恋家乡还得离家乡
嗯。过了白露寒霜降，孩子爷爷冬天还没有棉衣裳。棉裤拆洗还未干，一双棉鞋未上帮嗯。眼看要入冬，他腿还有伤。儿子爸出门，儿子离家乡。眼睁睁一家几口被拆散，可怜的老人多凄凉。

下了床沿我揉揉眼

《懒大嫂赶会》选段

懒大嫂唱段

李小兵曲
陶万侠演唱

1=D 2/4 1/4

上板 慢板

(白)下了床沿我…… 1 1 3 5 6 1 | 6 1 3 2 6 | (1 2 3 6　2 3 5 1 | 6 5 3 5　2 1 2) |
　　　　　　　　　揉 揉 眼

0 1 6 1 1 6 | 0 6 1 3 1 | 6 5 3 5　3 1 2 3 2 | 1. (1 2 | 3 5 6 1　5 6 1 2 | 6 5 3 2　1 2 1) |
少精无神(哪)　　我的 腰 发　　　　　　　　酸，

0 6 2 6 5 4 | 0 5 4 5 3 2 | (6 1 6 5　4 3 2 1 | 6 1 6 1　2 1 2) | 0 2 1　6 1 6 4 | 5　6 1 3 |
抬起头(来)　　四下 看。　　　　　　　　　　　　　　　　　日上三竿　我 心

2. 5　3 2 1 | 6 1 2 1 | (3 3 3 3　2 3 2 1 | 6.1 2 3　1 2 1 | 6 5 3 2　1 2 1) | 0 6　6 5 |
烦　　　嗯，　　　　　　　　　　　　　　　　　　　　　　　　　　我 有心

6 1 3 3 (5 | 3 5 3 2　1 2 3) | 0 6 1　1 5 3 2 | 2 6 1 | (1 1 1 1　5 6 1 1 | 6 5 3 2　1 2 1) |
做 饭　　　　　　　　我还 怕费　事。

0 1 1　1 2 1 6 | 5 6 4　6 1 | 5 6 5 4　1.2 4 2 | 2 6 1　5 6 3 2 | 1 - | (3 1 2 3　1 2 5 3 |
锅门无柴　　水缸 里 干　哎　　　　　　　嗯，

2 1 6 2　1 6 1 | 6 5 3 2　1 2 1) | 0 X X X X | 0 3 5　1 2 | 5 4 3 | (3 5 3 2 | 1 2 3) |
　　　　　　　　　　　　　　　　　油瓶倒了　我也 不想 扶，

0 6 1 1 | 6. 1 1 1 2 | 6 5　3 5 3 2 | 1. (1 2 | 3 5 6 1　5 6 1 2 | 6 5 3 2　1 2 1) |
我看见 老鼠 　也　 不想 撵。

2 4 2　4 2 | 1 6 5 4 | 1 1 1　1 2 1 6 | 2 1 6 5 | (1 2 1 6　5.3　2 1 2 3 5) |
东边瞅　西边 看，锅 里还有　一碗 饭，

稍快

0 X X X X | X X X 0 | (3 5 3 2　1 2 3) | 5. 3 2 5 | 2. 7 6 1 | (3 2 3 5　6 5 6 1 |
端过饭来 闻一 闻，　　　　　　　　又 是馊来 又是 酸。(内白)赶会去了。

第二十三章 泗州戏名段欣赏

6532 121) | 0 1 1 6 | 3. 2 1 | 6135 6767 | 6 1 3 3 (56 | 7777 6765 |
　　　　　　听　说　赶　会　放　下　碗，

3235 656) | 0 1 1 6.1 4 | 1.2 4 | 5.3 232 | 1. (12 | 3235 2321 |
　　　　　换　换　衣　裳　把　会　赶　　　嗯。

6.123 121 | 6532 121) | 0 3 3 5 | 6 1 1 2 | 6535 526 | 1. (12 | 3235 6561 |
　　　　　　　　　　上身子 穿件毛(是) 毛蓝　褂，

6532 121) | 0 6 3 5 | 635 535 | 5. 3 $\overset{3}{2}$ | (1235 2351 | 6535 212) |
　　　　　　上边的 饭巴　倒有好几片。

0 6 3 5 | 772 676 | 5. (6 | 5672 765) | 5.6 7 2 | 6. (77 | 6 6 0 35 |
下边 穿一　条　　　　　　毛蓝裤，

6 6 0 77 | 6765 3235 | 6765 356) | 0 6 1 1 6 5 | 5312 | (2321 612) | 0 5 6 |
　　　　　　　　　(哎呦) 我的 裤脚 子　　　　　　　一条

1 6 1 1 3 | 3 5 3 2 | 1. (12 | 3235 6561 | 6532 121) | 5.3 5 3 5 |
长来　一　条　短。　　　　　　　　　随身带上

1. 2 3 | 0 6 1 3 | 6.5 3.5 | 6 6 1 2 | (0 5 0 5 3 | 2 5 0 5 | 6561 2 0 |
几个钱，到会上 买点东西 拉拉馋。

6561 212) | 0 2 | 6 61 | 24 65 | 4 | 1.1 1 1 | 1 216 | $\overset{6}{5}$ | (1216 |
　　　　　翻毛母鸡 通人 性，针线筐里来下　蛋。

5 5 2123 | 5 5) | 0 6 1 6 1 | 1 1 6 1 6 3 | 0 6 1 3 | 6 1 1 6 6 5 |
　　　　两个鸡蛋 随身带呦，到会上 好把　油条

312 | 1 | (6165 3561 6532 121) | 0 3 5 | 1 6 5 6 1 1 2 |
换。　　　　　　　　　　　　　出了门来 门关

稍撤
3 $\overset{\vee}{2}$ 7 6 | 5. 6 7 2 | 6. 1 | 4 3 2 3 | 5 (6 1235 | 2176 5 0) ‖
严，去找 玉　兰　把　会　赶。

走一里回头望

《休丁香》选段
丁香唱段

1=D 2/4

陈若梅演唱
张友鹤记谱

慢板

(多)(4. 3 2351 | 6532 121 | 7656 161) | 3532 1612 | 323 3 (5 | 3532 123) |
　　　　　　　　　　　　　　　　　　走　一　里

0 1 6 1 | 6.5 6 1 | 6543 2 1 2 | (1235 2 1 | 6543 212) | 0 3 2 6.3 21 | 1 1 6 6 1 |
回　头　望，　　　　　　　　　　　　　　　回头再看看　凤　凰

6 5 31232 | 1. (2 | 4561 5654 | 2532 121) | 2.1 6 5 5 6 4 | (4532 124) |
庄。　　　　　　　　　　　　　　　　　三　年　前

0 6 5 | 645 532 | 231 1 | (1232 121) | 3.5 61 432 | (2321 612) |
红花大车把庄　进，　　　　　　　　三　年　后

0 3 2 2 ³2 | 2 2 5 5 71 | ⁷1. (2 | 2323 2176 | 1 0 6 561) | 0 5 3 6 6 5 |
老牛破车转　回　乡。　　　　　　　　　　　　走二里我

5 6 5 6.543 | ³2 - | (1235 212 | 6543 212) | 0 5 6 5 | 1 1 6 6 5 |
回头望，　　　　　　　　　　　　　　回头来再看看　婆

5 24 5432 | 1 - | (2424 5654 | 2532 121) | 0 3 2 1.232 | 2 ⁵3 3 31 |
母　娘。　　　　　　　　　　　　　　婆母老娘　待我

1 23 1 | (1276 561) | ⅎ 0 5 45 5 - 5 - ⁵3 - (123 123) 2 2 |
好，　　　　　　　张万仓断　了　　　　　　　夫妻

第二十三章 泗州戏名段欣赏

情长。

走三里我 回头望 哎,

回头来 再看看万贯家 当。

这 家业都是我 亲 手 置

哎, 我走后 都撇给丫头 王海 棠

嗯。 走 四 里

回头 望, 想起来哎 我的包袱 忘在了脚

搭 上。 那里边

(哎)丈夫的大鞋 没 纳 底, (哎)婆母的

张万仓要饭奔四方

《休丁香》选段

李书君演唱
张友鹤记谱

1=D 2/4

紧打慢唱

(1232 1232) 1 2 4 - (0 5454 5) 3 3 - 5 5 5 1 -
　　　　　　　啊，　　　　　　我的　难 见 面 的

1̇ 3 - 2 4 7 - 7 1 - (多) (2.424 5654 | 3532 121 | 7656 161 |)
丁　　　香　啊，

0 1̇6 4 | 4 - (4532 124) | 0 6 5 5 | 5 4 1 4 | 4. 5 |
张　万　仓　　　　　　　要饭我　奔　四　方 唉。

5 2 1 7.127 | ♭7 - (4.445 2171 | 7.124 217) | 0 5 5 3 2 1 (7656 161) |
　　　　　　　　　　　　　　　　　　　想 起 了

0 2 4 | 1̇6 1 65 4.532 | 2 5 3 2.312 | 5.3 2 6 1 | 1. (2 | 4561 2532 |
当初我　　痛 断 肝 肠 唉 咿，

撒
1̇327 6 6 1̇ | 5654 352 | 1 0 6 561) | 0 5 5 5 5 32 | 0 5 3 2 312 | 0 2 4 5.654 |
　　　　　　　　　　　　　我不该听信 海棠的话，　休了我 妻

0 5 3 2 121 | (2424 5654 | 2532 121) | 0 2 2 2312 | 0 5 5 21 | 7. (71 |
郭丁香。　　　　　　　　　　自从丁香　她 走　后，

2323 217 | 4245 217) | 0 6 1 | 5 4 5 3 2 1 | (1276 561) | 0 5 5 4 5 |
　　　　　　　　啊，　堂楼上　　　　　　　　活 活的

三个儿各怀心事跪当面

《家家有本难念的经》选段

荣爱坡演唱
张友鹤记谱

1=D 2/4

廾(6. 1̇ 5 3 5 6 ⌵ 1̇ -)(白)三个儿各怀心事 3 6 1 2 3̇ -(3 2 1 2 ⌵ 3̇ -)
　　　　　　　　　　　　　　　　　　　　　跪 当 面,

3 2 3 2 1̇ -(夹白)有谁知道 3 3 2 1 2 - 5̇ - - 2 1̇ -
儿 女 们 那,　　　　　　　　我 这 当 爹 的　　难　　哪。

(7 6 5 6 1̇ -)(白)无儿时 0 6 3 6 5 3 2 1̣ -(2 3 1 7̣ 6̣ -)
　　　　　　　　　　　　　我 常 把 儿　来　盼,

3 1 3 2 2 - 2 1̇ -(1 1 1 1)(白)我拉着老大,背着老二,哎……我……
有 了 儿

上板 慢
5 3 3 2 2 6 1 | 2 5 3 2 1.(2 | 4 5 6 1 5 6 5 4 | 2 5 3 2 1 2 1 | 7 6 5 6 1 6 1)| 0 1 6 4 |
怀抱你小仨哪　唉　咿,　　　　　　　　　　　　　　　　　　　　　　　　盼儿

4.(2 | 5 6 5 4 1 2 4 5 | 3 2 1 2 4 2 4)| 0 5̃ 5 5 | 5 5 2 5 3 | 3 2 1 7.1 2 7 |
　　　　　　　　　　　　　　　　　　　　　成 人　把 婚娶　　唉。

1 -|(1.4 4 4 5 6 5 6 5 4 | 3 1 2 3 2 1 7 1 | 7 6 5 6 1 6 1)| 0 5 2 5 2 5 | 3 1 3 3 2 1 |
　　　　　　　　　　　　　　　　　　　　　　　　　　娶 妻 为 由 接代的男,

(6 1 6 5 3 5 6 1 | 6 5 3 2 1 2 1)| 0 2 5 6 1 | 2 1 2　5 | 3 3 2 3 1 2 |(1 2 1 2 3 1 2 3 |
　　　　　　　　　　　　　　　　　让 玉 仙 超 生　是 我 心　愿。

5 1 6 5 4 3 2)| 0 3 2 2 2 1̇/2 | 0 2 5 7 | 1⌵ 1 5 1 3 | 2 3 1 (2 | 1 2 3 2 1 2 1)|
　　　　　　　　罚款再多　我　承 担唉,二山 你

第二十三章 泗州戏名段欣赏

撒手不管情难断。捆在一起我作难，家务事难分又难舍。你喊爹容易我这当爹难哪唉咿，走也难坐也难打也难骂也难,难得我张开大嘴（大八 空仓 空仓）喊苍天哪唉。

(咳嗽)咳咳! （仓才仓才）我的个苍天爷,（衣大 大仓才 仓才仓）

恼上来我手持快刀把乱麻砍,我叫您各立门户各起炉灶各作各的难。

三年前闹饥荒

《四换妻》选段

王秀兰唱段

陈险峰曲
年介芳、张 丹演唱

1=D 2/4 4/4

行板
廿(衣大大)(6̲1̲6̲5̲ 3̲2̲1̲ | 6̲1̲2̲3̲ 1) | 0 6̲ 5̲ | 3.5̲ 6̣ | 3̲ 3̲ 2 | 3.5̲ 3̲5̲3̲ |
　　　　　　　　　　　　　　　　　　　　　　(店家唱)昨 夜 天 刚 蒙 蒙 亮， 被 你 一 脚

5̲3̲3̲1̲ ³2̲ 0 | (5.3̲2̲ | 5.3̲2̲ | 5̲5̲3̲ 2̲5̲ | 3̲2̲1̲ 2) | 0 4̲ | 2̲4̲ 5̲ 5̲3̲ |
踹 下 床，　　　　　　　　　　　　　　　　　　　　　人 老 皮 厚

3̲2̲4̲2̲1̲ | 4.5̲ 6̣ | (6.1̲6̲5̲ 4̲5̲6̲) | 0 2̲ 1̲ 2̲.3̲2̲1̲ 0 5̲ 6̣ | ⁶1 - |
骨 头 酥，　　　　　　　　　稍 有 闪 失 就 成 伤。

稍快
(2̲3̲2̲1̲ 2̲3̲2̲1̲ | 7̲6̲5̲6̲ 1̲6̲1̲ | 6̲1̲2̲3̲ 1̲2̲1̲) | 0 6̲ 6̲2̲ | 2 0 2̲ 2̲1̲ | ⁷1̲ 0 1̲ |
　　　　　　　　　　　　　　　　　　　　　　(秀兰唱)三 年 前 闹 饥 荒， 你

清唱
6̲1̲ | 2 1̲ 0 ⁶1̲ | ⁱ4̲ 5 0̲̂ | 廿 6 1̲2̲2̲ - 4̲.5̲6̲1̲ 1̲6̲5̲ 3̲5̲2̲ ᵛ 1 - |
花钱买 我 入 洞 房， 入 洞 房 嗯。

渐快　　　　　　　　　　　　　　　　　　　　　　　　　　　　　　慢
(4.4̲4̲4̲ 4̲2̲4̲5̲ | 1̲.1̲1̲1̲ 1̲1̲1̲1̲ | 6̲.1̲2̲3̲ 2̲7̲6̲5̲ | 4ᵛ6̲1̲ 5̲6̲4̲ⁱ3̲ | 2̲3̲5̲1̲ 6̲5̲3̲2̲ | 1 0 6̲ 5̲6̲1̲) |

0 4̲ 1̲4̲ | 4 - | 4̲5̲1̲ 1̲3̲ | 3̲4̲1̲ 4̲ 5̲4̲ | 5̲3̲ | 2.3̲2̲1̲ 7̲4̲2̲1̲ | ⁷1 - |
盖 巾 虽 薄 一 层 墙 唉，

(1.4̲4̲4̲ 5̲6̲5̲6̲5̲4̲ | 3̲1̲2̲3̲2̲ 1̲2̲1̲) | 0 2̲7̲6̲5̲ 4̲5̲1̲6̲ | (6̲.7̲6̲5̲ 4̲4̲4̲5̲ | 6̲) 2̲1̲ 6̲ 5̲4̲ |
　　　　　　　　　　　　　　　　揭 开 以 后 　　　　　 已 成

```
3̂1̂2̂3̂2̂ 1  |(4.5 6̇1̇ 2̇6̇54 | 3̂4̂3̂2̂ 1̂7̂1̂) | 0 2̇6̇1̇ 2̇.3̇6̇1̇ | 1̇2̇ 6 564 |
 双。                                 我不求夫 妻    同到老，

(6̇.1̇6̇1̇ 2̇3̇2̇1̇ | 6̇.1̇6̇5 424 | 3̇.2̇1̇2̇ 424) | 0 2 2 4565 | 0 6̇1̇ 6̇.1̇2̇6̇ |
                                          只 盼 有个孩子   日后 有 依有靠

6̇ 6̇ 6̇4̇5̇4̇ | 4̇6̇1̇ 5̇4̇3̇2̇ | 1̇.  (1̇2̇ | 3̇3̇3̇3̇ 2̇3̇2̇1̇ | 6̇1̇2̇3̇ 1̇6̇1̇ | 6̇5̇3̇2̇ |
渡 时 光        哎       嗯。          渐快

1 0 2̇ | 1̇2̇3̇2̇ | 1̇2̇1̇) | 0 6̇1̇ | 6̇1̇ 2̇ | 1̇ | 0 6̇1̇ | 4.5 | 6̇ | (6̇.1̇6̇1̇ |
              哪 知你 阳 气 已 冒  尽，

2̇3̇2̇1̇ | 6̇1̇4̇5̇ | 6̇5̇6̇) | 0 6̇ 6̇5̇ | 6̇ | 2̇ | 4.5 | 6̇5̇ 0 1̇2̇4̇ |
                 同 床 异 梦   畏畏 缩缩 睡一     渐慢

5 0̂ (5̇ - -) | 0 2 4 6̇2̇ | 0 4 6̇5̇6̇3̇ | 0 3 2 1̇2̇3̇2̇ | 0 3 6̇3̇ 2̇1̇ | 0 2 2 1̇2̇3̇2̇ |
旁。 清唱 慢板  瞅着丈夫  活守寡， 传宗接代   无指望。 可叹虽为

0 2 7̇ 6̇5̇6̇ | 0 2 4 55 | 0 5 5̇1̇ | 1̇4̇4 | 4.  53 | 2 0 0 53 |
女人身，  世上没人  叫我  娘 啊

2.456 5432 | 1̇ -  | (2̇.2̇2̇2̇ 2̇2̇2̇2̇ | 2̇ 5̇3̇2̇ 1̇ - | 4.444 4443 |
 嗯。               稍撒

2̇3̇5̇1̇ 6̇4̇3̇2̇ | 1 0 6̇ 5̇6̇1̇) | 0 6 3 5 | 6̇.1̇6̇5 | 0 6̇1̇ 2̇ | 3̇5̇3̇0 |
                  往后的 日 子   不 敢  想，
```

突快

(3.̲333 | 3̲3̲3̲3̲) | 5551 - - 3 2 - 2432 - 171 -

越想越怕　　越悲　　伤。

慢二行板

(6165 3561 | 5 01 653 | 2321 6123 | 1232 10) | 06 5 | ⁵3̲ 5 | 5 3̲ 5 |

(店家唱) 叫 声 秀 兰 别 悲

1.23 | (3532 123) | 01 1 1 | (1555 551) | 03 1 1 -

伤，　　　　　　老 汉 学 个　　　　　少 年 (呀

1 32 727 | 6.5 5 | 5 - | (1.655 | 1.655 | 1.651 | 6523 535) |

哎)　狂　喽。

0 3 3 5 | 6̃ 5 | 1.23 | (3532 123) | 06 6 | 66 01 | 16 56

清 早 打 打　太 极 拳，　　　　三 餐 顿 顿　喝 鸡 汤

1 - | 1 - | 03 2 | 1.3 261 | 1 - | (6165 3561 | 6532 121) | 6 53

哎　　　咿。　　　　　　　　　　　　　　　　提 提 气

⁵5.12 | (1235 20) | 053 2 | 31 2 30 | 43 23 | 5 (02 | 500)‖

补 补 阴，　　　保 你 如 愿 称 心 肠。

你好比一支红烛闪闪亮

《山外青山》选段

老师、山花对唱

张友鹤曲
杜鹃、孙梅演唱

1=D 2/4 4/4

（山花白）老师，你吐血啦！

慢板

(2222 2532 | 12123235 20321 | 50615 403 | 2323 2176 |

106 561) | 0 1 44 | 4 - | (4532 124) | 06 5 624 | 4 4 1 4 | 4. 5 |

（老师唱）见孩子　　　　　　　泪水如流　雨　纷　纷　哎，

1.444 1421 | 7 1. (2 | 4445 2171 | 7.124 271) | 06 3 251 | (1.276 561) |
　　　　　　　　　　　　　　　　　　　　　　　　薛　莲　我

0165 624 | 3.512 5.643 | 3 2 - | (2321 612) | 0 5 24 | 5.132 1 |
又是 爱来又　心　　疼，　　　　　　　　　又　心　疼。

(6.121 654 | 5232 121) | 06 1 231 | 01 45 1.276 | #545 (245) | 6.145 676 |
　　　　　　　　　　　　师生真情　深似海，　　　　　深似海，

1.653 231 | (7656 161) | 0 1 6 1 | 2. 3 2326 | 1 - | 6.123 2765 |
我看到　　　　　　　我看到桃李园　中　　绿葱

424 4 53 | 2.461 2532 | 1. (12 | 3333 2321 | 6.123 161 | 65632 121) |
葱　　　　　　　　　嗯。

013 2326 | 624 545 | 52 1 231 | 6.165 4245 | 67 6 (33 | 2321 |
待到那　春雨潇潇 桃花水， 桃 花 水，

第二十三章 泗州戏名段欣赏

```
2.456 5632 | i - | (3333 2321 | 6123 161 | 6165 3561 | 6532 121) |
  嗯。

0 2 i 171 | 13 2 351 | 6.165 4245 | i766 (33 | 2321 6165 | 4245
为了把    爱心食堂来   创   办,

6.5 456) | 0 5 4 5 | 6.165 453 | 2.532 121 | (7656 161) | 0 2 61 |
          您日夜奔 波            历艰

0 61 2#12 | 2 (3 2 3 | 2) 24 4 12 | 424 4 (5 | 4 5 4) 61 | 3 - |
辛         唉                              唉

3 21 612 | i - | (3.123 121253 | 2321 6123 161 | 6.165 3561 | 65632 121) |
  嗯。

0 6456 2 | 04 5 6542 | 01 65 4561 | 13 2 231 | 03 1 3 1.232 | 05 32 251 |
学校门前   一条河,  波浪滚滚  水深深。您亲自风雨无阻 来摆渡,

0 6 i 2326 | 6 61 i11 | 124 61 | 5 06 3 2 | i. (2 | 4.561 2532 |
接送学子  (哎呦)整八春 唉          嗯。

1.327 654 | 6161 352 | 1 06 561) | 0 2 i 321 | 16 5 624 | 4161 3561 |
                              您好比  一支红烛 闪闪
```

稍快
```
6543 ³2 | 5643 232 | (2321 712) | 01 61 2.326 | 621 6.1 64 | 564 24 |
亮, 引领俺           引领俺们 (哎呦)出(的)出山村,(哎呦)
```

泗州戏声腔艺术研究 166

你村里村外看仔细

《二嫂挡车》选段

二嫂唱段

陈卫田 曲
陈若梅 演唱

1=D 2/4 4/4

(二嫂白)浪子回头金不换！(1· -) 大顺! ᝰ 1 6 1 7 1 2 - 2 1 - 4.5 1 2 1 6
(二嫂唱)你 村里村 外 看 仔

5 - (5· - 5 0) 0 1 6 5 4 2 4 5 6 0 (6· - 6 0) 0 6 1 2 2 6
细， 一家家奔 小 康， 热的就像

6 6 1 6 5 4 4 1 6 5 0 6 3 2 1 - 1 (1 2 | 3333 2321 | 6123 161 | 6.165 3561 |
火炉子 嗯。

慢板
6532 121) | 4532 1612 | 4. 3 | 2 1 6 5 | 4.5 3 2 1 6 1 2 | 4. (3 |
只 有 你 (哎)

2.1 6 5 4532 | 1612 424) | 0 6 6 1 4 5 4 | 4 6 1 3 3 2 | 2 5 6 1 | (65632 121) |
有花不栽 你净栽 刺，

0 1 i 3 2 | (1235 212) | 0 5 4 5 | 6 1 6 5 i 3 | 2532 121 | 0 2 4 4 2 4 |
直闹得 穷 家 破 院(哪哎) 冷 凄

6. 1 2 1 2 | 2 (3 2 3 2) 2 4 4 1 2 | 4 2 4 4 (5 | 4 5 4) 6 1 | i 3 3 3 5 |
凄 哎 哎

321 612 | i - | (3333 2321 | 6123 161 | 65632 121) | 0 2 4 2 4.5 6 6 |
嗯。 怎忍 将雨落在

6 2 i 6 5 5 4 | 4 6 3 2 3 1 | (1276 561) | 0 6 i 2 3 2 6 | 6 1 6 1 2 4 |
荒田里， 二嫂我 二嫂帮你发家 同富裕





唉嗯。良种猪产崽多见效快，从此后手中有网不愁鱼。二年后你就是养猪专业户，到那时啊嗯，到那时全村小康挂红旗，挂红旗嗯。眼看着前头日月无限好，怎么就烧不热你这冷锅底。

稍快、紧打慢唱、行板 稍快、慢、慢、上板、慢

一句话惊雷震

《秋月煌煌》选段

桂姐唱段

张友鹤曲
陈若梅演唱

(乐谱略)

心滴血 泪难忍

《秋月煌煌》选段

桂姐唱段

张友鹤曲
陈若梅演唱

1=D 2/4

慢板

(大台)(仓 才 仓才 衣才 仓)(桂姐唱)心滴血 泪难忍,栖栖遑遑如丧魂,如丧魂,如丧魂嗯。

一季难有连茬熟,一年怎打两回春?我问天 我问地 问天问地(哎呦)再问问 再问问知情知意 姐妹们 哎嗯,

第二十三章 泗州戏名段欣赏

自从走进这门里

《秋月煌煌》选段

刘柱唱段

张友鹤曲
李书君演唱

1=D 2/4 1/4

慢板

(多)(6̲1̲6̲5̲ 4̲5̲4̲3̲ | 2.4̲3̲2̲ 1̲2̲1̲ | 0̲7̲6̲5̲6̲ 1̲6̲1̲) | 4 4̲5̲ 3̲2̲1̲2̲ | 4 (5̲3̲2̲ 1̲2̲4̲) |
　　　　　　　　　　　　　　　　　　　　　　　　自从　走　进

0 6̲ 5̲6̲5̲4̲ | 2̲3̲ 2̋ (3̲2̲ | 1̲2̲3̲5̲ 2 1̲ | 6̲5̲6̲4̲3̲ 2̲1̲2̲) | 0̲1̲ 2̲ 7̲ 6̲ | 1 (2̲7̲6̲ 5̲6̲1̲) |
这门　里,　　　　　　　　　　　　　　　　　　　老　弱

0 2̲4̲5̲ | 6 - | 0 2̲4̲ 6̲4̲ | 5 - | 2.3̲1̲2̲ 3̲5̲2̲3̲2̲ | 1. (2 |
病　残　　暗　怜　惜。

4̲5̲4̲3̲ 2̲3̲2̲1̲ | 7̲.7̲7̲2̲ 1̲7̲1̲) | 0̲6̲ 1̲ 4̲4̲ | 4̲3̲5̲ 1̲6̲1̲2̲ | 5̲ 3 (3̲5̲ | 6̲.1̲6̲5̲ 3̲5̲3̲2̲ |
　　　　　　　　　　　都是穷人 知　苦　处,

1̲6̲1̲2̲ 3̲2̲3̲) | 0̲6̲ 5̲ 4̲5̲6̲ | 0̲ 6̲ 2̲4̲ | 5 - | 5̲ 6̲ 2̲ 4̲5̲ | 6̲.1̲6̲5̲ 3̲ 2 |
　　　　　　　见溺不救 悖天　理,　　悖　天　理。

1. (2 | 4̲5̲6̲1̲ 2̲5̲3̲2̲ | 1.3̲2̲7̲ 6̲5̲4̲ | 6̲1̲6̲1̲ 3̲5̲2̲ | 1 0̲6̲ 5̲6̲1̲) | 0̲ 2̲ 6̲ 1̲ |
　　　　　　　　　　　　　　　　　　　　　　　　　　　　　　　我虽是

1̲6̲ 4̲4̲ | 4̲2̲ 2 | 2 5̲7̲3̲ 2̲1̲ | 7. (7̲1̲ | 4̲4̲4̲4̲ 1̲2̲4̲5̲ | 5̲3̲2̲1̲ 7 |
家破难娶 拉偏套　　哇,

7̲3̲2̲ 1̲7̲1̲) | 0̲5̲ 3̲ 2̲1̲2̲ | (6̲5̲4̲3̲ 2̲1̲2̲) | 0̲6̲ 5̲ 4̲5̲6̲ | 6̲ 6̲ 2̲ | 5.6̲ 5̲6̲4̲ |
　　　　　却也知　　　　　　　男女有情 才相宜,

174

泗州戏声腔艺术研究

| 0 5 2 | 4 5653 | 261 1 (2 | 4543 2321 | 7656 | 161) | 0 6 61 |

才 相 宜。 不 图

| 6 | 3 3 0 5 | 535 | 1 2 3 | (3532 | 123) | 7.1 232 | (2321 712) |

缘 分 我 还 图 积 德， 又 岂 能

渐慢

| 0 6 3 5 | 6 1 3 2 | 3̃ 1. 2 | 4. 5 #4 | 5. 3 | 2 12 352 | 1 - ‖

硬 朝 柳 树 要 枣 吃， 要 枣 吃。

(5 53 56 | 1 6 3 2 | 1. 7 | 6765 26 | 5 - | 6765 4323 | 5.3 5 6 |

1. 6 | 2.5 5332 | 1 - | 1.6 561) | 0 4 4 4 | 2.4 1 2 4 2 4 |

(刘柱唱)果真是石　　　　头

(4532 124) | 5 32 1612 | 3 - | 0 6 4 3 2 | 1243 2 | 2 76 5356 |

能　发　芽，　　开出的　也都是　都是荒

1　0 | 2 4 2 4516 | 55　3 | 2.4 6 1 6432 | 1 - | (1. 2 7 6 |

花，　都是那荒　花呀　哎　　　咿。

5 6 1 4 3 | 2321 7656 | 1 0 6 561) | 0 5 1 1 | 1. 2 5 | 5 53 2321 |

当一天和　尚　撞一天

7.3 2 1 6 | (2323 216) | 0 6 5 6 | 353 0 2 | 3. (4 | 3432 1612 |

钟　哪，　　　刘　柱我　　（呀

3) 6 5 6 | 3 - | 0 5 3 5 | 2 - | (2321 712) | 0 6 5 |

哎　　　　哎)　　　　　　得道

4.5 6 1 5 6 4 | 0 2 5 6 | 4. 3 2 | 6 1 6 1 | 3 5 2 | 1 - ‖

成佛　不想　　它哎　咿。

久病不怕无药救

《秋月煌煌》选段

大满唱段

张 友 鹤曲
孙立海演唱

1=D 2/4

慢板

(多)(6̇1̇65 4323 | 2432 121 | 7656 161) | 0 3 2 1 | 2612 4 | 1.2 5643 |
　　　　　　　　　　　　　　　　　　　　　　　　　久病　不怕　无药

2. (32 | 1235 2351̇ | 6̇143 212) | 0 6 4 32 | 1.243 2 | 5 2 4532 |
救，　　　　　　　　　　　　　　　　只为　我 妻 泪 直

1. (2 | 4543 2321 | 7656 161) | 0 6̇ 6̇ 1 | 112 323 | 3 53 3 21 |
流。　　　　　　　　　　　　　　忘不了　少小定亲　手拉

12̇6̇ (6661 | 2323 216̇) | 0 6 2 4 | 44 5 6 6̇1 | 564 45 5 2 4 |
手，　　　　　　　　　忘不了　新婚燕尔　情意

5653 26̇1̇ | 1. (56 | 1̇2̇1̇6 561̇2̇ | 6532 121) | 0 6̇1 53 | 31 2 343 |
稠　　咿。　　　　　　　　　　　　(哎) 忘不了

(3561̇ 523) | 0 1 2 5 5 | 53 2 312 | (1212 312 | 5.1̇65 432) |
　　　　　　日月再苦　过不够，

03 2 12̇6̇ | 6̇2 4 5 5 | 53 3 21 | 5̇6̇1 212 | 2 3 2 0 | 0 3 2 3 |
忘不了　夫妻相约　共 白 头 哎　　　　哎，

慢
5. 1̇ 6̇165 | 4. 32 | 6161 2532 ∨ | 1̇ - | (4561̇ 5 4 | 3 2̇ 1̇) ‖
共　白　　头。

一走了之怎为了

《秋月煌煌》选段

桂姐唱段

1=D 2/4 4/4 1/4

徐代泉、张友鹤曲
陈若梅演唱

（清唱）稍快

廿(大)(7 2 7656 ⅰ - ⅰ0) ⅰ2ⅰ ⅰⅰ ⅰ6 55 ⅰ5ⅰ 40
(仓 才 仓才 衣才 仓嘟……仓) 惊雷响 迷梦破 平地陡起千层 坡，

(4 - 40)（白）你说走就走 351 2 5 3 - (3 - 30) | 2 12 532 |
　　　　　　　　　　　　　无　踪　影，　　　　　　怎知我

上板

ⅰ - | 自由的 5ⅰ6 554 | 554 4 50 | 02 45 | ⅰ65 32 | ⅰ - |
千回 百转 心事 多， 心事 多 嗯。

快 (ⅰⅰⅰⅰ ⅰ6ⅰⅰ)

突慢 快
2.222 22ⅰ2 | 4 5 | 3 2ⅰ | 6.ⅰ24 2ⅰ65 | 4005 | 4245 656ⅰ | 56ⅰ2 6ⅰ65 |

慢 转慢板
456ⅰ 6532 | 1 0 0 2 | 7.276 5356 | ⅰ0 656ⅰ) | 0 5 35 ⅰ65 |
　　　　　　　　　　　　　　　　　　　　　　　　　　　一　走

4.5 ⅰ665 (6 | ⅰ.6ⅰ2 6.ⅰ65 | 4562 4545) | 06 ⅰ2 3 2ⅰ |
了 之 (啊)　　　　　　　　　　　　　　　　怎 为

ⅰ6 5454 3 | 06ⅰ32 #ⅰ2 | (6.ⅰ32 121) | 0 ⅰ6ⅰ |
了 啊， 人 虽　　　　　　　　　　　卸

ⅰ3 76 765 | 6. 3 3.4 32 | 51 (2 4.5 6.ⅰ | 5453 2132 11 |
套　情　未　薄。

第二十三章 泗州戏名段欣赏

181

虽说最终 要分手， 只不该 　　　只 不 该 枉想个

渐快

虚名枉费这秋日，枉挨 一 年 情 义 合 唵

嗯。

一 走 了 之 怎 为 了， 　　　　　　山难拦 阻

（衣大衣仓　仓　仓　仓 仓 台 仓）

水难 隔呀，

（大大 大大 衣大 大 仓多）

该做的 事还得 做，该说的 话 还得说，

千错万错我的 错，情难 关义难 薄，纵是你舍我不舍，

慢

我 不 舍，　　（大八）　　　　　（白）刘柱！

　　　　　　（仓才衣才 仓0）

你 等 等 我。　　　　（大台　仓　仓　才七台0 仓才才仓0）

垓下绝唱

《垓下绝唱》选段

虞姬、项羽对唱

徐代泉、孙　勇曲
王代浩、李琳浩演唱

1=G 2/4
慢

(5. 3 | 2 3 5 7 6 | 5 - | 5 -) | 2. 3 5 6 | 1. (2 | 7 6 5 6 | 1.) | 1 2 |
　　　　　　　　　　　　(虞姬唱)子　羽　(呀)　　　　　　　　　你

3 - | 2 5 2 1 | 6. (6 1 | 2. 5 2 1 | 6 -) | 3 6 5 | 6 3 2 3 1 |
且　平心静　气，　　　　　　　　　　　最后　时刻

0 6 1 2 | 4. 5 6 4 | 5. 3 | 2 3 5 7 6 | 5. | 5. (6 7 | 2 |
听虞　歌　一　　曲。

6. 7 | 5 6 7 6 5 3 | 2. 3 | 2 3 5 7 6 | 5 -) | 6 6 (1 2 3) | 5 6 7 6 5 3 |
　　　　　　　　　　　　　　　　　　　　　　任　　　云舒云

2. (3 | 5 7 6 6 5 3 | 2.) 2 3 | 5 3 5 (0 3 3 5) | 6 6. | 5. 6 3 2 | 3 5 1 | 5 3 |
卷，　　　　　我的　心中　　碧空　如　洗呀。

2 3 5 7 6 | 5. (5 6) | 1. (5 6 | 1 1) 0 | 5 3 5 7. 6 5 | 6 (0 3 5 |
　　　　　　(项羽唱)任　　刀光　剑　影，

6 6) 0 5 6 | 1 6 1 | (6 1 5 6 1 6 1) | 0 2 3 6 3 | 2. 7 | 6 3 5 6 2 7 6 |
我的　心　中　　　　　　　　　情满七　夕　呀。

5. (6 | 1. 2 3 5 2 1 7 6 | 5 4 3 2 3 5) | 0 6 3 5 | 6. 7 6 5 | 0 6 1 2 |
　　　　　　　　　　　　　　(虞姬唱)瞬间的分　离　也是

5 6 1 6 5 4 3 | 5 2 1 | 2 2 7 6 5 | 6 3 5 6 1 | 2 3 5 5 3 3 2 | 0 5 3 2 3 7 |
永久的相　聚，　虞姬　是你　亘古　不变的　伴

第二十三章 泗州戏名段欣赏

(项羽唱)关照着后人的漫漫的行旅。

(虞姬唱)把不朽送给新缘，(项羽唱)把灿烂送给花期。(虞姬唱)让鲜活滋润着干湿，(项羽唱)让丰厚充实着贫瘠唉。

(虞姬唱)愿这热血浸透土地，孕育着
(项羽唱)愿这热血浸透的土地，

高贵呵护着不屈，呵护着不
孕育着高贵呵护着不屈，呵护着不

屈呀啊　　　　　啊。
屈呀啊。

现如今来钱路多种多样

《三审奇石》县官唱段

张友鹤曲
李书君、王 浩演唱

张姑娘。做担保分明是陈仓暗度,心里面早已是锦被牙床,锦被牙床啊咿。此等人最容易敲他竹杆,赚了钱了了事赚钱了事刀切豆腐两面光,两面光哎咿。(大台)

后　　记

　　笔者现已退休，闲暇之余，想为一生所热爱的泗州戏事业做点事情，于是借 2005 年宿州市文化局命笔者执笔撰写泗州戏申报非遗保护项目文本的机遇，深入地了解了许多关于泗州戏的历史和发展经历，并拜访了泗州戏老一辈的艺术家和从事研究工作的专家学者，如蚌埠市泗州戏剧院的李宝琴先生，安徽著名编剧许成章先生，漫画家、泗州戏协会会长吕士民先生，山东籍泗州戏老艺人王景文先生，泗州戏老艺人许良志先生，安徽省艺术研究所原所长完艺舟先生。

　　这里笔者特别要介绍完艺舟先生，他一生特别热爱泗州戏艺术，竭尽全力扶持泗州戏艺术的发展。早在 20 世纪 50 年代，就出版了泗州戏专著《从拉魂腔到泗州戏》（再版时更名为《泗州戏浅论》），他的爱人是蚌埠市泗州戏剧院著名演员陈金凤女士。

　　笔者在本书中介绍了泗州戏声腔艺术的传统与现状，力图把泗州戏艺术的魅力完整、系统地展示给喜欢戏曲艺术的读者，同时，也给从事泗州戏艺术的年轻人留下一点自身的体会和感想。本书还用一章的篇幅介绍并分析了泗州戏与柳琴戏唱腔风格的区别和各自特点。如果本书能在今后泗州戏的传承、保护和发展上起到一定的作用，那么笔者就感到无比欣慰了。

　　由于受篇幅所限，再加上本人的水平不高，本书存在这样或那样的问题，恐有遗漏和不足，敬请读者谅解，也请专家批评指正。

　　还需要特别说明的是，本书所涉及的有关泗州戏的历史资料均源自《中国戏曲志·安徽卷》《中国戏曲音乐集成·安徽卷》和完艺舟先生的《泗州戏浅论》等文献。

　　在这里，笔者要感谢宿州市文联原主席海涛先生为本书作序；感谢荣辉同志为本书曲谱部分进行的校对；感谢刘莉、代兵、赵绍山、薛漫漫为本书的出版所做的大量工作；还要感谢吕咸威先生提供关于泗州戏十二道韵辙的发音技巧和韵辙的顺口溜。

　　本书经李淑君团长协调策划，经过几年的努力终于完稿，并在此致谢苏州大学出版社洪少华先生的大力支持。

<div style="text-align:right">
张友鹤

2017 年 12 月
</div>